MW00606077

POR
AMOR

MARCO ANTONIO MUÑIZ

POR
AMOR

POR AMOR
Publicado Por Editorial Misión

Copyright © 2024 por Marco Antonio Muñiz

Colaboradores:
Antonio Carlos Muñiz, Mariana Muñiz y José Antonio López

Primera Edición 6 de agosto de 2024

Libro Tapa Blanda: 978-1-958677-24-7
Libro Tapa Dura: 978-1-958677-25-4

Dirección editorial: Alfonso Inclán
Corrección: Gina Peña
Diseño interior: Jhon Simancas
Diseño de portada: Claudio Gil
Fotógrafo de portada: Adolfo Pérez Butrón

Todos los derechos de autor reservados por las Leyes Internacionales del Copyright. El autor prohíbe la reproducción parcial o total del contenido de esta obra por cualquier medio o procedimiento. Para su difusión se deberá solicitar permiso por escrito con noventa días de anticipación.

Para obtener más información, envíe un correo electrónico a info@EditorialMision.com

NOTA DEL EDITOR

En Editorial Misión, nos dedicamos a publicar obras que satisfacen los más altos estándares de calidad. Estamos complacidos de presentar este libro a nuestros lectores, resaltando que las historias, experiencias y opiniones expresadas son exclusivamente del autor. La editorial no se responsabiliza por las afirmaciones personales ni por el contenido provisto por el autor.

MISIÓN

Índice

Prólogo
Mientras viva

A lo largo de una carrera de más de 60 años de puro arte, Marco Antonio Muñiz ha sido siempre un portador de maravillosas noticias. Para su público y sus amigos, estas memorias también lo son, no solo por las historias que narra, sino además por su manera de contarlas. Su carácter y sentido del humor están en cada una de sus páginas.

Lo conocí en la década de los sesenta, en Santo Domingo, y desde ese momento se sembró entre nosotros un intercambio permanente de afectos que atesoro hasta el sol de hoy.

Con él recorrí gran parte del territorio dominicano y compartí tantas vivencias que, si las contara aquí, harían de este prólogo tal vez un segundo libro. Igual que en el resto del continente, en República Dominicana, Marco Antonio ha sido un ídolo, situación que más de una vez hasta nos puso en apuros.

En una ocasión, por ejemplo, en un pueblo del nordeste de la isla, se formó un gran tumulto en la entrada del local donde actuaríamos juntos. Aparte de las personas que ya tenían su boleto, había una cantidad similar que empujaba la puerta y protestaba porque ya todas las localidades estaban vendidas. En un momento dado, la puerta cedió, y un gran grupo (sin boleto) entró y se sentó en los asientos disponibles.

¡Qué situación! El público en fila para entrar, boletos en mano, veía sus asientos ocupados por gente que se negaba a irse. Nadie sabía qué hacer hasta que Marco Antonio lo resolvió: salió a escena y saludó con el más puro acento dominicano, incluyendo giros propios de la picaresca local y hasta cantó par de canciones. Luego dijo: "Bueno, ya está, señores: dejemos ahora los asientos a las personas que han comprado previamente sus boletos y esperan afuera. ¡Gracias!". Todos se levantaron tranquilamente y salieron, dando paso al público que había pagado. Esa noche todos fueron felices.

En otro pueblo, llegamos al teatro donde nos presentaríamos y al preguntar por el piano, el promotor dijo:

—¿Qué piano? Aquí no hay piano. El único que hay en el pueblo lo tienen unas monjitas y no se lo prestan a nadie.

Podrán imaginar mi turbación ante semejante contratiempo, cuando mi compañero de aventuras dijo tranquilamente:

—No te preocupes, haré el *show* completo con mi guitarra.

—¿Y yo qué hago? —pregunté.

—Tú, siéntate en primera fila y como no aplaudas, ¡no te pago!

Esas salidas de Marco Antonio, dentro y fuera del escenario, le han hecho un ser muy querido, como artista y como amigo.

Está también, por supuesto, su calidad como intérprete, tan exquisita, que ha llenado de prestigio a la canción popular. Su repertorio, que honra a la canción latinoamericana, ha hecho de su arte una de las más elegantes propuestas artísticas que ha tenido el mundo hispanohablante. La voz de Marco Antonio une a más de una generación de latinoamericanos, que celebra a este lujo de artista que México nos ha regalado.

Estas memorias llevan un título que, por supuesto, me atañe. Debo a Marco Antonio una inmensa gratitud por haber sido

la figura con la cual, *Por Amor*, canción de mi autoría, inició su dimensión internacional. Me emociona y me conmueve el hecho de que termine sus conciertos con esa pieza que ya no es mía, sino de todos.

Por todo eso, mientras viva, doy gracias por la dicha de estar en las memorias de un artista como Marco Antonio Muñiz.

RAFAEL SOLANO
Santo Domingo, marzo de 2024.

Al final de cada capítulo, se incluyen algunas sugerencias musicales.

Pueden escucharse en el canal oficial de Marco Antonio Muñiz en YouTube.

Escanear el código con el celular para ir al canal y registrarse.

1
Infancia

María Vega Castellanos y Lorenzo Muñiz Romero, imposibili-
tados económicamente para cubrir los honorarios de un médico,
solicitaron los servicios de una partera para recibir a su primer
hijo, razón por la cual nací en la recámara de una vecindad del
barrio de Mexicaltzingo, la misma que por cinco ocasiones más
se convirtiera en sala de partos. El lujo, siquiera mediano de una
clínica, era un gasto fuera del alcance de un fogonero que recorría
la línea férrea de Guadalajara a Manzanillo y que, por problemas
sindicales, y en apoyo a los que perdieron, se quedó sin empleo.
Mis hermanos y yo tuvimos como cuna la sagrada intimidad de
esas cuatro paredes situadas en la calle Donato Guerra 534 y jamás
miento cuando digo que ninguno de los cinco despertó celos en
mí, incluso fui testigo imprudente del maravilloso acto de dar
vida cuando llegó al mundo mi hermano Rodolfo, el menor de
los hijos de doña María y don Lorenzo.

La casa que habitábamos en la calle de Donato Guerra tenía
dos cuartos y una cocinita. En uno dormíamos todos los herma-
nos y en el otro mi papá y mi mamá, por lo tanto, el baño, que era
improvisado, consistía en un cazo lleno de agua donde nos asea-
ban a jicarazos. Una vez limpiecitos, nos vestían con la ropa de
costumbre, un par de zapatos que usábamos hasta que se acaba-

ban, y como no había más que un par de mudas, nos quitaban una para lavar la otra. Cuando mi papá trabajaba en ferrocarriles, llegaba entre las 5 o 6 de la tarde cargando una canasta con víveres. Mis papás acostumbraban a ponerlo todo en la mesa a la hora de la cena para que todos picáramos un poco de fruta, queso, pan de dulce y otros manjares.

Ingresé a la primaria a los cuatro años y la terminé a los nueve, es decir que en cinco años hice los seis reglamentarios. Gané un año de estudios, puesto que el segundo y tercer grado los hice al mismo tiempo. Las escuelas fueron La Curva hasta el quinto año, y la 18 de marzo, donde cursé sexto; después hice año y medio de secundaria en La Socialista.

Cómo recuerdo a mis cuates de infancia, el Paquín, Sergio, Fidel, Guillermo el "Pelochas", Tomás Balcázar, Salvador Reyes y el "Chuco" Ponce. Estos tres últimos se convirtieron en grandes figuras del fútbol, alinearon ni más ni menos que con el mejor equipo del mundo para mí, el Guadalajara. Nos estábamos horas en la tienda de la esquina de nuestro barrio para ver pasar a las niñas e imaginar o planear nuestras conquistas. A diferencia de mis amigos que se enfrascaban en pleitos, yo era más sentimental y también el más chico en la escuela. La pandilla a la que pertenecía era alegre y nunca fue maliciosa. Es más, todos íbamos a misa y en algún momento nos tocó hacerle de acólitos. Reconozco que la lucha de mi madre por enseñarme el amor a Dios tuvo frutos en mi espíritu, siempre he mantenido una comunicación muy cercana con el Todopoderoso. Las raíces que en ese sentido mi mamá sembró en mí fueron muy fuertes.

De mi época de primaria tengo recuerdos muy vívidos como cuando en el quinto año la maestra nos dejó una tarea de geografía que consistía en aprendernos un texto relacionado con algún

país y a mí me tocaba India. Teníamos que memorizarlo para presentarlo en clase y yo, por más esfuerzos que hice, no lo logré. Cuando tocó mi turno para presentar yo le daba vueltas a la maestra diciéndole que estaba haciendo un último repaso. Muy tranquila y sin enojo me respondió: a ver, Muñiz, cántame *Granada*. Por mi mente pasó la idea de que ya la había hecho. Me levanté de mi pupitre y me la eché toda completita, con muchas ganas; al terminar todos mis compañeros en el salón de clases me aplaudieron y me quedé esperando la sonrisa de la maestra que nunca llegó. Por el contrario, me preguntó cómo me aprendía las canciones y le respondí que me ayudaban la música y la letra. Pues entonces, me dijo levantándome de las patillas, esta lección la vas a aprender con música. Por más que busqué canciones de la India, nunca encontré nada.

También recuerdo que a media cuadra de donde vivíamos, cada vez que llovía se inundaba toda la calle, lo que significaba un día de fiesta para toda la muchachada. Conseguíamos unos tablones que atravesábamos de acera a acera y cobrábamos dos centavos para que los transeúntes las usaran a fin de no mojarse los zapatos y las valencianas de los pantalones. Mi ausentismo a clases durante la temporada de lluvias se pronunciaba. Gastábamos las ganancias obtenidas por esa labor de inmediato en la tienda de la esquina. Comprábamos birote —pan tradicional de Guadalajara— y lo rellenábamos con queso y un poquito de chile, todo acompañando de una Pepsi Cola. Si pedías el segundo birote, era indicativo que traías mucha feria encima. ¡Pa' su mecha, qué banquete!

La madre de mi padre, doña María Romero, con más de cien años había mandado a sus tres maridos al panteón. Era chiquita como una pasita, conforme yo crecía ella se hacía más pequeña.

Se sentaba todos los días a las cinco de la tarde en un equipal y se dedicaba a ver el paso de los transeúntes y los cortejos fúnebres, pues vivía en el paso obligado al camposanto. Amorosa nos recibió en su casa cuando mi padre se quedó sin trabajo y nos corrieron de la vecindad por no pagar los quince pesos de renta mensual. Llegar a su casa y entrar a su recámara significó la impresión más honda y el impacto más fuerte que recibí en mi vida. Mi abuela tenía junto a su cama, recostado a sus pies, un féretro que compró con el propósito de ser sepultada en él; de esa forma nadie tendría que cubrir los gastos cuando muriera. Ella estaba acostumbrada a ver la muerte muy de cerca y el féretro, más que ser un elemento macabro, para ella era un baúl decorativo.

Doña María Vega

Vivimos a su lado durante cuatro años, hasta que mi tía Juventina decidió que no cabíamos todos bajo el mismo techo. Confieso que a esa tía la aborrecí con toda el alma y no porque fuera mala persona, lo que pasa es que era muy regañona, criticona, a quien nada le daba gusto y cuyo deporte favorito era molestar a la gente, tanto así que la solterona nos corrió de casa de la abuela, teniendo los mismos derechos de mi padre. Por asoleada y por todo lo que mencioné de ella, la apodábamos la "Tatemada". Muchos años después tuvimos una perra que no era muy agraciada y la pobre tuvo que cargar con mi trauma, se llamó Juventina.

Este éxodo nos llevó a San Pedro Tlaquepaque, gracias a que un amigo de mi papá descubriera una vecindad que tenía los mismos cuartos de la casa de mi abuela y por la cual mi padre podría pagar la mitad de lo que anteriormente pagaba en Donato Guerra. Con el tiempo compré y rehabilité esa casa de San Pedro en donde vivimos, para regalársela a mi madre, quien siempre se sintió embelesada por ese barrio.

Mis amigos presumían de los 'domingos' que les daban sus tíos. Los míos no fueron tan generosos, pero mi tía Silvina, que era la riquilla de la familia de mi papá, tenía un *chalet*, en las calles de Rayón y Mexicaltzingo, lleno de árboles frutales. Cuando íbamos a su casa nos dejaban hartarnos de manzanas y guayabas. Salíamos de ahí con las bolsas llenas de fruta y eso, al final, resultaba un domingo espléndido.

De repente, eso del parentesco era un verdadero lío, pues mi padre tuvo más de veinte hermanos. Mi abuela, que se casó tres veces, tres veces enviudó y con los tres maridos tuvo hijos diferentes, entre ellos los Muñiz y los Cisneros; así es que, de esa amalgama de tíos, primos cercanos o lejanos, la familia se hizo

17

numerosa a tal grado que cada vez que encuentro a alguien que dice ser mi sobrino, yo no puedo negarlo.

A mi abuela materna solo la vi un par de veces en las visitas que hicimos a su pueblo, Zapotlán del Rey. La tercera vez que fui a ese lugar fue para asistir a su entierro. Lo único que recuerdo haber observado ese día fueron sus pies cubiertos por medias negras estando encima de una mesa antes de que la pusieran dentro de su féretro. Yo tenía seis años cuando sucedió y si bien no fui al panteón, su muerte me impactó, ya que fue mi primer encuentro con la misma.

De las cosas que más añoro son las tertulias familiares, muy comunes en provincia y sobre todo en esa época. Mi madre, doña María, una cocinera espléndida, se lucía con el arroz, el pozole y las tortillas que ella misma hacía, y como postre la capirotada o el arroz con leche. En las cenas, el chocolate, el café con leche o el champurrado acompañaba ricas piezas de pan, que yo por kilos llevaba casa cuando me tocó trabajar la panadería de mi tío. Mi mamá nos entretenía contándonos de su familia, nos hablaba de sus hermanas y de sus primas. Algunas veces nos llevaba al pueblo en que nació para visitar a los tíos. En esas expediciones nos entreteníamos con cualquier cosa y los diálogos se enriquecían con un: Oye, ¿y fulano qué se ha hecho? Oye, y mengano, ¿cómo está? Oye, ¿y dónde anda zutano? Algunos familiares, hermanos de mi papá o hermanas y primas de mi mamá nos visitaban y las sobremesas se hacían larguísimas.

El principal lujo que había en mi casa era un receptor de radio que compró mi papá. ¡Qué alegría provocaba en toda la familia el poder escucharlo! La XEW nos traía enloquecidos a todos, pero principalmente a mí por mi afición a la música y al deseo de ser cantante. Me sabía al dedillo los horarios de la programa-

Don Lorenzo Muñiz

ción. Lejos estaba de imaginar que con el tiempo mis ídolos, los que me embelesaban con su talento, me llegarían a dar la oportunidad de integrarme a su quehacer artístico, y lo mejor, que muchos me distinguieran con su amistad y hasta me contaran sus confidencias. Prender el aparato era transportarme a la magia. La radio despertó mi imaginación. Viví al lado de Arturo De Córdova *Las Aventuras de Carlos Lacroix*, personaje que luego heredó Tomás Perrin. Escuchaba con un cautivador temor infantil al *Monje Loco*; me entusiasmaba con las historias de *Cárcel de Mujeres* y admiraba la comprensión vertida en *Consejos de la Doctora Corazón*. Me volvía loco escuchar a los cantantes Genaro Salinas, Fernando Rosas, Pedro Vargas, las hermanas Landín, Mario Alberto Rodríguez, Chelo Silva, Lupita Palomera, Salvador García, Marcela Galván y Elvira Ríos, a quien por su marcada virilidad la apodaban "El Capitán". Las canciones de Cri-Cri me las aprendí todas y al cabo de los años, ya como profesional, le rendí un homenaje al "Grillito Cantor" cantándolas en el disco *Que empiece la fiesta*.

Mi padre cantaba muy afinado y siempre le gustó Carlos Gardel. Mi madre, más que cantar, se la pasaba tarareando y resulta que también era muy afinada. Todos mis hermanos cantaban bonito y Rodolfo, el menor, tiene la misma tesitura que yo. Hace algunos años, cuando alguien con los ojos cerrados le escuchaba cantar, podría jurar que era yo quien lo hacía.

Por fortuna, a las muchas penurias que tuvimos en casa no hubo que agregar problemas de enfermedades. Es más, los Muñiz Vega somos longevos: mi abuela murió a los ciento trece años, mi padre a los ciento tres y mi madre, cuya diferencia de edad con mi papá era de veinticuatro años, falleció a los noventa y ocho.

Nunca percibí a don Lorenzo como un hombre viejo, a pesar

de que siempre tenía el ceño fruncido; hasta el día en que murió se le veía caminar erguido, muy derechito, jamás encorvado. Sus amigos le decían "el Charro", pues después de su trabajo en el ferrocarril le gustaba vestirse de charro y caminar por el parque San Francisco. Usó bombín y sombrero, pero la tejana fue su preferida. Sin excusa, todos los días andaba limpiecito y muy planchado. Era asiduo a frecuentar la plaza de toros y a escuchar a Pepe Alameda y Paco Malgesto, amos de las descripciones taurinas. Fue un hombre enérgico, que con una mirada nos decía todo. Con nosotros no usaba lenguaje obsceno, solo con sus amigos decía sus buenas palabrotas; con mi madre fue respetuoso, amén de que mi santa progenitora nunca le dio motivo para llamar su atención. De mi madre me fascinaba su ternura, su apoyo, su calor, su nobleza y mansedumbre, siempre disciplinada a mi papá; en tanto que de él me encantaba su optimismo ante la vida, su interés por la familia, su generosidad y su disposición a encarar con valor los problemas cotidianos. Cuando mi padre murió, desfiló por mi mente todo lo que viví a su lado, todo lo que hizo para hacer de nosotros hombres de bien. Su doctrina de honestidad sigue siendo la inspiración de mi vida y me hizo colocarlo en un pedestal especial.

Sugerencia musical
para este capítulo

Amo esta tierra, de Felipe Gil

2
El tren

En la segunda mitad de los años 40 México encontró una estabilidad que no se había vivido desde el *Porfiriato* y se empezaron a suscitar cambios en la economía. La creación de empleos nuevos y mejor pagados, la facilidad de obtener productos tanto nacionales como extranjeros hicieron que la calidad de vida de los mexicanos fuera mejorando.

El ferrocarril a Ciudad Juárez fue mi prisión y por ironía significó mi destino. Fue el vehículo que me condujo a encarar la vida. Tuve ganas de llorar y lloré. A punto de cumplir trece años me sentía increíblemente solo.

El 3 de enero de 1946 llegamos a la estación ferroviaria con boleto de segunda clase. ¡Qué lejos me encontraba de imaginar lo que a continuación ocurriría!

Recuerdo que, sonriente inyectándome confianza, mi padre me pidió que abordara el tren. Me dijo que nada más bajaría un momento a saludar a sus amigos fogoneros y que enseguida me alcanzaría, pero nunca regresó; me dejó anacoreta ante un futuro incierto. "Sube, quédate en uno de los asientos que yo en un momento me reúno contigo". Fue lo último que le escuché decir.

Tres días duró el viaje de Guadalajara a Ciudad Juárez. Atrás quedarían mis alegrías de niño, mi casa de Donato Guerra, el sector Juárez, el barrio de Mexicaltzingo y mi residencia en San Pedro Tlaquepaque. A muchos kilómetros de distancia subsistía la imagen de don Lorenzo, de mi madre María y de mis hermanos Lorenzo, Juan José, Luis Jorge, Marina y Rodolfo.

¿Qué pasó con mi padre si juntos llegamos a la estación y como siempre, inseparables íbamos a trabajar a esa ciudad fronteriza? Hoy con el paso de los años reflexiono en el valor que tuvo al dejarme ir solo. ¡Qué dramática y justa su decisión al juzgar que él podía hacer más por mis otros cinco hermanos estando en casa que acompañándome! Pero en ese instante el sentimiento de abandono me ahogaba. Fue una de mis tristezas más impactantes de niño.

El 6 de enero, fecha en que como burla a mi niñez se festeja la llegada de los Reyes Magos, yo llegaba a la puerta de entrada de mi vida profesional. Recuerdo que al bajar del tren estaba nevando, tenía frío por el miedo y por el trajecito ligero con el que había viajado. Me sentía indefenso en medio del completo abandono. Estuve en la estación aproximadamente cuatro horas. No había nadie en los andenes ni una alma en los pasillos, apenas uno que otro empleado en la guardia. No sabía qué hacer y menos a dónde ir hasta que por fin alguien se apiadó y me preguntó:

—¿Qué estás haciendo, no ves que ya no hay nadie?

—Vengo a cantar al Teatro Casino.

—No lo conozco.

Aquel providencial hombre se preocupó por mi suerte, me llevó a un hotel y se puso a investigar sobre el dichoso teatro. Conmovido pagó mi hospedaje y prometió regresar al día siguiente para ayudarme. Jamás he sido una persona que le tenga temor

a pedir ayuda, de tal forma que al día siguiente salí a la calle a preguntar por la ubicación del teatro, el cual por una afortunada coincidencia estaba muy cerca de mi hospedaje, a la vuelta de la avenida Juárez en la calle de Mejía. Cuando finalmente llegué ya estaban en pleno ensayo.

> **Sugerencia musical**
> **para este capítulo**
>
> ―――
>
> *El Corazón al sur,*
> de Eladia Blázquez / Lito Vitale

Marco Antonio

3
El Teatro Casino

El cine se consolidaba en el gusto del pueblo, ya que la tecnología daba pasos importantes en hacer que las distancias fueran haciéndose cada vez más estrechas. Después de la Segunda Guerra Mundial, la cultura norteamericana se hacía ver y sentir con una libertad que no había en otros países, incluido el nuestro. El mexicano comenzaba a alejarse del prototipo del macho agresivo y revolucionario copiando la elegancia y las maneras de los íconos del cine de un Hollywood que, en 1946, registraba un récord de audiencias en las salas. Ciudad Juárez todavía tenía el calor del cobijo para veteranos de guerra que en busca de diversión venían de Texas y deambulaban por la calle principal: Avenida Juárez. En ella se concentraba la mayoría de los cabarets que se llenaban de personajes estrafalarios llegados en automóviles de lujo para permitir que las señoras de la vida galante, las *vedettes* y los cancioneros hicieran su agosto.

Unas semanas antes de llegar a Ciudad Juárez, un amigo de mi papá, que sabía de la situación precaria por la que estábamos

pasando al haberse quedado mi padre sin trabajo, y quien también sabía que a mí me gustaba cantar, le sugirió a mi padre que fuera a ver a un productor judío que visitó Guadalajara en busca de artistas y firmas de contratos. Planeaba abrir una temporada en el Teatro Casino de Ciudad Juárez y creímos que podía ser una buena idea pedirle que me incluyera en el elenco. El empresario nos explicó que eran temporadas que duraban de dos a cuatro meses y que ganaría quince pesos diarios si llevaba a cabo tres tandas por día. Pese a mi corta edad, si mi padre autorizaba el trato, podría pactarse el compromiso.

Cuando finalmente me presenté frente al empresario y le conté mis vicisitudes para poder encontrarle, él me explicó que no había ido por mí a la estación porque sabía que yo llegaría acompañado por mi padre; también él estaba lejos de suponer que el viaje lo había realizado yo solo.

El elenco que se presentaba en el Teatro Casino era encabezado por Fernando Soto La Marina "El Chicote". Yo me sentía soñado, pues era la primera figura del medio artístico con quien alternaría y además ganaría quince pesos por tener ese honor. A pesar de que don Lorenzo ya no estaba conmigo, cuando recibí el primer pago en el Teatro Casino por parte del empresario, lo distribuí como él y yo habíamos acordado: cinco pesos para pagar el hotel, cinco para comer y el resto para tintorería o cualquier otra cosa necesaria.

Más o menos al mes del debut, Isabel Rey, una señora muy guapa, oriunda de Ciudad Juárez y que formaba parte del elenco, me ofreció vivir en su casa con sus dos hijos: Antonio de trece y otro menor cuyo nombre no recuerdo. Me ofreció darme un cuarto si yo le daba algo de dinero para mi manutención. Desde luego acepté y por ese gesto la recuerdo con gran cariño.

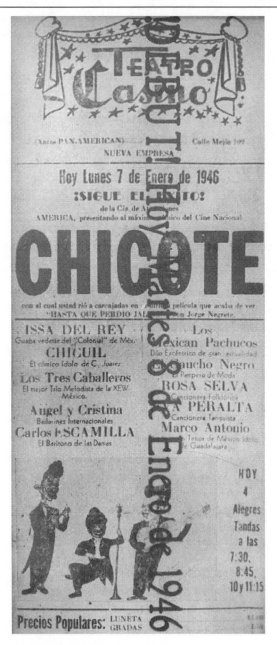

Anuncio Teatro Casino

Bendita seas, Isabel Rey, que con bondad de gran dama me cobijaste con amor materno. Te añoro con gratitud por haberme arropado sin distinción con los que fueron en esos días mis hermanos, tus nobles hijos.

El Palacio Chino, regenteado por el señor Olguín, era uno de los centros de más tradición en materia de variedades. Cuando me vio actuar en el Teatro Casino, me ofreció un contrato. Después de tramitar un permiso especial para que yo pudiera trabajar con él, debido a la minoría de edad, mi misión se convertiría en abrir la variedad acompañado de un pianista. La banda integrada por músicos estadounidenses estaba destinada a los números estelares. De esta manera, tan pronto terminaba mis tres actuaciones en el Teatro Casino, salía disparado al cabaret.

Mis ingresos aumentaron de quince a ciento treinta pesos diarios, pues alternaba mis actuaciones en el teatro, en el centro nocturno y de repente, me salían chambas con particulares. Una de las personas que me contrataba era El Charro Trejo, un luchador mexicano que fue campeón en Texas. Él y su esposa, que le hacía un poco a la composición, me llamaban con frecuencia para que los acompañara en su bohemia.

Permanecí en Ciudad Juárez por más de diez meses en los cuales pude mandar la ayuda económica que tanto falta le hacía a mi familia, así como cartas donde les narraba las experiencias que me deslumbraban desde mi mirada adolescente. Les contaba el haber conocido al Chicote, artista que acompañaba a Jorge Negrete en sus películas y cuyo nombre encabezaba la marquesina del teatro donde ahora yo también figuraba.

Mi economía había mejorado notablemente y me llenaba de orgullo el mandar todo el dinero posible a casa, pero empezaba a sentirme desesperado por regresar. La ciudad había sido muy generosa conmigo, sin embargo, soñaba incesantemente con volver para estar cerca de mis padres, hermanos y amigos. Tenía mil cosas que contarles y soñaba con ser el centro de atención de mi palomilla.

Siempre hay un momento crucial que cambia la vida de los hombres. El mío se presentó en el Teatro Casino, donde triunfé al superar, más que nada, la soledad.

Al regresar de Ciudad Juárez a Guadalajara me di cuenta de que el tren para seguir estudiando ya se me había ido. Mi tarea obligatoria fue seguir ayudando a mi padre con los gastos de la casa, ya que habiendo perdido su trabajo y solo manteniéndose como comerciante informal, no era suficiente. Fue así que me empleaba en cualquier lugar donde me recibieran. Un tío por parte de mi madre puso una panadería; no sé si me invitó o me invité a amasar el pan a las 4 de la mañana y repartirlo tan pronto salía el sol. También ayudé en una joyería con la producción de filigrana en plata, pero eso sí, nunca abandoné el sueño de seguir cantando.

Todos los músicos en Guadalajara se reunían en el kiosco frente al Palacio de Gobierno para ser contratados para fiestas y eventos. Mi propósito era ser *crooner* de una banda prestigiosa como la de Toño Yáñez y su tocayo Suárez, y mi sueño era incursionar con la banda del director más importante, la orquesta más fina, la más solicitada por la sociedad de Guadalajara: la Orquesta de Manuel Gil.

Me ofrecí todos los días por varios meses con uno y otro director y recorrí la Quinta de las Rosas, el Atlántida Club y el Club

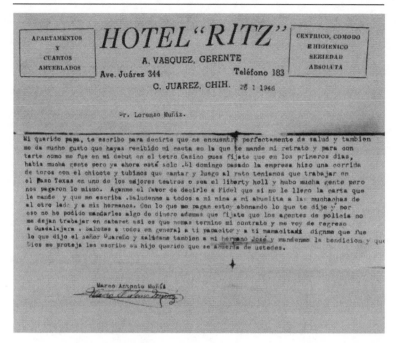

Carta enviada de Cd. Juárez a Guadalajara

Campestre. Regresaba perseverante al kiosco y de vez en cuando, la suerte me favorecía. Mi insistencia rindió frutos y me empezaron a contratar. Mis compromisos eran muy básicos: cantar una canción y luego sentarme. Con el afán de seguir aprendiendo y de ponerme a la altura de quienes eran 'mi competencia', poco a poco encontré la cuadratura para tocar las maracas, el pandero y hasta el bongó. Nunca dejé de preguntar a uno y a otro cómo hacer las cosas, me ayudaba la edad, pues era un muchachito y sobre todo la sed con la que me acercaba a todos para pedir consejo. La discreción ha sido una de mis mejores armas para abrirme paso; las frecuentes negativas nunca me desilusionaron, sin embargo, la preocupación de ayudar a la economía de nuestro hogar no me dejaba tranquilo. Con la idea de no perder ninguna

chamba, amplié mi repertorio y me fijé la disciplina de aprenderme todas las canciones de moda. Deambulé por doquier hasta que me dieron la oportunidad de cantar en el Atlántida Club, ya con un anuncio.

En los programas se leía: "Marco Antonio, 'Gitano'", por aquello del género de los pasos dobles que me salían muy bien. También me anunciaban como "Marco Antonio, el tenor más joven de México". Eso sí, siempre abajo de los nombres más importantes entre los que destacaban los hermanos Fuentes, los Tres Bohemios, David Vidal y la "Morena" López.

Con miras a tener un mejor futuro, tomé la decisión de no encasillarme en el *cantaor* de pases dobles y me lancé otra vez en busca de nuevos horizontes. Dejé a un lado la influencia española con la que interpretaba *Murcia* y *Granada,* aprovechando el gran auge de toreros como Lorenzo Garza, Silverio Pérez, Luis Castro "el Soldado" y Alfonso Ramírez "el Calesero".

Me llegó la suerte de que me aceptaran en el Grupo Tropical Veracruz. La oportunidad se presentó cuando su cantante, Toño Farfán, con una fama bien ganada, se inquietó por buscar suerte en la Ciudad de México. Dejó al grupo sin solista y sin reemplazo y tomé esa oportunidad. Fue difícil para mí encontrar el estilo tropical, pero hicimos cosas muy bonitas. Conseguíamos discos de los éxitos que se escuchaban en la capital y los adaptábamos a nuestro estilo. Durante mi estancia con el Veracruz tuve que dejar atrás el tinte de tenor que me caracterizaba para cantar con mayor sabor y soltura. Nos presentábamos en un *nightclub* de fin de semana llamado *Navy* que tenía forma de barco e hicimos viajes cortos y cercanos desde Chapala hasta Manzanillo. Paquín y el "Sope" movían el bote mientras cantábamos en el Navy. Eran los amigos más antiguos

que tuve a lo largo de mi vida. Al lado de mis compañeros del Conjunto Veracruz cumplí los dieciocho años con alegría y maracas en mano.

Sugerencia musical
para este capítulo

Vereda Tropical, de Gonzalo Curiel

4
Por los pasillos de la XEW

Comenzaba la época de oro de la Radio en México, las principales radiodifusoras hacían su programación en vivo y transmitían radionovelas y programas musicales donde cantantes y muy populares locutores, dieron fama a estaciones radiofónicas como "La voz de la América Latina" (XEW) o la del "Buen Tono" (XEB).

El auge de la radio se debía a que era un medio al alcance de todos, que permitía llevar el entretenimiento y la información a las regiones más remotas y los grupos de población más marginados del país, sin importar que fueran adultos, jóvenes, pobres o analfabetas.

A través de los aparatos de transistores se escuchaban las locuciones de Pedro Delille, Blanca Estela Pavón, Enrique Quezada o Alonso Sordo Noriega, así como a los cantantes Pedro Vargas, Lupita Palomera, María Luisa Landín, Genaro Salinas, Toña "La Negra" y Agustín Lara, entre otros.

En 1951 regresé por tercera vez al Distrito Federal, donde había, según mis sueños, un mundo de oportunidades y "la mía, me estaba esperando". A Miguel Alemán le quedaba un año como presi-

dente y la Ciudad Universitaria estaba recién construida. Cómo me gustaba ver a los capitalinos tan elegantes: las mujeres lucían pieles y los brazos enguantados, los hombres traje de tres piezas y corbata para ir al cine, y sombrero y abrigo para las noches invernales.

San Juan de Letrán era impresionante, caminar por esa avenida que nunca dormía era detenerse a escuchar a los merolicos, posar para los fotógrafos ambulantes y luego dejar pasar unos días antes de ir al Pasaje Cinelandia a comprar la foto que atestiguaba la estancia en la capital.

Volví a hospedarme en el hotel Independencia y me di a la tarea de identificarme con los trabajadores de El Faro, que se ubicaba a un lado de la churrería El Moro, en la avenida San Juan Letrán, hoy Eje Central, en pleno centro de la ciudad capital. El Faro era el punto estratégico de bohemios y trovadores. Ahí me encontré con mis paisanos que me apoyaron y me dijeron cómo moverme en ese ambiente. Mi nuevo reto era que yo aún no sabía tocar la guitarra.

En ese lugar, que era exactamente como El Amigo en Guadalajara, conocí a Pepe Martínez, a quien apodaban "El Carita" por lo feo que era, pero en recompensa la naturaleza lo había dotado con una bellísima voz. Era el más asediado por la clientela y fue mi primer amigo y protector. Siempre se aparecía cuando más lo necesitaba en lo económico y en lo moral.

El Faro se convirtió en mi refugio, puse en práctica mi sistema de conseguir clientes y llamar a un trío para que me acompañara, como lo hacía en Guadalajara. Pocas veces corría con suerte. Afortunadamente, un grupo de trabajadores que había formado un sindicato cuando mi papá perdió su empleo de ferrocarrilero, abrió unas oficinas en México y convocó a la militancia a cubrir varios empleos. Le ofrecieron a don Lorenzo trasladarse a la capital para atender una oficina de sección. En realidad, era un traba-

jo simbólico, casi casi de aviador, ya que lo único que tenía que hacer era permanecer en espera de algo que jamás ocurrió, pero como fuera se trataba de una comisión remunerada. Mi padre, quien a la postre iba mal en su negocio de fayuca, aceptó y yo me le pegué. Alquilamos en Tepito un cuartito en la calle Libertad 130 por el cual mi papá pagaba treinta pesos de renta al mes, cifra que, sumada a la comida, transportación y remesas para mantener la casa en Guadalajara, absorbía totalmente el raquítico sueldo.

Mis jornadas se prolongaban hasta las 5 o 6 de la mañana y no siempre eran fructíferas. Las de mi padre tampoco. Al llegar a nuestro cuarto, él se levantaba para dejarme la cama e irse a 'trabajar'. Aun después de mis noventa años puedo sentir el calor que dejaba su cuerpo y en el cual yo me acurrucaba para poder reponerme de estar en vela buscando 'la chuleta'. ¡Qué ironía! Yo no encontraba trabajo remunerado y él cobraba sin trabajar.

Al despertar, ya por la tarde, lo primero que hacía era irme diariamente a la XEW donde convencía a los porteros Ramiro y Simón para que me dejaran pasar. Empecé a caminar por todos los estudios y por los tres teatro-estudios donde se hacían programas de radio con público y artistas presentes. Si querías ver a un artista tenías que hacer lo imposible por colocarte en un lugar del teatro-estudio.

Dentro de todos los pequeños puestos que se requerían en la W, se abrió la posición para un 'arrancador de aplausos' y rápidamente me apunté. Lo que se requería era leer y conocer el libreto para que, al terminar el cantante o músico, el arrancador de aplausos moviera la mano haciendo una seña para dar pie a una ovación. Cómo me gustaba estar ahí soñando que en algún momento pudiera ser yo quien los recibiera.

Yo me apuntaba en cualquier concurso o pequeño trabajo que pudiera mantenerme atado a la W y cuando surgía alguna

convocatoria para participar, ahí estaba yo. Don Pedro Delille tenía un programa de aficionados muy famoso y fue el primero en darme un reconocimiento como amateur dentro de su programa. No solo recuerdo ese momento con mucho cariño por haber obtenido el primer lugar y una pequeña remuneración de quince pesos, sino porque mi padre me acompañó a recibirlo y pude con ese dinero invitarlo a cenar.

En el afán de empaparme de música y de conocer más de aquello que me hacía estremecer, iba a los *nightclubs* para ver a los artistas sin un peso para poder entrar y sin el traje oscuro reglamentario para poder echar un ojo desde la puerta. Esa primera limitación desapareció cuando decidimos cambiar el color de mi único atuendo de beige a negro. Ahí, a un lado de Libertad 130 había una tintorería y cuando mi papá y yo lo mandamos teñir, me quedé dos días en calzoncillos sin poder salir. Hacía todo lo que estuviera en mis manos para que ese sueño de destacar y ser reconocido, se cumpliera. Tener a mi padre a mi lado en ese momento, permitía que las cosas fueran un tanto más sencillas y me sentía afortunado de que pudiera acompañarme en esa travesía.

Ya con mi traje de gala me sentía todopoderoso, tanto así que en alguna ocasión logré colarme a los camerinos y mi atrevimiento no tuvo límite, pero el resultado es uno de mis más hermosos recuerdos a la fecha. La noche en la que Edith Piaf se presentara en el centro de espectáculos El Patio, sin conocerlo, me encontraría a don Agustín Lara en la puerta del camerino de la intérprete francesa y le pedí que le preguntara si yo podía darle un beso en la mano. Llamó a su puerta y con un limpio francés consiguió lo que yo le solicité. Aún recuerdo el pequeño cuerpo de esa mujer y su delicada mano y me pregunto cómo es posible que con esa esbeltez pudiera alcanzar las notas más sublimes al cantar.

Deambulé por todos los pasillos de la W tomando nota de todo lo que se hacía y cómo se hacía. Francisco Gabilondo Soler "Cri-Cri" tenía un programa semanal y la Sra. Patiño, su esposa, era la productora del mismo. Un día, su secretario Pepito faltó, yo me ofrecí para ayudarla y la convencí. Terminé contestando teléfonos, escribiendo cartas y llevando sus recados de un lado a otro. En algún momento, Los Tres Latinos, a quienes conocí años atrás en una fiesta donde canté en Guadalajara, me ayudaron a convencer a la Sra. Patiño para cantarle a Amado Guzmán. Este personaje era quien decidía en sus sesiones de prueba semanales para nuevos valores, si te quedabas o en definitiva no le gustabas.

Tenía muchas canciones ensayadas, pero cuando llegó el momento de presentarme ante él canté *Solamente una vez* con un pianista a quien le llamaban "Tacos". Por las caras del Sr. Guzmán, desde mis primeras notas, sabía que no estaba dando mi mejor audición.

"¿Cómo puedes tener tan malos gustos?" Fue lo que el Sr. Guzmán le dijo a la Sra. Patiño. Me eché a llorar en el baño, pues según mi inmadurez esa era la única oportunidad que tendría, los nervios se habían apoderado de mí y sentía que había fracasado. Pero la pena y la tristeza no me limitaron; la mañana siguiente regresé a cumplir con mis servicios de oficina y a ver qué más se les podía ofrecer en la cabina de locutores para ponerme a sus órdenes.

El público de la W admiraba a la trinca compuesta por Eduardo Solís, Manuel Bernal y García Esquivel. Ellos se presentaban de forma estelar quince minutos por las noches, y en la emisión, don Manuel declamaba poesía y Solís interpretaba dos canciones acompañado al piano por García Esquivel. Mi misión en ese programa consistía en estar pendiente del horario para dar una entrada precisa. Una noche faltaban cinco minutos para iniciar y Eduardo Solís

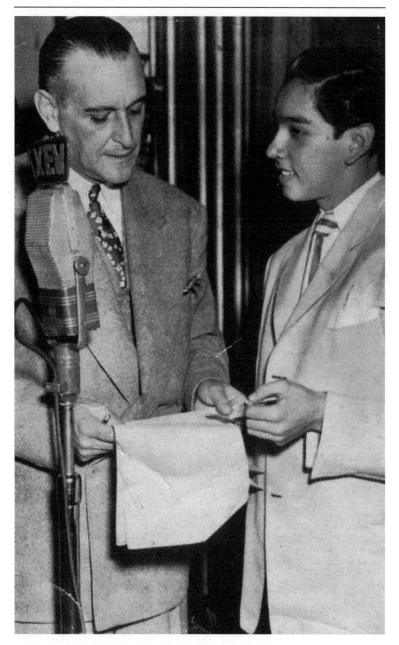

Don Pedro Delille entregando el premio a MAM

no aparecía por ningún lado. El maestro García Esquivel, que sabía que yo cantaba, se volteó hacia mí y me preguntó:

—¿Te lo echas?

—Sí, maestro, con toda el alma, pero no vaya a entrar el señor Solís y se vaya a enojar.

—No te preocupes, si llega, que siga él... Bueno, ¿qué vas a cantar?

—*Mensaje*, de Agustín Lara.

Y que voy cantando mi primera canción en la W. Aunque el auditorio nunca supo quién había cantado porque no me anunciaron, para mí esa noche fue bellísima e inolvidable y disipó un poco la pena de mi primer fallida audición.

Antes de que se cumplieran seis meses de nuestra llegada a Tepito, mi padre y yo llegamos a la conclusión de que nuestras ganancias apenas alcanzaban para que malviviéramos, y de que eran tantas las presiones que nada más andábamos a la deriva. Me dijo que lo más sensato era que yo intentara permanecer en la ciudad para labrar mi destino. Me pidió que siempre permaneciera en el camino honesto para que él y mi madre no tuvieran que avergonzarse de su hijo. Esta vez nos despedimos sin pesar, no defraudaría la fe y confianza que mi padre depositó en mí ni tampoco defraudaría mi sueño de triunfar.

**Sugerencia musical
para este capítulo**

———

Granada, de Agustín Lara

5
La Bandida

El trío Los Panchos se formó en Nueva York en 1944
cuando los mexicanos Alfredo "El Güero" Gil y José de
Jesús Navarro, junto al puertorriqueño Herminio Avilés
unieron sus talentos e innovaron cantando a tres voces
y tres guitarras. Su llegada a México fue con el pie dere-
cho, con su popularidad aplastante se abrió un ciclo
muy importante en la música Latinoamericana.

El auge que impusieron Los Panchos motivó a muchos guita-
rristas a moverse a la capital y a formar tríos. A mí, en lo perso-
nal, me obligó a que aprendiera a tocar la guitarra. La primera
que compré la obtuve fiada y me costó ciento veinticinco pesos.
Los tríos son parte de nuestra cultura, de una herencia musi-
cal imprescindible aún en nuestro tiempo. Estoy firmemen-
te convencido que mientras exista un romántico, un hombre
enamorado, los trovadores mantendrán su vigencia pues no hay
nada más sutil que ver la expresión de la mujer amada recibien-
do una serenata.

A lugares como El Faro llegaba gente de todas partes buscan-
do un trío para amenizar sus fiestas y llevar serenatas. Personas
que vivían en Las Lomas —entonces distante del centro— baja-

ban 'hasta allá' a conseguir un trío para sus reuniones. Yo llegaba ahí diariamente como si fuera mi guarida buscando 'el hueso'. Si alguien conseguía cerrar una presentación y no completaba el conjunto, me preguntaba si yo sabía hacer segunda, y yo, ni primera, ni segunda, ni tercera, ni guitarra, pero les decía que sí. Ya estando en la tocada volteaban a verme y movían la cabeza desaprobando la mentira.

Asesorado por varios amigos que allí conocí empecé a tocar la guitarra y de la mano de José Gutiérrez y Cristóbal Hernández me lancé al ruedo. Formamos un trío que con el tiempo bautizaríamos como Los Tres Brillantes y con el cual aprendería todas aquellas cosas que me dejaban fuera de la jugada cuando había que demostrar calidad.

El lugar al cual todo trío quería llegar era la casa de Graciela Olmos "La Bandida", pues se decía que los hombres más ricos y famosos de México eran quienes la frecuentaban, y en él se ganaba lo que en ninguna otra parte. Yo llegué de la mano amiga del gran "Bárbaro del ritmo" o "Sonero mayor de Cuba", Benny Moré y me fui colando como la humedad haciéndome amigo de cocineros, porteros, meseros y cancioneros que ahí trabajaban.

Benny frecuentaba los billares y era aficionado a la bebida en gran escala. Lo comencé a acompañar y él empezó a presentarme como su secretario o ayudante. En una de esas noches me pidió que lo acompañara a la casa de la Bandida. En la puerta Benny dijo "este viene conmigo". Después de esa ocasión nos quedamos muchas veces hasta el amanecer a acompañar a las pupilas de la Sra. Olmos.

Benny con su simpatía irresistible y su vitalidad, se empezó a convertir en una figura destacada, lo cual lo llevó a cantar al lado de Pérez Prado, formar el Dueto Fantasma y ya no iba con

frecuencia a la casa de la Bandida. Sin embargo, yo me seguía colando.

José Gutiérrez fue el primero que logró integrarse para suplir a otro trovador y a partir de ahí, él era quien me recibía, me invitaba un café y a comer las delicias que servía en la cocina las 24 horas del día "La Gorda" Chabela.

Mi asistencia a la casa, que estaba en la calle Newton, cambió de uno, a tres o cuatro días a la semana. En los tres pisos de la casa, cubiertos por cortinas cerradas para que la luz del día no entrara, se trabajaba sin parar. Goyito se encargaba de la cantina y Cristina, pariente de la Sra. Olmos, mangoneaba la caja y dictaba órdenes. El personal ya me ubicaba, por lo que mi caminar por uno y otro lado de la casa no era mal visto. Sin embargo, yo sabía que no tenía permitido entrar al santuario en donde la Bandida recibía a sus amigos: políticos, artistas y hombres de negocio.

Guapas y jóvenes, las anfitrionas ya me conocían y yo a ellas. Había una a quien todo el mundo consideraba como la más importante de la casa y en lo suyo era muy profesional; se llamaba Sandra y era originaria de Monterrey. Las propias muchachas la admiraban por su estilo y clase. Las taloneras subían siete o diez veces a las recámaras; ella no, con una sola vez bastaba y salía con todo el oro del mundo. Su clientela era exclusiva dado su trato, y su principal virtud era saber escuchar a los caballeros. Manejaba a la perfección el estado anímico de sus compañeros casuales. Si venían tristes o tenían problemas, mandaba llamar a los cancioneros, seleccionaba los temas y mientras ellos cantaban, se ponía a platicar con su pareja y la inducía al desahogo y a la confesión de sus penas. Los escuchaba con paciencia, atenta, sin mostrar un ápice de aburrimiento; luego dulcemente, como si fuera ella

la conquistada, los invitaba fraternalmente al calor de su recámara. Ni hablar, era genial. Ante mi soledad sentimental, claramente Sandra se convirtió en mi ideal de mujer. Conforme los días pasaban me gustaba más e inquietaba mis noches solitarias. A los cuatro meses de conocerla comencé a echarle los perros y sucedió lo que yo creía imposible, logré conquistarla. Con Sandra salía los domingos, era mi día de suerte. Íbamos a comer, a bailar y por debajo de la mesa me pasaba un billete de mil pesos para pagar las cuentas. Gracias a su desprendimiento, con ella me deleité de las mejores variedades de corte internacional en El Patio, el cabaret más importante de México.

Para que doña Graciela me aceptara aproveché la intimidad que logré con Sandra. Le pedí que interviniera para que la Sra. Olmos me diera una oportunidad y ella no dudó: "Fíjese, mami, que hay un muchacho que canta muy bonito y yo quiero que me haga el favor de ver si se puede acomodar aquí".

Mi admisión fue por así decirlo fácil, porque así de grande era la influencia de Sandra, sin embargo, la Sra. Olmos me estuvo observando varios días hasta que me pidió que le cantara algo. Pasé la prueba de fuego presentándole los corridos en los que ella era experta. Pepe Gutiérrez y yo lo habíamos logrado. Solo faltaba Cristóbal Hernández para darle vida a Los Tres Brillantes. Ayudados por las ausencias continuas de los cancioneros que se bebían todo lo que ganaban en esa casa, finalmente logramos quedarnos de planta.

Doña Graciela fue una figura popular y muy influyente que destacó también como compositora de canciones y corridos revolucionarios. Aquella soldadera, apodada "La Bandida" por el nombre heredado de su gran amor, "El Bandido", era bohemia de corazón. En sus interminables noches compuso *El Siete Leguas*,

el caballo que Villa más estimaba y que obviamente, dedicó al Centauro del Norte.

Quienes llegamos a trabajar con ella le teníamos gran admiración, un profundo respeto y a veces hasta temor, porque, por un lado de la moneda era una mujer muy bondadosa, pero por el otro, cuando regañaba, era hiriente y sabía cómo destrozar a una persona. Quizá el lema que tuvo en su negocio de "tratar al pobre mejor que al rico" hizo que los grandes sintieran un profundo afecto por ella y la protegieran, pues esos grandes también empezaron desde abajo. Diputados, senadores, gobernadores, toreros, artistas, júniors y hombres con cartera abultada eran asiduos a la casa de doña Graciela, quien reinaba sin corona, pues muchos le rendían pleitesía e iban a escuchar lo que a ella más le gustaba hacer: escribir corridos dedicados a personajes famosos. En cuanto los clientes más importantes llegaban, lo primero que hacían era pasar a saludarla; en ocasiones permanecían con ella hasta las siete de la mañana, escuchando sus canciones o sus historias llenas de picardía en su búnker, 'La Capacha'. Así bautizó aquella habitación donde solo algunos privilegiados consumidores de alto vuelo podían ingresar. Vi llegar a los toreros Luis Castro "El Soldado", Lorenzo Garza y Manolete, así como al actor Pedro Armendáriz y al "Flaco" Agustín Lara. A este último la jefa le preguntaba: "Papacito, ¿no quieres oír mis corridos?" Entonces cantaban al unísono enalteciendo la gran amistad que los unía.

Fue una mujer noble, y cariñosamente le decíamos mami o madre. Al término de la jornada nos pedía que siempre fuéramos a verla para preguntarnos cómo nos había ido. Si no habíamos tenido trabajo le pedía a Cristina que nos diera cincuenta pesos a cada uno. Jamás dejó de darnos algo en nuestras malas noches

y nos ayudaba con permisos especiales si la razón para no asistir así lo ameritaba.

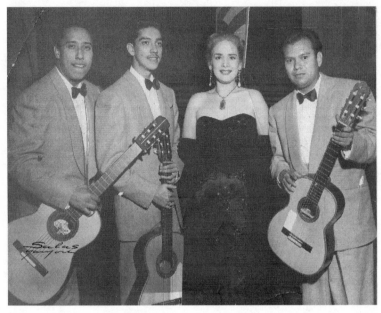

Los Brillantes con Rosita Quintana. De izq a der José Gutiérrez "El Muelón", MAM y Cristobal Hernández.

Rosita Quintana nos ofreció la oportunidad de lo que fue mi primera gira internacional. José Gutiérrez y yo tuvimos que hacer maroma y teatro para obtener el permiso de la Secretaría de la Defensa para poder salir del país, puesto que aún no teníamos la cartilla liberada. Tuvimos que mentir respecto de nuestra edad, aumentándola, además de hacer uso de recomendaciones y dádivas para que nos dieran la cartilla de remisos, con la promesa de que a nuestro regreso cumpliríamos con el servicio militar obligatorio.

Rosita era dueña de una cautivadora simpatía y una de las

mujeres más hermosas que conocí en mi vida. En aquella época se encontraba casada con el productor de cine Sergio Kogan quien le propuso la acompañáramos en esa gira. Estábamos llenos de ilusión por llegar a la impresionante ciudad de Nueva York, pero sobre todo por trabajar al lado de una de las estrellas más importantes del cine mexicano. El contrato especificaba que nos repartiríamos entre los tres trescientos dólares a la semana. Con ellos tendríamos que pagar nuestro hotel y comidas, pero en esas circunstancias y a esa edad, el sueldo era lo de menos, no así la oportunidad de transitar la Quinta Avenida, Central Park, Broadway y Park Avenue.

Nos presentamos en el teatro Puerto Rico, ubicado en la 138 y de esa aventura recuerdo el cariño con el que el público recibió a Rosita, el trato gentil hacia nosotros y el éxito que ella obtuvo cantando nuestra música ranchera. En los camerinos ella tarareaba canciones de su natal Argentina, muchas de las cuales me impresionaron tanto que las incluí cuando grabé mi primer LP como solista. Rosita me cantó y enseñó *Primavera de mis 20 años*, y por eso le agregué al catálogo con el propósito de rendirle un pequeño homenaje. Otra que intercalé por ella fue Pedacito de cielo, un tema tierno, poético y sublime que cantaba: la casa tenía una reja pintada con quejas y cantos de amor.

Al regreso de Nueva York y en cumplimiento de mi promesa, asistí como conscripto a las prácticas dominicales, lo que significó un gran esfuerzo porque salía de la casa de la Bandida entre las 4 y 5 de la mañana, y a las 7, ya me encontraba en La Ciudadela uniformado debajo del rayo del sol.

En la semana número cincuenta un sargento se me acercó para decirme:

—Muñiz, ¿ya me diste los dos cincuenta?

—¿De qué?

—Pues por los domingos que no has venido.

—¿Cómo? Si yo no he faltado

—Ni madre. Yo aquí tengo anotadas un chingo de ausencias.

Ante esa aseveración, cuya falsedad no pude demostrar, no me quedó más remedio que apoquinarle a ese sargento mi cuota. De haber sabido cuántas desmañadas y marchas me pude haber evitado con dos pesos cincuenta centavos, ni por curiosidad me hubiera asomado a La Ciudadela. Pero no, fiel a mi promesa, ahí fui a salvar el honor de mi palabra.

De regreso en casa de la Bandida corríamos con todo tipo de suertes, y las malas no se hacían esperar. En una ocasión, el dueño de una cadena de periódicos llegó pasado de copas y nos mantuvo cantándole toda la noche, hasta que se le ocurrió que nos quitáramos los zapatos y calcetines para tirarnos de balazos a los pies con cada canción. Ahí nos tuvo bailando cual danzantes de La Villa. Otro me mandó llamar para cantarle todo lo que me pedía. Se fue emborrachando y sin más, sacó una pistola, me apuntó y me ordenó que me desvistiera.

Algunas degradaciones de las cuales fuimos objeto sucedieron en presencia de doña Graciela, quien tenía autoridad y facilidad para calmar a ese tipo de clientes. Cuando consideraba que ya era tiempo de poner orden les decía: "Bueno, vamos a cambiar de ritmo, vamos a cambiar de ritmo". Y dirigiéndose a nosotros, ordenaba: "Muchachos, váyanse, tómense un café y regresan en cinco minutos". Así nos auxilió muchas veces.

Vimos pasar a todo tipo de personalidades, algunos de ellos muy espléndidos, otros déspotas y tacaños. Don Gilberto Flores Muñoz, aquel connotado político que tuvo una dramática muerte —lo asesinó su nieto—, fue uno de nuestros clientes más

cariñosos y nunca se iba sin contribuir a nuestras necesidades económicas. Independientemente de su quehacer político, siempre me inspiró una gran admiración. Bohemio empedernido, con una gran sensibilidad para la música, era un individuo bonachón y desprendido de su cartera. Cada vez que entraba a la casa de la Bandida, y posteriormente en el 1-2-3 donde estuve con Los Tres Ases, apenas lo veíamos aparecer, pensábamos: 'ya la hicimos'. Tan pronto llegaba, suspendíamos todo para iniciar los acordes de ... ¿quién será la que me quiere a mí, *quién será, quién será?*

Estoy convencido de que la Sra. Olmos me tenía una consideración especial, porque se daba cuenta de que a diferencia de otros muchos trovadores, yo seguía anhelando mi superación. Sabía que después de salir de su casa me iba a la XEW a trabajar en programas matutinos sin importar lo cansado que pudiera estar. Una de esas noches en las que cantábamos y entre canción y canción me contaba acerca de sus emociones, la noté más cariñosa que de costumbre.

—¿Te acuerdas de la guitarra que siempre saco a presumir? Bueno, me la regaló Manolete. Es esta y quiero regalártela esta noche.

Yo le hice saber que no merecía ese instrumento de incalculable valor.

—Sí, la mereces porque a partir de hoy te vas a chingar a tu madre.

— Pues, ¿qué hice?

— No has hecho nada, pero ya te vas de aquí.

—Oiga, madre, está usted bromeando, yo estoy muy a gusto aquí.

—Hay orden de que mañana ya no entres.

—¿Hay alguien que me va a suplir?

—No, nadie te va a suplir, pero ya es el momento de que te vayas, es más, ya te fuiste.

—Pero ¡dígame por qué!

—Porque ya se cumplió tu ciclo aquí, si sigues mañana ya no vas a hacer lo que estás pensando hacer. Cuando tengas algo de que presumirme ven a decirme: "Fíjate, Bandida, que me acaban de dar esto o ya hice esto otro", pero antes no vengas.

Es una de las cosas que le agradezco con toda el alma, ya que, a pesar de mandarme nuevamente a la incertidumbre económica, me hizo reaccionar contra el conformismo.

Bandida, mami, jefa, doña, para ti tengo un solo pensamiento que encierra toda mi gratitud: ¡bienaventurada seas!

**Sugerencia musical
para este capítulo**

───────────

Primavera, de Francisco Canaro
Beso Robado, de Graciela Olmos

6
De vuelta en la XEW

La estación de amplitud modulada ubicada en la calle
Ayuntamiento 52, en el centro de la capital mexicana,
ya tenía la mayoría de edad y en ella se respiraban aires
de grandeza por sus gélidos pasillos. En las oficinas de
producción estructuraban los programas y se hacían
los llamados para que las voces más imponentes de la
radio nacional deleitaran a los radioescuchas, quienes
esperaban cordialmente pegados a sus aparatos de
transistores las notas Sol, Re, Sí, Sol del vibráfono que
daban entrada a un nuevo capítulo de ensueño.

Después de que la señora Olmos me despidiera, regresé a la XEW
esperanzado de encontrar algo. Me pasaron el dato de que había
una audición en ese momento para un programa de concursos
donde se ponían a prueba profesionales que, por una u otra
razón, no habían podido destacar y yo encajaba en esa categoría
'de forma perfecta'.

Con Bertha, del Trío Rubí, a quien había conocido por los
pasillos de la W, se nos ocurrió hacer un conjunto de tres hombres
y tres mujeres que, por su originalidad, pudiera abrirse paso más
rápidamente. Así es que Los Tres Brillantes y el Trío Rubí nos

unimos para formar el Sexteto Fantasía. Después de varios días de ensayar y poner y quitar canciones en un estudio, entramos al certamen y ganamos el primer lugar que, si bien tenía una compensación monetaria de cinco mil pesos, también venía con la firma de un contrato en el programa *Mañanitas Fab*. Ahí cantamos durante dos años todos los días a las 7 de la mañana, comenzando con *Las Mañanitas*. Mis padres me escribían de tanto en tanto para decirme que no se lo perdían, y la idea de que más personas pudieran escucharme, me llenaba de orgullo y de ilusiones.

El éxito del programa permitió que nos llamaran de la popular disquera RCA Víctor para hacerle coros a algunos artistas de moda, entre ellos Genaro Salinas, "La voz de oro de la radio", quien era mi máximo ídolo de la infancia. El hecho de cantar para él en uno de sus discos fue para mí un sueño hecho realidad. Dentro de nuestras pocas conversaciones, me platicó que se había dedicado a vender mariscos antes de cantar de forma profesional y que, al igual que a mí, le daba por cantar desde muy pequeño, teniendo siempre el sueño de sobresalir. Siempre quise imitar su voz o haber nacido con el timbre tan particular que lo caracterizaba; después de la hazaña de acompañarlo en los coros, intentaba cantar como si fuera él, las canciones *Mis noches sin ti, Un gran amor* y *Mi dicha lejana*.

Los Brillantes cantábamos con el sexteto en la mañana y trabajábamos por las noches. No sé en qué momento logramos extender las horas para poder inclusive meternos al estudio de grabación y dejar inmortalizadas seis canciones: *Condición* y *Mi corazón abrió la puerta* del tapatío Gabriel Ruiz, *Si no eres tú* del puertorriqueño Pedro Flores y tres de nuestra mami La Bandida: *Beso Robado, Bonifacio Salinas* y *Diana*.

A veces, después de chambear llegábamos en la madrugada a tocarle a los porteros de la W para que se apiadaran de noso-

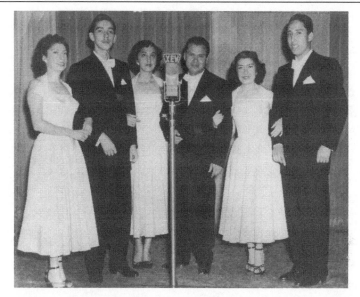

El Sexteto Fantasía integrado por Trío Rubí y Los Brillantes

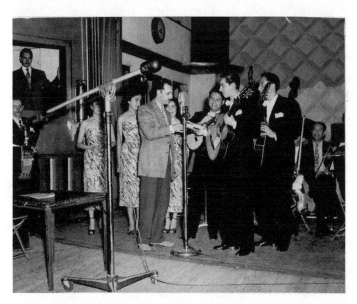

El sexteto fantasía recibiendo el premio de Mañanitas FAB de manos de Nono Arsu

tros y nos dejaran entrar a dormir hasta las 6:30 que empezaba a llegar la gente encargada del programa. Y nuevamente a las 7 de la mañana, ya estábamos cantando.

Estar en la XEW "La voz de América Latina, desde México" y no ser testigo de la creatividad de sus talentos hubiera sido un delito, de tal manera que desde la cabina de locutores o sentado en la butaquería del teatro-estudio, me convertía en espectador de los programas con mayor resonancia. Estar en la W era codearse con Pedro Infante, Jorge Negrete y Agustín Lara, quien serio e inspirado se sentaba al piano a acompañar a Pedro Vargas y a Toña "La Negra", sus intérpretes de cabecera. Escucharlos era aprender.

La suerte nos sonreía, nos llamaron a hacer coros para artistas exclusivos de la compañía de discos Columbia, así como para acompañar cintas de los estudios Churubusco y Azteca. Inclusive Rubén Fuentes, quien con gran aptitud estaba dedicado a musicalizar algunas películas, nos incluyó en sus proyectos. Aunque no lo queríamos aceptar, se aproximaba la disolución de los Tres Brillantes y consecuentemente del Sexteto Fantasía. Cristóbal Hernández comenzó a faltar frecuentemente y esto nos metió en diversos problemas. Conscientes de que no podíamos irnos mal del programa, buscamos entre los tríos uno que nos sustituyera. Este trío con el tiempo fue conocido como los Tres Caballeros, en el que participaron Chamín Correa y Roberto Cantoral.

**Sugerencia musical
para este capítulo**

Mis Noches sin ti, de Demetrio Ortiz

7
Olga Gardner Meza

En el año de 1957, la actriz inglesa Ava Gardner parti-
cipó en la adaptación de Ernest Hemingway para cine
llamada *Ahora brilla el sol*. La producción escogió loca-
ciones de Michoacán por el gran parecido que tenían la
ciudad de Valladolid y la plaza de toros Monumental de
Morelia, a la España que el escritor recordaba. La admi-
ración que México le tenía a la belleza e interpretaciones
histriónicas de la diva del cine fue tanta, que después
de filmar *La noche de la iguana* (1964) bajo la dirección
de John Houston y por la cual se le consideraría una de
las mejores actrices de su generación, se nombró a una
avenida en Mismaloya, Puerto Vallarta en su nombre.

Durante el tiempo en que estuve con Los Brillantes conocí a Olga
Gardner en el Restaurante Sanborns del Hotel Del Prado. Ella
trabajaba en la tienda departamental Salinas y Rocha y también
era cigarrera de la tabaquería del hotel. Era oriunda de Nayarit
y había estudiado enfermería rural. Vino a México como inter-
na en la institución de un médico muy reconocido de apellido
Herrera y al poco tiempo comenzó a prestar sus servicios en el
Hospital Juárez. A diferencia de Nayarit, donde las enfermeras

suplían al médico en sus ausencias de forma muy eficiente, aquí en México sintió que sus conocimientos estaban siendo desaprovechados y mal remunerados. No le fue difícil tomar la decisión de dejar la enfermería y colocarse como vendedora con dobles turnos en Salinas y Rocha y en Sanborns.

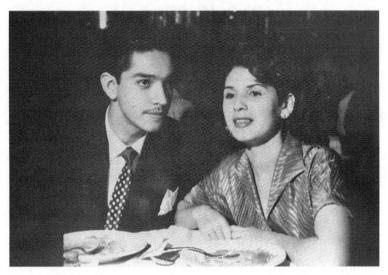

Olga y Marco Antonio

Cuando mis amigos trovadores y yo llegábamos a tomarnos un café acompañado de los deliciosos molletes que ahí se servían, la conocí. En menos de un mes iniciamos una relación y nos fuimos a vivir a unos departamentos en Arcos de Belén, luego nos movimos a otro pequeño lugar hasta que Héctor González nos propuso compartir a mitades su departamento en la calle de Artículo 123. No teníamos muebles así es que Carmelita, la esposa de Héctor, nos prestó hasta su recámara. Tuvimos desde el principio un romance muy tierno y fuimos una pareja muy unida, nos casamos en Azcapotzalco.

Al nacer nuestro primer hijo, Marco Antonio, nos movimos a la calle de Rébsamen. Junto con Gustavo, hijo del primer matrimonio de Olga, empezó nuestro caminar como familia y en pocos años, como racimo, vendrían Laura Elena, Francisco y Jorge Alberto.

Durante nuestro matrimonio, Olga me alejó cuanto pudo de todas las tentaciones que a esa edad se me presentaban en los lugares en donde trabajaba. Ella siempre trató de comprender el desorden de mi horario y mis largas ausencias. Confiaba en mí y valoraba que yo trabajara partiéndome el alma. El tiempo para estar juntos era muy escaso, mis deberes habían aumentado: ahora tenía dos familias que satisfacer, la mía en primer término y la de mis padres como una religión. Me convertí en jefe de familia a los veinte años y no poseía ni las bases ni mucho menos la madurez que da la experiencia. En ese tiempo la vorágine del trabajo me envolvía en aras de consumar el porvenir y la tranquilidad de quienes dependían de nosotros. Era inminente que yo saliera a buscar el trabajo que me permitiera cumplir con mis compromisos de padre, hijo y esposo. Me encontraba en un camino que no podía abandonar, puesto que nunca supe hacer otra cosa más que cantar. Estando ausente de mi hogar, me perdí de la convivencia con mis hijos y apenas fui testigo de sus horas de infancia y muy complicada adolescencia.

**Sugerencia musical
para este capítulo**

Que seas feliz, de Consuelo Velázquez

8
Los Tres Ases

El requinto es una variación de los instrumentos de cuerdas parecido a la guitarra, pero con un color de sonido más agudo, ya que particularmente se utiliza para tocar melodía más que para armonizar. Su afinación es diferente a la de la guitarra española y los hay de cinco, seis o doce cuerdas dependiendo el lugar de su manufactura, las cuales pueden ser de nylon o metálicas. Existen requintos mexicanos, venezolanos, colombianos, dominicanos, paraguayos, ecuatorianos, peruanos y españoles; y se escuchan frecuentemente en los tríos que interpretan boleros, bambucos, pasillos, folclore y sones jarochos, entre otros géneros.

Su creación se atribuye a Vicente Tatay, bajo la idea de Alfredo Bojalil Gil, integrante del trío Los Panchos entre 1945 y 1946. En la actualidad se pueden conseguir requintos económicos o piezas labradas en maderas finas como el palo de rosa que pueden llegar a costar más de mil quinientos dólares americanos.

Algunos de los requintistas más conocidos por sus mágicas introducciones en la época de los tríos son:

El "Güero" Gil, Gilberto Puente, Julio Jaramillo, Chamín Correa y Juan Neri.

—¿Sabes tocar guitarra? ¿Sabes hacer tercera?

Cuando conocí a Juan Neri en la casa de la Bandida, todo el mundo se cuadraba con él porque venía con grandes innovaciones e impresionante dominio creativo del requinto. Su nombre era Juan Fidel Neri Macilla, pero cariñosamente le decíamos Juanito. Desde el principio fue jazzista, por lo tanto, no tocaba el requinto de forma punteada, sino, lo tocaba mientras armonizaba al mismo tiempo. A cada momento metía cuatro y cinco voces que eso es imposible cuando no se tiene la condición de poderlo hacer. Nunca se apoyó de un capotrasto, todo lo hacía a base de sus dedos mágicos.

Una tarde lo encontré junto a Héctor González en el billar que estaba a un lado de la XEW. Ellos y Antonio Pérez integraban el Trío Culiacán. Esperaban a Antonio para trabajar por cuarenta pesos en una fiesta a la que estaban contratados. Con el apuro y tiempo encima, me preguntó si podía con el torito. Obviamente, mentí con toda el hambre del mundo. Neri hacía la primera y requinteaba. Héctor tenía muy buena segunda. Según yo mi intervención no se oía tan mal, pero cada que Neri volteaba a verme me mataba con la mirada. Cuando llegó el momento de la paga le dije: "no me pagues lo que me pertenece si no quieres, pero te suplico que me enseñes".

La verdad es que aun en la actualidad, el estilo y la modernidad en el requinto de Juan Neri resulta desafiante de comprender. Sus formas de frasear y su disposición de acordes no seguían las convenciones tradicionales, lo que hacía que cualquier guitarrista promedio como yo, se sintiera desorientado ante sus espontáneas

innovaciones. Posteriormente, logré entender que su enfoque estaba alejado de los estándares de tríos emblemáticos de la época y esto llevó a Los Tres Ases a desarrollar una identidad sonora propia, y yo, encontré un lugar cómodo interpretando la tercera voz y asumiendo posteriormente el rol como solista.

En lo instrumental, aunque a ratos me encargaba de los ritmos con la *cabaza* brasilera, casi siempre me desempeñaba en la armonía de la guitarra y solo en algunas ocasiones, cuando Juanito me lo solicitaba, realizaba breves punteos al estilo de segundo requinto. Es decir, sin ser un guitarrista de primera, la enseñanza de mi compadre me sacó de muchos apuros después como solista.

Conseguí que Enrique Fabregat, otro gran amigo al que conocí en la casa de La Bandida, intercediera para que fuéramos al Restaurante 1-2-3 a probarnos. El lugar se encontraba entre Liverpool y Génova y se le consideraba el más importante de la época. Quien determinaba las audiciones era su propietario, el Sr. Luis Muñoz, a quien le cantamos 3 o 4 canciones. Mientras lo hacíamos su reacción no era ni mucho menos de entusiasmo y se me ocurrió decir: "Antes de que nos vayamos, Sr. Muñoz, déjenos cantarle algo alegre". Los señores Guillermo y Martha Vallejo ya nos habían dado la oportunidad de formar parte de la Caravana Corona, un espectáculo itinerante creado en 1956 que daba gira por todo el país y acercaba a nuevos y viejos artistas al pueblo ávido de conocer a sus ídolos. En esas giras coincidimos con Juan Legido, español que cantaba con el grupo Los Churumbeles. A mí me gustaba mucho imitarlo y frente al Sr. Muñoz me eché *El gitano señorón*. Él empezó a reírse y gracias a eso nos quedamos con el trabajo en el 1-2-3.

Cantábamos desde el piano para toda la concurrencia y luego nos mandaban llamar a las mesas desde las 5 de la tarde hasta las 9 de la noche, hora que todavía el lugar estaba lleno. Yo me hice

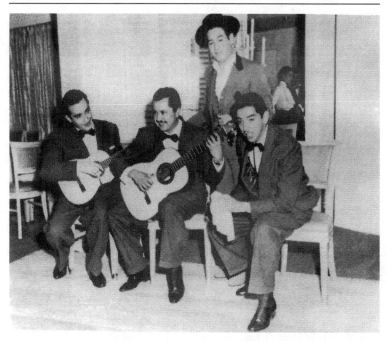

Los Tres Ases con Juan Legido en una Caravana Corona

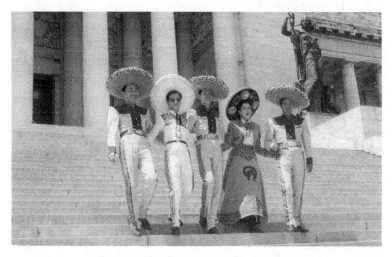

Los Tres Ases y Ernesto Hil Olvera con una cantante cubana bajando la escalinata del Capitolio en Cuba

muy amigo, como siempre, de los cantineros, de las personas de los baños y del cocinero Luisito, quien nos daba unas comilonas.

Mariano Rivera Conde, asiduo al restaurante, tenía una marcada inclinación por el requinto de Juan Neri. Un día nos propuso un cambio de nombre y también nos pidió que eligiéramos cuatro números con miras a hacer una primera prueba discográfica. Las primeras grabaciones en 1953 fueron *Pretender*, *Ladrona de besos*, *Lo dudo* y *Cerezo Rosa*. Fue entonces cuando pocos meses después, ya en el año 1954, alcanzamos nuestro primer gran éxito con *Mi último fracaso*, creación del gran Alfredo Gil. De esa época recuerdo también *Contigo en la distancia* y *Tú, mi adoración*, dos boleros cubanos de nuestros queridos amigos César Portillo de la Luz y José Antonio Méndez.

Rivera Conde nos hacía hincapié en que lo nuestro era la canción romántica, pero después de un viaje por Cuba, Emilio Azcárraga Milmo nos sugirió grabar *Cha cha chá* bajo la dirección del cubano Humberto Cané. Sin embargo, el escaso éxito de esta experiencia afirmó de manera definitiva que nuestro destino se encontraba en el bolero romántico.

Una noche Emilio pasó por nosotros en un Mercedes negro y nos llevó a Televicentro donde nos presentó con Luis de Llano Macedo. La influencia del Tigre se dejó sentir tanto que a la semana siguiente abrimos en televisión *Matiné Musical*, y nos quedamos como parte del elenco junto a Ramiro Gamboa "El tío Gamboín", Mario Gil, Chabelo, Los Hermanos Salinas y Kippy Casado.

Paralelamente en México nacía en el Teatro Iris el ciego que hacía cantar a su órgano, Ernesto Hil Olvera. Nuestro apoderado Rodolfo Bazán, un peruano visionario que hizo caminar al trío Los Panchos por los lugares más apartados del continente, lo convenció también de representarlo. Con nuestros nombres y el

de Hil Olvera en su portafolio, firmó contratos en Centro y Sudamérica, incluyendo La Habana. En realidad, a nosotros no nos querían, quien interesaba era Hil, pero Rodolfo condicionó la actuación del organista si también contrataban a Los Tres Ases. Recorrimos el continente americano en dos ocasiones, primero en 1956 y luego en 1959. Recuerdo que juntos grabamos cuatro temas que fueron muy sonados: *Granada, Lamento Borincano, Alma llanera* y un popurrí de canciones mexicanas.

Gracias a la internacionalización provocada por Rodolfo Bazán recibimos el Premio Wurlitzer en el 1956. De su mano llegamos a La Habana. Presentarse en El Tropicana era el sueño de todo cantante, pues era visitado por la crema y nata del turismo internacional. Era un cabaret conocido como 'el paraíso bajo las estrellas', por estar construido al aire libre.

En nuestra primera visita nuestro estilo romántico no gustó, sin embargo, al coreógrafo Rodney se le ocurrió vestirnos con trajes de charro y hacernos salir de lo alto de una escalinata para llevar de mesa en mesa una serenata. Gracias a eso pudimos regresar una segunda ocasión a Cuba siendo conocidos y con más éxitos en la radio.

En esa primera visita a Cuba tuvimos la oportunidad de grabar en CMQ un repertorio de música ranchera, y Amalia Mendoza "La Tariacuri", quien coincidentemente estaba en La Habana, nos sugirió grabar *Pa'qué me sirve la vida*. Los pronósticos de los representantes de la RCA en Cuba resultaron acertados: el álbum empezó a venderse en Estados Unidos y cuando llegó a México ocupó los primeros lugares de popularidad.

De La Habana aterrizamos en San Juan, Puerto Rico. La acogida del público fue completamente diferente. Allí, percibimos un público delirante ante nuestros talentos, particularmente por el éxito que

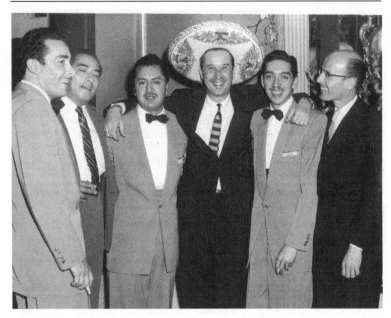

Los Tres Ases en Panamá con El "Chino" Hassan y Carlos Eleta Almarán (al centro con sombrero de charro).

De izq. A der. Héctor González, MAM, persona desconocida, Paco Malgesto, Rodolfo Bazán (mánager de los Tres Ases), Juan Neri, Mariano Rivera Conde

en aquel momento teníamos con *Irresistible*, de Pedro Flores. Nuestras presentaciones abarcaron toda la isla, incluyendo emisoras de radio desde Río Piedras hasta Mayagüez. Los músicos más destacados de la isla siempre nos abrazaban con el mayor de los entusiasmos, mientras otros hacían fila para luego de saludarnos preguntarle a Juanito Neri sobre las armonías que realizaba en su requinto.

Siguieron Guatemala, El Salvador, Nicaragua, Costa Rica y Panamá, donde tuve la dicha de hacerme amigo de Carlos Eleta Almarán, pionero de la radio y fundador del primer canal de televisión de Panamá, RPC Televisión, Canal 4.

Fernando, su hermano, se casó con una mujer hermosa y al poco tiempo de dar a luz a su tercer hijo, ella murió. Víctima de esa aflicción y por el gran cariño a su hermano, Carlos compuso *Historia de un Amor*. Al resumir su dolor y regalar a la humanidad una canción inolvidable, Los Tres Ases fuimos los primeros en grabarla en 1957. Durante mis visitas a Panamá, conviví estrechamente con Arturo "El Chino" Hassan, asistente personal de Almarán y compositor de otro gran éxito: *Mi último bolero*.

Muy pocos tríos fuimos afortunados de aparecer en las películas de la Época de Oro del Cine Mexicano. Algunos títulos son: *La mujer de dos caras, No me platiques más, Asesinos de la noche* y *Policías y ladrones*. El director Julio Bracho nos dio la oportunidad de coincidir con bellas mujeres como Evangelina Elizondo y Ana Bertha Lepe, pero, sobre todo, cantar al lado de nuestro ídolo don Pedro Vargas en las películas *Una canción para recordar* y *México lindo y querido*.

Sin lugar a duda, una de las personas más influyentes de mi vida fue Juan Neri. Lo recuerdo amoroso en su entorno familiar junto a mi comadre Carmelita y sus cuatro hijos. Es increíble como a más de setenta años de haber realizado nuestra primera grabación,

siguen en aumento los guitarristas del mundo que alaban y pasan infinitas horas descifrando la técnica de mi compadre. Incluso, desde Puerto Rico, el profesor universitario y amigo mío, el guitarrista José Antonio López, publicó una Enciclopedia que abarca un estudio casi científico, donde escudriñó la modernidad de la armonía en cada uno de los 'requinteos' de Juan Neri.

Tanto Juan como Héctor tenían mayor conocimiento musical, pero a mí nada me detenía. A lo largo de siete años yo era quien se daba a conocer con la clientela, el que cobraba, quien subía, bajaba y arreglaba las cosas. Desde nuestros comienzos como agrupación tuvimos diferencias. En algún momento, en el 1-2-3, molestos conmigo, acudieron a don Luis para informarle que me habían dado mi carta de retiro y él se me acercó y me dijo: "'Alambritos'" —así me bautizó por flaco— consígase a otros porque estos le quieren tender la camita".

Ya estando en el culmen de nuestro éxito, los problemas fueron otros. Juan se dejaba traicionar por la bebida con mayor frecuencia y comprometía la imagen del trío. El dinero no alcanzaba para satisfacer las necesidades de mi creciente familia, pues en los lapsos de espera para un nuevo contrato, a Juan lo teníamos que esperar una o dos semanas a que se repusiera por su adicción al alcohol. Algunas veces falló incluso ya teniendo compromisos anunciados.

Sugerencia musical para este capítulo

Historia de un Amor, de Carlos Eleta Almarán

9
El Teatro Blanquita:
los inicios como solista

A finales de los años cincuenta la sociedad capitalina se comenzaba a dividir y lo que sucedía en los teatros de revista era criticado por los conservadores de abolengo como "de mal gusto". El cha cha cha de Pérez Prado sonaba con sus trompetas al calor del movimiento de caderas de bailarinas exuberantes y chascarrillos subidos de tono de Vitola o Palillo. Uno de estos aforos se llamaba Teatro Salón Margo y se ubicaba en la calle de San Juan de Letrán. Llevaba casi una década vendiendo boletos para los habitantes del centro de la ciudad, pero tuvieron que ceder ante los intentos provocativos y precisos de desaparecer los teatros de carpa. Por orden del regente de hierro, Ernesto Uruchurtu, los propietarios Félix Cervantes y Margarita Su López cerraron sus puertas para levantar el nuevo Teatro Blanquita e inaugurarlo el 27 de agosto de 1960. Este presentaría artistas de una mejor calidad y comediantes familiares.

Ser metiche en mi época de 'traidor' —tráeme esto, tráeme el otro— en la W, me dio la oportunidad de codearme con las figuras más populares del momento. Francisco Rubiales Calvo era un personaje ocurrente del barrio de La Merced. Sibarita, amante de la música y experto en la fiesta brava, el también conocido como Paco Malgesto era productor de un programa de radio donde intervenían Agustín Lara y Pedro Vargas. Solía sentarse durante la emisión de este fuera del estudio y en mis andanzas por los pasillos un día me acomodé a su lado. Sorprendido por mi desenfado, me volteó a ver y me preguntó: "Y ¿tú qué opinas del programa?" Y sin pelos en la lengua se me salieron algunas sugerencias que a mi parecer podían llevarse a cabo para mejorar. En lugar de molestarse con mi desfachatez, le hizo mucha gracia que el 'traidor' opinara. Estos encuentros se hicieron recurrentes y sin proponérmelo, fuimos trabando una amistad que después de algunos años se convirtió en compadrazgo. Paco Malgesto junto con Pedro Vargas, Agustín Lara, Mariano Rivera Conde, los hermanos Junco y Pedro Armendáriz eran los amos y señores del entretenimiento. Eran tan influyentes, que no miento al decir, que podían darse el lujo de destruir o exaltar a una persona. Sin embargo, Paco me introdujo y acogió desde el principio y para siempre, lo cual me hizo tener una devoción eterna hacia él y una fidelidad intacta a su amistad. Fue mi confesor y sus orientaciones, así como su filosofía me ayudaron a contemplar y a ejercitar la vida de otra manera. Años más tarde nuestra amistad se convirtió en compadrazgo; él bautizaría a uno de mis hijos y yo sería el padrino en la boda de su hija Marcela Rubiales.

En su afán por ayudarme, en alguna ocasión nos invitó a Monterrey, pues la Cruz Roja organizaba su primer maratón,

una especie de Teletón donde se solicitaban donaciones. Él era el presentador oficial de ese evento y convocó a varios artistas, cada uno tenía asignados quince minutos para participar. Me convenció de que además de que lo asistiera a nivel personal: su vestuario, afinar detalles de logística y en cualquier otra cosa que se le fuera a ofrecer.

Al llegar al aeropuerto, el avión se llenó con los primeros artistas y al faltar algunos, me pidió que me quedara para esperarlos y me encargara de ellos. Después de largo rato, no llegó ninguno ni siquiera mis compañeros del trío y tuve que tomar el avión solo. En Monterrey había muchas personas esperando a los famosos y al bajar del avión me preguntaron si yo iba al evento de la Cruz Roja, a lo que respondí que sí. Me llevaron en un coche en medio de muchas personas alrededor, entre sirenas y motociclistas y yo sin ser nadie en ese momento.

Al avanzar el programa y conforme al horario que se había establecido previamente, llegó el turno de Carmela y Rafael alrededor de las 5 de la tarde. Ellos no llegaban y Paco me pidió entrar al quite y tomar la alternativa. Me presentó como un nuevo valor. Canté mi primera canción con unos aplausitos fríos y estando en vivo les pedí a los televidentes que me dijeran qué canción querían escuchar; yo la cantaría siempre y cuando entregaran un donativo. Por lo menos me sabía las más conocidas, así es que hacer esa solicitud no me daba miedo. Entró la segunda llamada pagada, la tercera y no sé cómo pasó, pero me quedé alrededor de dos horas cantando porque las llamadas y el dinero no dejaban de llegar.

Ese desplante por parte de mis compañeros detonó mi ruptura con el trío. Paco, al escuchar mis quejas y conocer mi inconformidad y preocupaciones, se dio a la tarea de influir sutilmente

en mi determinación. Me animaba elogiando lo que llamaba "mi carisma para caerle bien a la gente"; aseveraba que tenía facultades para intentar mi camino como solista.

Como gran optimista, estaba acostumbrado a los retos y por eso minimizaba los problemas por más grandes que fueran. Fue un hombre de grandes virtudes, entre ellas la de nunca mentir como para decir "yo te ayudo" cuando no podía hacerlo. Una vez que Malgesto te otorgaba su amistad, se convertía en tu protector. Para este señor los problemas de sus amigos eran suyos.

En el fondo, yo no quería dejar al grupo, pues sabía que musicalmente hablando, éramos uno de los mejores tríos. Además, le tenía mucho miedo a lo que pudiera suceder adelante, y en mi ánimo, pesaba bastante que ya habíamos trabajado en muchas plazas importantes con el respaldo de Rodolfo Bazán, no únicamente en México, sino también: Perú, Venezuela, Colombia, Puerto Rico, Santo Domingo, EE.UU. y Ecuador.

Cuando les anuncié a Héctor y a Juan con gran tristeza que me iba, no me creían, pero después, convencidos de mi inquietud, fueron a acusarme con Mariano Rivera Conde. Mariano me regañó, Rubén Fuentes me regañó y hasta el presidente de la RCA Víctor me regañó. Me dijeron que Neri solo con su requinto, la podía hacer en cualquier parte porque era un músico de gran valía, en cuanto a mí solamente era un cantante que hacía tercera voz. Sin embargo, una vez que Mariano Rivera Conde se resignó de que ya no regresaría al trío, me mandó con su amigo Félix Cervantes, dueño del teatro Margo, quien por esa época estaba remodelándolo para reabrirlo como Teatro Blanquita.

Don Félix se preocupó por dar a México un escenario a la altura de los mejores en su género y fue tan grande su visión que logró convertirlo en el foro de mayor tradición en nuestro país,

a tal grado, que nuestros hermanos de provincia, al llegar a la capital, venían inspirados por dos ilusiones: ir por la mañana a la Basílica de Guadalupe y por la noche al Blanquita.

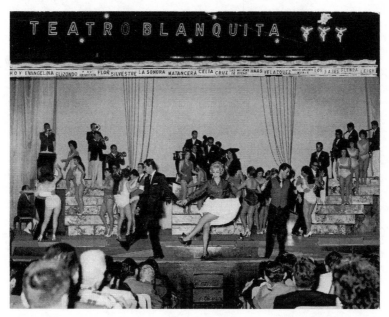

MAM bailando de la mano de Evangelina Elizondo, estrella del momento

Sugerencia musical
para este capítulo

La puerta, de Luis Demetrio

10
Luz y sombra

Las compañías discográficas emprendían el arduo camino de la difusión de sus productos musicales a cuentagotas por el territorio mexicano, ya que los canales de distribución se movían al ritmo y tempo de las vías de comunicación terrestres que el gobierno del veracruzano Adolfo Ruíz Cortines trataba de mantener a flote.

Pero esa solo era una de las tareas administrativas de las disqueras. El puesto de 'director artístico' necesitaba de alguien con gusto y olfato musical, que pudiera entender los alcances de popularidad, de creatividad e interpretación de los nuevos talentos, pero también lidiar con los caprichos de los ya consagrados.

El puesto en la RCA Victor tenía a un maestro: Mariano Rivera Conde.

Cuando Rubén Fuentes y la bella actriz de origen italiano Martha Roth estaban casados, además de ser una pareja muy creativa que llegó a componer canciones como *El Despertar*, eran excelentes anfitriones y frecuentemente organizaban reuniones para amigos artistas que venían del extranjero. Para todos los cantantes que querían grabar en México, las relaciones artísticas a nivel inter-

nacional que él tenía eran básicas y todos pasábamos en algún momento por sus oídos. Rubén, al verme nacer artísticamente, me tenía cierta simpatía y me ofrecía acompañarlos en esas reuniones. Obedeciendo a mi disciplina de aprenderme todas las canciones por cualquier cosa que se llegara a ofrecer, me aprendí el tema de *Luz y Sombra* al tocarlo Rubén Fuentes al piano en su casa. ¡Qué lejos estaba de imaginar que esa canción iba a significar tanto en mi carrera profesional!

Don Félix Cervantes sin impresionarse por yo haber estado con los Tres Ases, le hizo el favor a Mariano Rivera Conde de recibirme en el nuevo Blanquita y me incluyó de 'comodín' entrando al quite para lo que hiciera falta. Así, aparecí en diferentes cuadros, hice desde 'patiño' hasta anunciante. Julián D'Meriche era el director artístico del teatro y él determinaba si me tocaba actuar, ser relleno o cantar de fondo. Supongo que me fui ganando poco a poco su confianza hasta que me permitió cantar *Luz y Sombra* al lado de cinco músicos para abrir el espectáculo después de la canción compuesta por Luis Demetrio: "Es el Blanquita su teatro de revista y por eso aseguramos que estas horas de alegría no podrán olvidarlas jamás".

En el Teatro Blanquita mis compañeros me abrigaron con su calor humano. Todos me dieron la mano, me regalaron su experiencia y me trataron con cordialidad. Me incluían en sus grupos, en su bohemia y en sus juegos. Nos hacíamos bromas y procurábamos una convivencia casi familiar. Nunca me divertí tanto como en ese tiempo. Mi adorado Resortes me ofreció su amistad. Beto el Boticario me compartía sus chascarrillos. Junto con Carlos Monroy, quien fue un estupendo ventrílocuo y creador de "Neto y Titino" y "Pompín" Iglesias, nos regocijábamos por la fama de mujeriego que tenía Fernando Soto, al que apoda-

ron "Mantequilla" precisamente por eso, por resbaloso con las mujeres. A mí me tocaba cambiarme en su camerino cuando me dejaba, porque hubo ocasiones en que al llegar no podía entrar debido a que en ese momento estaba practicando su deporte favorito con alguna de sus conquistas.

Con los camerinos abiertos, nos sentábamos en divertida camaradería hasta las 3 o 4 de la mañana. Algunos jugaban dominó y otros, como Manolo Muñoz y Enrique Guzmán, se enfrascaban en reñidos juegos de póker.

Mi salario en el teatro era de doscientos pesos diarios, de esos destinaba ochenta para mi cena y gasolina y el resto alcanzaba apenas para el gasto familiar, por lo tanto, no podía dejar de ir todas las mañanas a la RCA en busca de Rubén para ver si había algo para mí.

Una de esas mañanas, al llegar a la Victor me enteré de que el Quinteto Fantasía de Chucho Zarzosa tenía programadas cinco horas de grabación y habían terminado cincuenta minutos antes del tiempo programado. Al darme cuenta de que había un lapso en el horario que yo podía ocupar, le pregunté al maestro Fuentes, si podía aprovechar el espacio que quedaba para grabar algo. Tenía enfrente a los mejores músicos de México, cincuenta minutos para hacer magia y una oportunidad inigualable.

—Pídele permiso a ellos, ya sabrán si te quieren acompañar o no —me dijo.

—Chucho, eres la puerta que he estado esperando todos los años de mi vida, diles a los muchachos que si junto contigo me hacen el favor de grabar una canción.

—¿Qué chingados quieres cantar?

—*Luz y sombra*.

—¿En qué tono?

Portada del disco Luz y Sombra

—Sol menor, creo.

—¿No traes papeles o algo que nos dé la pauta?

—No, no tengo nada, nada más tengo cincuenta minutos y la letra en mi cabeza.

—A ver, cántala de arriba a abajo.

Aprenderse una canción y que llegue a tener un estilo único en menos de una hora es toda una locura, pero creo que mi manera de pedir ayuda les hizo gracia y por ello accedieron. Rubén Fuentes, al ver la escena dentro del estudio, entró y tomó la batuta, siendo esa la primera vez que me dirigiera artísticamente. El resultado, más que aceptable, logró concebir un sonido en el

75

que se respiraban olores a tierras salidas de *Las mil y una noches*, combinadas con el vaivén de palmeras caribeñas del bolero.

La canción se convirtió en mi caballo de batalla en el Blanquita durante seis meses. La canté todos los días sin fallar como si fuera rúbrica hasta que una tarde don Félix Cervantes me mandó llamar y me reclamó:

—Óigame, muchachete, ya me cansé de escuchar la misma canción todos los días, o me la cambia o se va a chingar a su madre.

—No, señor, ya se la cambié ayer.

—Bueno, quiero que sepa que el asunto está muy mal y va a tener que buscar otro trabajo, vamos a empezar a recortar y usted es uno de los que se va a ir.

—A mí no me corre, yo no me voy, ¿sabe por qué?, porque voy a venir a trabajar gratis, pero usted de aquí no me saca.

—Entonces le voy a pagar en lugar de doscientos, cien pesos diarios.

Al otro día quité *Luz y Sombra* y en su lugar puse *Como un lunar* de Álvaro Carrillo, tema que canté por veinte días hasta que una noche de la galería la gente empezó a gritar: ¡Flaco, échate *Luz y Sombra*! Ese grito fue el primer gran elogio a mi carrera. Yo no sabía que el tema se empezaba a escuchar en la radio y tampoco don Félix, a quien no le quedó de otra más que escucharla muchas noches más.

**Sugerencia musical
para este capítulo**

Luz y Sombra, de Rubén Fuentes

11
Presidente Adolfo López Mateos (1958 – 1964) y Caravana Corona

Quizás fue su madre, doña Elena, con su libro *Corazón Musical*, quien sembró el gusto por las artes en Adolfo López Mateos.

Con una retórica perfilada hacia la educación y una brillante carrera política, en diciembre de 1958 tomó posesión como primer mandatario. En su periodo se nacionalizó la Industria Eléctrica Mexicana y tranquilizó a los campesinos, repartiéndoles más de 16 millones de hectáreas. Para calmar a los sindicatos, creó el Instituto de Seguridad y Servicios Sociales de los Trabajadores al Servicio del Estado (ISSSTE). Siguiendo sus orígenes docentes, impulsó la apertura de colegios privados y abrió el Instituto Nacional de Protección a la Infancia, la Comisión Nacional de Libros de Texto Gratuitos y la del Museo Nacional de Antropología.

Aunque buscó una estabilidad política y apertura con sus opositores, se mostró totalitario ante las críticas que hacían a su mandato. Ejemplos de su tiranía fueron la desaparición del dirigente agrario Rubén Jaramillo

y el encarcelamiento del muralista morelense David Alfaro Siqueiros.

En muchas ocasiones, aparte del elenco, nos llevaban para presentarnos en diferentes lugares como relleno de espectáculos, en fiestas privadas o eventos para políticos, ya fueran festivales de beneficencia o reuniones.

En una de esas salidas me comisionaron para una fiesta a la que asistió el presidente Adolfo López Mateos, acompañado de todo su gabinete. Llegué con mi guitarra y solo iba a cantar dos canciones. Tras cumplir, fui a conversar con mis compañeros y me acordé de que no había guardado mi guitarra. Al regresar por ella me preguntaron si sabía equis canción, obviamente las conocía todas.

—Entonces, ven porque el ministro fulano de tal está esperando que alguien se la sepa.

Quedaban algunos miembros del mariachi a los que les pedí que me acompañaran. Interpreté el tema que me pidieron y al terminar, otro de los ministros me solicitó que cantara otra con dedicatoria para uno de sus compañeros de gabinete y así, satisfaciendo peticiones, canté doce temas del gusto de los funcionarios.

Ya me iba cuando me preguntaron si podía ir a cantar a Ixtapan de la Sal el último día del año para don Adolfo. El jefe del Estado Mayor Presidencial me informó a qué hora pasarían por mí y lo que haría estando allá. Les pedí que me recogieran en el Blanquita y llegado el día al preguntar por mí, D'Meriche me interrogó:

—¿Qué hiciste?, ¿te están apresando?

—No, cómo cree. Son del Estado Mayor Presidencial y tengo que ir con ellos.

—De ninguna manera, tú no te puedes ir.

Y uno de los hombres del Estado Mayor intervino:

—No se haga pendejo, el señor presidente está esperando a este para que vaya a cantar.

D'Meriche cambió de color y entre asombrado, enojado y frustrado, no tuvo más remedio que someterse a la orden presidencial.

La noche de ese fin de año le canté al presidente López Mateos quien, a través del licenciado Justo Sierra, me regaló un reloj de oro que aún conservo con mucha emoción, pero lo más importante es que, a partir de esa fecha, me brindó su amistad y tuvo para mí una serie de detalles difíciles de borrar de mi mente como un evento en Guadalajara en el que estuvo presente mi padre quien se confundía entre la multitud. El primer mandatario, al descubrirme entre sus invitados, me mandó llamar para saludarme y darme un abrazo, acto que siempre llenó de orgullo a don Lorenzo.

Después de esa ida a Ixtapan de la Sal, comenzó a invitarme no solamente a las ceremonias oficiales, sino también a su casa en San Jerónimo, donde conocí a su esposa Eva, a la que por fortuna le caí bien, al grado que cuando no era él, ella me llamaba para sus fiestas íntimas.

La imagen que conservo del expresidente es la de un estadista que fomentaba las relaciones de nuestro país con naciones de todo el mundo. Era un hombre carismático, afable, con gran sentido del humor, atento, gentil y con mucho pegue entre las mujeres. Pero el recuerdo intocable que tengo de su persona tiene que ver con la forma tan especial con la que me hizo sentir tantas veces, mi favorita fue una noche en el Quid.

En el Teatro Blanquita, con mis apariciones esporádicas, yo no estaba generando lo necesario para sacar adelante a mi fami-

lia, así que debía buscar ingresos adicionales por todos lados. El "señor telenovela" Ernesto Alonso junto con el Dr. Ángel Fernández Viñas me dieron la oportunidad de presentarme en el centro de espectáculos Quid y una noche, al llegar a dar la función en dicho recinto, me encontré con que las mesas más cercanas a la entrada estaban vacías. Me esperaba Ernesto, sumamente nervioso. "Estoy que no puedo creer quién está adentro para ver tu actuación de esta noche. Marco, por favor, canta lo mejor que puedas". Al entrar, noté que la distribución de las mesas se había modificado para acomodar seis mesas largas en fila. En ellas estaba el presidente, quien había invitado alrededor de cuarenta amigos cercanos para verme cantar. Llevo fresco en la memoria ese detalle que tuvo esa noche con este simple cancionero y durante toda mi vida de trabajo, ese ejemplo me sirvió para hacerme saber dónde debía quedarme. Bien pude haberme jactado de que él era mi amigo, de alardear de que yo podía acercarme a él para poder desatar mis propios problemas o los de alguien más, pero el 'saber estar' sin creer que yo las tenía ganadas todas, me salvó muchas veces.

En esa misma época, la Caravana Corona de los señores Vallejo y Cervantes seguía andando y ellos también me llamaban de vez en cuando para que me colara en sus presentaciones. La dinámica consistía en subirnos al camión que apodábamos 'Tú me acostumbraste' porque ya nos era difícil acomodarnos en un cuarto de hotel y aparecer de ciudad en ciudad o pueblo en pueblo en las tres funciones de rigor. Al final de estas escuchábamos la frase célebre del señor Vallejo: "Como dijo Nicodemus... ahí nos vemus" y órale, a jalar parejo e irse a otra función, a subirse al camión y dormir, para soñar con el éxito.

En un principio a mí me tocaba ser comodín, abridor, baila-

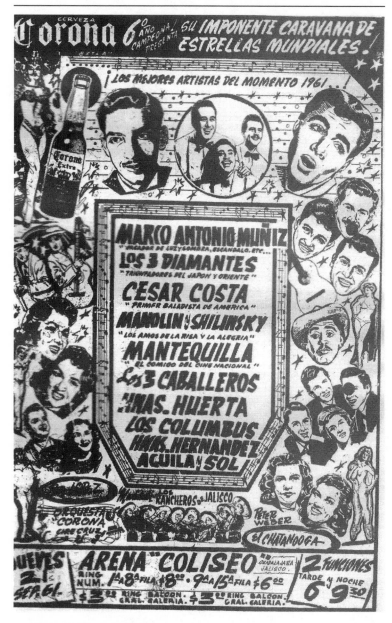

Anuncio Caravana Corona

rín, cómico, patiño, lo que fuera necesario. Quienes estábamos empezando, aparecíamos en los programas de la caravana en el extremo derecho de abajo, haciendo hasta lo imposible por ir escalando al extremo superior izquierdo.

Nos enfrentábamos a todo tipo de públicos: fríos, indiferentes, cálidos, pero siempre ansiosos de ver a los artistas de moda. Por ahí circulamos todos en algún momento de nuestra vida artística, desde Pedro Infante hasta Julio Iglesias y esa escuela nos enseñó a contener nuestras vanidades, a ser ordenados, disciplinados.

El señor Guillermo Vallejo fue la bandera y el culpable de que la caravana fuera la gran atracción de todo lugar que pisábamos. Cuando me mandaba llamar no me decía cuánto me iba a pagar, pero eso no me desilusionaba, pues siempre me consintió con su amistad y su arropo. Mi admiración por él fue profunda. A todo lo que él decía yo respondía que sí, que tenía razón. Desde mi punto de vista fue brillante.

Igual que en el Blanquita empecé desde la guerrilla, como los peones. Tengo latente la sensación de subir peldaño por peldaño hasta llegar a un lugar de mayores privilegios, con las fibras de la esperanza bien tensas, como guitarra. Toda el hambre revuelta que pasé en ese tiempo se convertiría en una de las mayores lecciones de mi vida.

**Sugerencia musical
para este capítulo**

Escándalo, de Rubén Fuentes

12
Puerto Rico

En la isla caribeña se escuchaba y cantaba la música de compositores locales, adaptaciones del folclore y las novedades se importaban de España o de Cuba. Pero al momento de la invasión del ejército norteamericano en 1898, se inició una lucha social y la clase dominante estadounidense se mostró indiferente y clasista con el folclore local. Las respuestas culturales de los boricuas comenzaron a producir formas musicales autóctonas como la plena y el seis. Las bandas municipales, en las que se conforma una cantera de ejecutantes y profesores de música, contribuyeron al arraigo de una cultura musical insular.

Pero no todo fue malo con la llegada de los yanquis. Los isleños podían vivir y trabajar en las ciudades americanas y el gusto por el Jazz se arraigó en los músicos que incursionaban en las orquestas más importantes, como fue el caso del arreglista Juan Tizol, quien formó parte del elenco de la orquesta original de Dizzy Gillespie y la orquesta Mingo y sus Whoopi Kids, que tuvo como intérprete a la legendaria Ruth Fernández. El maestro Ladí Martínez, don Felo y el intérprete Plácido Acevedo

formaron una cofradía que impulsó a los conjuntos de cuerdas y duetos cantando en canon, mediante danzas, mazurcas, valses, boleros y canciones románticas. En 1946, las orquestas y conjuntos de extracción latinoamericana en ciudades como Nueva York sonaban con un nuevo estilo de interpretación musical que amalgamaba ritmos latinos con elementos del Jazz moderno. Muchos músicos boricuas, como Tito Puente, fueron figuras clave de este movimiento que luego se conocería como Salsa. Para 1953, ya firmado el pacto que hicieron con Estado Unidos de convertirse en un gobierno autónomo, no asociado y que este fuera excluido de las listas de colonia de la ONU, los artistas internacionales comenzaron a hacer de Puerto Rico un lugar obligado para recoger aplausos y dólares. Se presentaba tanto música clásica en festivales como el *Casals* de Puerto Rico, como artistas populares mundialmente reconocidos en los hoteles con casino de la zona del Condado como *La Concha*.

—Oiga, ¿quiere ir a Puerto Rico?

Me preguntó un empresario que se apellidaba como yo y era familiar de Tommy Muñiz, figura clave en el desarrollo de la radio y televisión en Puerto Rico. A ese país ya había viajado con Los Tres Ases en dos ocasiones. La primera en 1956, compartiendo durante dos semanas con el ciego Ernesto Hill Olvera, el escenario del Fiesta Room, del Hotel Condado Beach. También actuamos en programas de televisión como *Telefiesta de la tarde*.

En 1959 volvimos para cantar en el hotel recién inaugurado llamado *La Concha*. Desde entonces quedé enamorado de la

belleza natural de la isla y del trato de sus habitantes, así que le respondí: "Si quiere hasta voy gratis". El señor Muñiz sonriendo me contestó que no era necesario y además me sorprendió ofreciéndome ¡ochocientos dólares a la semana!, cuando yo en el teatro ganaba cien pesos diarios, que equivalían a cinco dólares. Serían dos semanas y 32 *shows* en total, lo cual no me importó, pues ante la estratosférica cifra sentí que se me abría el mundo.

El antecedente que motivó esta invitación fue que un locutor puertorriqueño, del cual nunca supe su nombre, vino al D.F. a llevarse material nuevo de los cantantes de la época y entre esos discos se llevó, sin que yo lo supiera, los dos sencillos que grabé: *Luz y Sombra* y *Escándalo*. Los incluía en su programación radiofónica constantemente y el público los recibió con gran aceptación. A este buen hombre se le sumó otro que le pidió copiar las canciones "del nuevo cantante mexicano". Este par de comunicadores que jamás conocí, me abrieron en la isla una brecha inestimable.

Cuando acepté la invitación del señor Muñiz, pensé que lo que quería era presentar a un artista mexicano sin mayores pretensiones, pero el caso es que en menos de tres meses los temas del maestro Fuentes se colocaron en los primeros lugares de la lista de popularidad y pegaron a tal grado que cuando llegué al aeropuerto había una cantidad respetable de gente y un conjunto de jóvenes y hermosas bastoneras, quienes me esperaban y me dieron la recepción más calurosa e insospechada. Puerto Rico de mis amores, la segunda patria de mi carrera artística me recibió con bombos y platillos. Desde entonces he estado eternamente agradecido con ese público que me dio un segundo hogar. La isla del encanto se convirtió en el país que, ya en plan de solista, abrió mis giras internacionales.

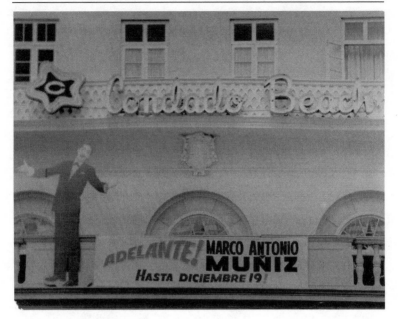

Anuncio Hotel Condado

Los lugares en donde me presenté se abarrotaron. Mis días consistían en trabajar para la televisión al mediodía, enseguida cantar para un auditorio en una provincia cercana y por la noche regresar a San Juan para actuar en el hotel Condado. Como diría aquel: "Canté en la mañana, en la tarde, en la noche, a pie y en coche". Pero fue una experiencia muy linda y mi baño de sangre como solista a nivel internacional.

La empresa que me contrató para ir me hizo una nueva propuesta para regresar al siguiente año y ahí conocí a un elegante y siempre trajeado empresario de nombre Félix Luis Alegría Gallardo. Se convirtió en mi representante en la isla y en un verdadero amigo. Félix Luis se movía entre los espacios culturales y del Jet Set de Puerto Rico en una forma natural. Así que me consiguió una prueba en el Club Caribe del hotel Hilton,

donde no se había presentado antes ningún artista de habla hispana. Me probaron durante dos semanas y desde entonces visité año con año la que fue mi casa durante treinta y ocho años consecutivos.

En mi tercera visita a la tierra borinqueña, el Departamento de Cultura me extendió una invitación que me llenó de orgullo, pues me propusieron que fuera intérprete de Rafael Hernández, quien ya era un compositor afamado en México y en todo el mundo. Mi única condición para aceptarla era que el *Jibarito* como se le conocía popularmente, viniera a la capital para estar presente en la grabación. Él había vivido en el Distrito Federal casi dos décadas muy cerca de la XEW y contraído nupcias con una mexicana de nombre María. Durante su estancia en México tuvieron dos hijos y fue profesor del Conservatorio de Música.

Rafael, al enterarse de mi requisito, me dijo que estaba dispuesto a regresar para supervisar la grabación, pero a su vez también me condicionó advirtiéndome de que no podía cambiar ni una nota de las canciones que iba a interpretar, que debía cantarlas tal y como él las escribió o de otra manera pediría que el disco no saliera.

Nuestro trabajo en el estudio de grabación se caracterizó por las constantes bromas que nos gastábamos. La atmósfera que se respiró durante esos días contribuyó a que el disco quedara más que estupendo, tan es así que hasta la fecha los fans siguen teniendo ese disco dentro de su lista de consentidos.

Puerto Rico ha tenido a lo largo de los años un cúmulo de magníficos cantantes, productores, músicos, actores y compositores. Pero, sin lugar a duda, Rafael Hernández y Pedro Flores dejaron un legado imborrable en la memoria y el corazón de

toda persona de habla hispana que en algún momento escuchó sus canciones.

Por su parte, Pedro Flores, autor de *Perdón, Obsesión, Esperanza Inútil, Despedida* y muchas otras canciones que llegaron a México y se hicieron populares, no conocía nuestro país y tampoco nuestro público sabía que su autor fuera de Borinquen.

Años después de conocernos en Puerto Rico, Pedro aceptó finalmente una de mis constantes invitaciones a visitar México. Yo me encontraba trabajando en un cabaret muy concurrido e importante para la noche en la que él llegaría. Fui por él al aeropuerto y lo llevé directamente al *nightclub*. Lo acomodé en una 'buena mesa' que previamente había yo reservado para él.

Casi para terminar mi intervención me dirigí al público y les solicité que me ayudaran a recordar algunas de sus canciones sin decir que él fuera el compositor. Empecé a cantar:

> *Por alto que esté el cielo en el mundo*
> *Por hondo que sea el mar profundo*
> *No habrá una barrera en el mundo*
> *Que mi amor profundo no rompa por ti*

La gente empezó a corearla de inmediato y a la mitad cambié el tema y seguí con:

> *Perdón, vida de mi vida*
> *Perdón si es que te he faltado*
> *Perdón, cariñito amado*
> *Ángel adorado, dame tu perdón*

Los asistentes me seguían al contracanto. A esa canción le siguieron un par más encadenadas en un popurrí, para terminar diciéndoles: "Hay un señor que compuso todas estas canciones; ustedes creen que es mexicano, pero no. El señor nació en Puerto Rico y se llama Pedro Flores. Y lo que ustedes tampoco saben es que tiene exactamente cuarenta minutos de estar sentado aquí en su primera visita a México". Concluí presentándolo en medio de una ovación que nos sacudió de emoción, pues duró casi siete minutos. Pedro se puso a llorar y de los ocho días que pensaba quedarse en México, se quedó siete meses.

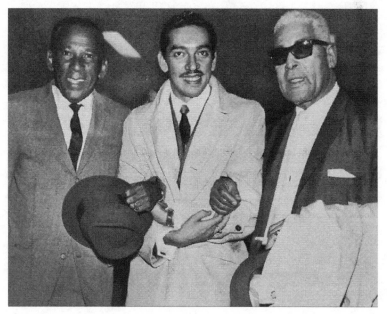

Rafael Hernández, MAM y Pedro Flores

Estos dos grandes compositores puertorriqueños estuvieron en una pugna constante, que duró mientras vivieron. Queriéndolos tanto, me marqué el propósito de lograr que se reconciliaran.

Me parecía terrible que Pedro Flores y Rafael Hernández, grandes talentos y compatriotas con la misma afición, no se entendieran como amigos. Ángel Fombrías, amigo de ambos y yo, confabulamos invitarlos a su casa en una de mis visitas a Puerto Rico sin que ninguno de los dos supiera que el otro estaría ahí.

Yo empezaba a ser un cantante de moda en ese tiempo y amén de la amistad que me ligaba a ellos, no pudieron eludir la invitación a la fiesta que organizamos en su honor.

La reacción de ambos al encontrarse fue fría, distante y hasta molesta. Evitaron cualquier cercanía, por lo que, con el propósito de romper el hielo, empecé a bromear con el uno y con el otro y en cierto momento les propuse que se dieran un abrazo de reconciliación. La respuesta no fue lo que esperaba y cuando los ánimos se estaban caldeando, les pedí que se calmaran: "Está bien, si ustedes se niegan a darse la mano por lo menos dénmela a mí y vamos a tomarnos una fotografía". Aceptaron mi petición, pero nunca hicieron las paces y murieron peleados.

De cualquier forma, desde que tuve el honor de conocerlos, pero sobre todo el privilegio de cantar y grabar sus hermosas composiciones, me dediqué a difundir su obra por todos los rincones en donde me presenté a lo largo de los años.

Mientras tanto en México, Mariano Rivera Conde me presentó a Juan Calderón; le pidió que fuera a verme al Blanquita, pues sabiendo del éxito que empezaba a tener en Puerto Rico, me auguraba una gran carrera como solista y quería que Juan me integrara en el programa que dirigía en aquel momento: Musical Ossart. Mi querido "Pestañitas", como siempre le dije y conocido por todos como Juan "el Gallo" Calderón, se desempeñó primero que nada como asistente de algunos artistas para dar un salto hacia la locución y producción en televisión. Fue

un gran impulsor de la carrera artística de muchos cantantes y sobre todo un amigo entrañable. Entre 1961 y 1962, los miércoles, cuando uno pasaba por Televicentro se leía en la marquesina: "Vea hoy a las 21:00 horas TV Musical Ossart". Era todo un sueño para mí poder ver mi nombre en ese espacio que parecía inalcanzable. Ahí tuve la oportunidad de compartir con Enrique Guzmán, Angélica María, Julissa, Olga Guillot, Carmela Rey, Daniel Riolobos, Gina Romand y Alberto Vázquez, entre otras personalidades.

El ingreso a la televisión en las emisiones musicales me llevó por lugares que parecían prohibidos para alguien que venía desde abajo como yo. Pedro Vargas, también conocido como "El Samurai de la canción" —sobrenombre que se ganó por sus ojos rasgados—, "El tenor continental" o "El ruiseñor de las Américas", fue parte activa de especiales musicales de televisión como *Estudio Raleigh* y *El Estudio de Pedro Vargas* el cual encabezó por años. Cada persona que venía del extranjero hacía parada oficial en su programa. Dentro del elenco estaban Malgesto quien siempre fue su gran mancuerna e interviniendo en la parte cómica, El "Chino" Herrera y Carlos Monroy con Neto y Titino. También formaban parte del programa León Michel y Kippy Casados y, ya que Pedro Vargas fue el intérprete oficial del "Flaco de oro" Agustín Lara, su aparición en el programa era constante.

En 1962 salió mi primer LP, el cual por fortuna se vendió muy bien. En este producto se incluyeron los temas *Luz y Sombra, Escándalo, Pedacito de cielo, Bajo un Palmar, Una vez nada más*... Debido a la buena acogida que el público le dio al disco, la empresa discográfica RCA me ofreció grabar un segundo LP cuyo tema promocional fue *Adelante*. Esa bellísima canción del

dominicano Mario de Jesús penetró con tanta fuerza que me convirtió en un artista muy cotizado y me vi en la necesidad de dejar el Teatro Blanquita.

**Sugerencia musical
para este capítulo**

Lamento Borincano, de Rafael Hernández
Preciosa, de Rafael Hernández
Perdón, de Pedro Flores
Obsesión, de Pedro Flores

13
¡Adelante!

Los años sesenta giraron con una paleta de colores tecnicolor. Las influencias europea y norteamericana abrían vetas de modernidad en los jóvenes de todo el país y en todos los ámbitos. El Rock ´n´ roll se tropicalizó dando a luz a artistas como Angélica María, César Costa y los Locos del Ritmo, entre otros. La época del Cine de Oro moría lentamente mientras nacían nuevos directores con visiones contemporáneas. Las películas cambiaron de color y los actores consagrados veían cómo los paisajes de Gabriel Figueroa se transformaban por los nuevos grises de concreto, tejiendo historias con una identidad que se percibía en el aroma citadino.

Hablar de Rubén Fuentes es hablar de la persona con mayor significación en mi trayectoria. Fue director artístico de la RCA Victor lo cual le dio la oportunidad de consolidar su vocación de hacedor de estrellas. Dirigió, asesoró, elaboró y tejió los arreglos musicales de los artistas más grandes de la época. Inició su carrera como violinista en el Mariachi Vargas de Tecalitlán y desde joven tuvo una enorme ambición. Su esencia de líder, aunada a su capacidad y talento, logró convertir al Vargas en el mejor

de todos. Su inspiración vertida en composiciones y arreglos se traduce desde boleros hasta huapangos, de canciones rancheras a sublimes presentaciones del mariachi acompañados de orquestas sinfónicas. No podría pensar en mi vida profesional sin él; me llevó de la mano como representante y amigo a lo largo de mi carrera como solista.

Rubén también fue responsable de mi primera intervención cinematográfica en 1962. Alguien le preguntó si José Alfredo Jiménez, a quien él dirigía artísticamente, y para entonces ya era famoso fuera y dentro de nuestro país, podía hacer una canción para una película que se llamaría *La Bandida*. La película había sido escrita para María Félix y en ella intervendrían Pedro Armendáriz, Emilio "El Indio" Fernández e Ignacio López Tarso, entre otros.

José Alfredo compuso *Llegando a ti* y Rubén me pidió que me la aprendiera para que se la cantara a la señora Félix con miras a personificar, en un papel pequeño, a un pianista que debiera interpretarla. La audición se llevó a cabo en casa de la Doña, quien debía juzgar si el tema se incluiría o no en la película. Su presencia era tan impactante que mis dedos temblaban al tocar la guitarra. Interpreté por primera vez la canción y la Doña me pidió que lo volviera a hacer hasta por ocho ocasiones, entre comentarios y elogios a la belleza de la composición de José Alfredo. Aceptó que la canción se incluyera y se convirtiera en el tema de la película, y lo mejor, accedió a que yo la interpretara, razón por la cual se convirtió en mi madrina en el cine junto a grandes actores a quienes yo soñaba conocer personalmente.

En el curso de la filmación atosigaba frecuentemente a Ignacio López Tarso con preguntas a las que el actor respondía con generosidad y paciencia.

Pedro Armendáriz, por su parte, a quien en diversas ocasiones

vi en la casa de la Bandida —la real—, al escuchar el tema de la canción, se movió el bigote hacia arriba y mirándome con simpatía me dijo: "Mire, muchachito cabrón, nosotros aquí rompiéndonos la madre, peleándonos el uno con el otro para ver quién sale mejor en cada escena, y el único que va a triunfar en esta película va a hacer usted, pues esa cancioncita que va a cantar no tiene madre de lo bonita que está".

MAM, Fernando Soto "Mantequilla" y Miguel Aceves Mejía

Entre los años 63 y 65 algunas canciones mías se impusieron en el gusto del público y por ello el productor Gonzalo Elvira me propuso dos películas. A ciencia cierta no habían sido diseñadas para mí, sino para Javier Solís, que estaba pegando duro

con el bolero ranchero, pero por estar tan comprometido no pudo aceptar. Sin embargo, en nuestro país sucedía que cuando un cantante gustaba, se le abría a uno la entrada al cine. Rubén Fuentes consiguió entonces que me dieran crédito estelar en las cintas *Dos gallos y dos gallinas,* y *Dos gallos en apuros.*

Cuando me dieron el primer guion, me di cuenta de que la mitad de las escenas eran a caballo, por lo que me refugié con Miguel Aceves Mejía, que intervenía en ambas películas, preguntándole si sabía dónde podía yo conseguir un caballerango que me enseñara, porque en eso del arte hípico era la vergüenza jalisciense. Miguel me comentó que tenía un caballito fácil de montar que inclusive había aparecido en varias películas y que hasta conocía el 'momento de la pizarra'. Agradecí y acepté usar ese caballo que me llevaría a la primera escena. La sorpresa vino cuando Miguel aparece montado en un corcel mucho más alto que el mío, por lo que la estampa que ofrecíamos era muy parecida a la de don Quijote y Sancho Panza.

No había manera de que a estas películas les fuera mal. Eran comedias ligeras, pero el talento de actores, cantantes y compositores era mágico. Ambas estuvieron acompañadas de la grabación de un LP y en ellos aparecíamos haciendo duetos, tríos e inolvidables popurrís. El cantar al lado de Miguel Aceves Mejía, conocido también como el "Rey del falsete", el "Falsete de oro" y el "Cantante de oro", y tener la dirección siempre acertada de Rubén Fuentes, resultaba una garantía. Por simple que fuera la trama, la música llevaba la película al éxito. Tanto Miguel como mi querida Lucha Villa hacían que me sintiera embelesado con sus voces. A mi gran amiga, había que cuadrársele como intérprete. Quizás muchos pudieran pensar que no tenía una voz privilegiada, pero esa forma de desgarrarse tanto a través de su estilo

decía más que la voz de las cantantes más potentes. Ella sí que podía descifrar las canciones.

Tres palomas alborotadas, película dirigida por Emilio Gómez Muriel y estrenada en 1963, fue protagonizada por Elvira Quintana, María Duval y nuevamente, Lucha Villa. La historia radicaba en que don Genovevo, un padre controlador, se oponía a que sus tres hijas tuvieran novios. Pero ¿cómo no iban a tener novios ese trío de bellísimas mujeres? Cantaban como jilgueros y utilizaban vestidos muy ceñidos que hacían que sus cuerpos parecieran esculpidos. Elvira Quintana, española de nacimiento, era en particular una mujer que volteaba las miradas de todos en el set. Su muerte, cuatro años después de filmar esta película por una complicación cardiovascular, resultado de una de las cirugías estéticas que se realizó, nos dejó totalmente en *shock*.

Mis apariciones en televisión, cine y radio no cesaban. Ni en mis mejores sueños hubiera imaginado la cantidad de ventas de discos, el éxito de las películas, las grandes estrellas con quienes compartiría pantalla, las invitaciones a los programas musicales estelares de la televisión y ser uno de los artistas exclusivos y consentidos de la RCA Víctor. Tanto, que para mi tercer disco se leía un texto en la contraportada que resultaba un poema indescriptible para mí. Dios ha estado conmigo a lo largo de los años y me siento muy bendecido. Solo Dios, con su gran poder...

Doce letras que forman la potente palabra con la cual hemos titulado este tercer álbum de Marco Antonio Muñiz, para quien el éxito, el aplauso y el triunfo total es incontenible...

Incontenible, Marco Antonio mismo...
Incontenible el cariño de los públicos hacia él...

Incontenible su brillante y envidiable mañana...
Incontenible su constante afán de superación...
Incontenible su agradecimiento y su entrega total a quienes,
con su aplauso, dejaron su nombre en el libro de los consagrados...
Incontenible su blanca trayectoria artística...
"Incontenible" así se llama la canción que Alexander F. Roth
escribió para él y que mañana cantaremos todos...

RCA VICTOR Mexicana, orgullosamente entrega a usted este
disco de Larga Duración de su artista exclusivo y en el cual, Marco
Antonio Muñiz, nos entrega en su forma única de interpretar,
doce canciones que irán inconteniblemente a todos los ánimos y a
todos los corazones...
Doce canciones y doce letras que dan forma y nombre a este
nuevo álbum de un artista INCONTENIBLE

Con el éxito de este disco me encontraba en la cima de popula-
ridad en nuestro país, así es que, si algún extranjero venía a Méxi-
co, yo tenía el privilegio de cantar, actuar o por lo menos saludarle.
Así sucedió en 1963 con Lola Flores quien era LA FIGURA en
España, una artista consagrada tanto por su baile flamenco como
por su espectacular voz. El cineasta Gilberto Martínez Solares se
encargó de que hiciera una película y la suerte me acompañó para
ser elegido como su pretendiente en el guion. Mauricio Garcés,
uno de los amigos que Paco Malgesto me regaló, era el tercero en
discordia y con él la diversión estaba garantizada. Mauricio no
solamente fue un apuesto galán, sino también un hijo incues-
tionable y un hermano estupendo. De este amigo recuerdo su
permanente sentido del humor, sus constantes chistes, sus anéc-
dotas y su gracia natural. Desde las siete de la mañana y hasta

que se cortaba la filmación, lo único que hacíamos era reír de sus ocurrencias. Nuestra relación de amistad nos llevaba a viajar de escapada a Acapulco varios fines de semana. Mientras yo intentaba ponerme en forma nadando en el mar, él ni por error tocaba el agua por el terrible recuerdo de la muerte de su hermano quien muriera ahogado. Sin embargo, con solo pasearse por la arena, su físico envidiable provocaba suspiros entre las mujeres.

Lola Flores y MAM

En la década de los sesenta, quienes nos encontrábamos dentro de la música romántica, tuvimos que 'luchar' contra los rocanroleros que arrastraban a todo el público juvenil a los lugares en que se presentaban. Enrique Guzmán, Manolo Muñoz, César Costa, Alberto Vázquez y Angélica María formaban parte de ese movimiento musical que entró con mucha vitalidad. Ante la inconteni-

ble avalancha juvenil, pocos intérpretes sosteníamos la bandera del romanticismo. Emprendimos la contienda para recuperar nuestro sitio con Carlos Lico, Carmela y Rafael, Sonya y Miriam, Daniel Riolobos, Lucho Gatica y Antonio Prieto. Nuestras armas venían de la inspiración de compositores como Armando Manzanero, Álvaro Carrillo y Vicente Garrido.

No me quedaba más que seguir mi viaje, como dictaba Álvaro Carrillo y entregarle al público más y más de lo que podía ofrecer. Después de un nuevo disco, se estaba haciendo costumbre que viniera por ahí una película más. Con el LP *Seguiré mi viaje*, grabado en 1964, del cual se desprendía la canción *El Pecador*, se sumó la película dirigida por Rafael Baledón con el mismo nombre. En esta cinta se pueden ver tomas de Xochimilco y sus trajineras, así como distintos ángulos de la UNAM, donde se lleva parte de la historia. Compartí créditos con Arturo de Córdova, Marga López, Kitty de Hoyos, Javier Solís, Julissa y con Pina Pellicer en su última filmación. Poco tiempo después, dejaría una nota despidiéndose de este mundo y dejándonos un sentimiento de incredulidad y vacío.

A don Arturo, quien era un gran actor y un galán profesional, lo conocí en casa de la Bandida. Desde entonces, siempre nos enfrascábamos en largas pláticas y una que otra vez me pedía que cantáramos canciones yucatecas. Cuando nos reencontramos en el set, se ofreció a ayudarme para el mejor desempeño de mi personaje; recordaré siempre su gran calidad humana.

Mi relación con Javier Solís fue meramente profesional. Tanto el dueto de la canción *Llegando a ti*, como las escenas de la película, se hicieron de forma aislada. Lamento contar en estas páginas que mi percepción es que sí existía cierto celo por parte suya. Desde que comenzamos a alternar escenario en el Teatro Blanquita, en

algún momento que ocupé el mismo lugar que él en términos de importancia, pidió que me movieran más abajo, pues si no, amenazaba con irse del teatro.

En el único lugar donde coincidimos cantando juntos después de eso fue en El Yate del Prado, un programa que supuestamente transcurría en un barco y era conducido por Lucho Gatica y Paco Malgesto. Varias marcas de cigarros patrocinaban programas musicales y en este caso los *Del Prado* apadrinaban la variedad. Después de estos programas, las películas de corte ranchero y el disco *12 maneras de decir te amo,* grabado en 1965 y del cual se desprenden canciones como *Si Dios me quita la vida* y *A nadie,* vendría un cambio significativo en mi carrera y en mi vida personal.

**Sugerencia musical
para este capítulo**

Adelante, de Mario de Jesús
Llegando a ti, de José Alfredo Jiménez

14
Madrid (1965)

La España de Franco no mostraba de ninguna manera aires de libertad y en la década de los sesenta, la juventud trataba de independizarse del yugo patriarcal, de los estatutos militares. En febrero del 65 se inician los movimientos estudiantiles cuando alumnos salieron a las calles a manifestarse en contra del régimen, de la universidad y de la sociedad. Unos meses después, llegaron Paul, John, George y Ringo por primera vez y los golpes bajos de subversión atinaban en los tímpanos de quienes los llamaban melenudos.

Los conciertos de los Beatles no pasaron desapercibidos, ya que para su realización intervino desde Inglaterra la Reina Isabel II, y Raphael, apodado desde entonces como el "Ruiseñor de Linares", pagó las cinco mil libras para escuchar en Las Ventas *Can´t Buy Me Love*.

Los artistas se unían a los jóvenes pidiendo libertad de expresión y la música fue una vez más un excelente método de propaganda explosiva. En 1967 Luis Eduardo Auté y Massiel expusieron desde *Rosas en el mar* un canto rebelde disfrazado de melancolía reprendida.

Voy buscando un amor que quiera comprender
La alegría y el dolor
La ira y el placer...

Volé a Madrid, pues me ofrecieron por primera vez la oportunidad de presentarme en el Florida Park o Parque del Retiro. La escena de artistas latinoamericanos estaba muy en boga y estando allá coincidí con varios de mis compañeros.

El empresario Court Dougan me contrató con Chucho Ferrer por un mes y a los quince días de estar trabajando, su esposa me quiso correr por el fracaso que estaba resultando: mi atuendo a la antigüita —bigotito recortado, flaco de complexión y copete envaselinado— contrastaba con las ropas europeas y el modernismo de la época. La señora se presentó en mi camerino y me dijo: "No sé a qué vino, ¿por qué no mejor se va? Ya no venga a trabajar mañana porque no hay respuesta del público para usted".

Yo no figuraba a diferencia de los Yorsy's, a quienes yo antecedía en el *show:* dos bailarines que realmente llevaban el papel estelar.

En medio de esa situación, mi buena fortuna me hizo encontrarme con Emilito Santamaría, papá de la cantante Massiel, quien unos años atrás había llegado con Mon Abel a México como su apoderado y fue conociendo a todo el ambiente artístico, incluyéndome. En el tiempo en el que yo estaba en Madrid, Emilito vivía en Leganitos 20 cuarta derecha y fue mi salvador durante esa estancia. Me ayudó con dos cosas. La primera, gestionando el pago de la portada de una revista que se entregaba en todos los hoteles, lo cual generó que los turistas latinoamericanos que ya me conocían en sus países, me empezaran a buscar

en El Retiro. Y la segunda, diciéndome: "Desde que se murió Clark Gable, se acabaron los *latin lovers*. ¡Dale, a la peluquería!".

Pidió que me cambiaran todo el *look*, me tumbaron el bigote, me hicieron un peinado 'a la navaja' hacia un lado y teniendo en cuenta que la comida española me había subido de peso, yo parecía otra persona.

Faltando unos días para terminar el contrato, la empresaria se volvió a presentar en mi camerino y en lugar de correrme, me pidió que me quedara otro mes.

De Madrid volé a Buenos Aires a hacer la película *Muchachos impacientes* con la estadounidense de origen mexicano Emily Kranz, el cantante argentino Juan "Corazón" Ramón, Chucho Salinas, el boxeador argentino Ringo Bonavena y Raúl Lavie entre otros.

En esta película la música era muy variada, el LP que salió con la banda sonora fue sumamente vendido y yo participé en él con la canción *A Nadie,* que había grabado en mi último álbum.

Todo en Buenos Aires me maravillaba, pues mi padre desde siempre había impuesto en nuestra morada el respeto y gusto por los tangos, en especial por Gardel, como ya lo he descrito antes. En alguna ocasión en que Chucho Salinas y yo caminábamos por las calles del centro, encontramos al gran milonguero Hugo del Carril, cuya voz a través del tango era difícil de olvidar. Gran artista de talla internacional y director de cine vivió un tiempo en México y allí me volví un gran fanático suyo. El cruzarme con él en plena avenida suponía otra forma en la que la vida me sonreía, todo parecía alineado para el pleno disfrute de mi estancia lejos de mi familia y mi país.

Durante la filmación de la película hubo una compenetración única entre actores y todo el equipo; el recibimiento que

Reparto de Muchachos impacientes

me dieron desde el principio fue sumamente caluroso y me sentí muy arropado por todos. Al final, cuando era mi tiempo de regresar a México, me dieron una especie de pergamino con las firmas de todos que aún guardo con mucho cariño y en el que se lee lo siguiente: "A Marco Antonio Muñiz que en pocos días ganó amigos para siempre, sus compañeros de *Muchachos Impacientes*".

De regreso a México, la capital vivía una interesante dinámica nocturna; la vida era accesible y el dinero fluía. La zona sur de la ciudad, en el área de Insurgentes, reunía en sus *nightclubs* a la sociedad intelectual y productiva. Júniors y agentes judiciales conquistaban con larguera económica a las *vedettes* y bailarinas de moda. Después de mi larga estancia fuera del país, tuve que reubicarme en estos clubes que estaban de moda e integrar un nuevo repertorio en mis canciones para poder competir con la avalancha de cantantes y crooners que en ese tiempo abarrotaban El Patio, La Fuente, Los Globos y El Terraza.

Con el nuevo *look* que había adoptado en España, con el caluroso recibimiento que tenía para mí la compañía de discos y los nuevos amigos y compañeros que había hecho en Argentina, yo me sentía listo para lo que viniera.

Sin embargo, en lo personal mi vida estaba a punto de dar un vuelco vertiginoso. La gira que se había prolongado por más de siete meses, mi desparpajo para ir de un lado a otro sin tener claro que primero que nada yo era un padre de familia y esposo, así como mi falta de madurez, dieron como resultado mi separación con Olga. Si bien ella se asoció desde un principio a mi inexperiencia y combatió con sabiduría mis equívocos, yo había llegado a límites que no eran aceptables. Independientemente de los hijos que tuvimos en común y la forma tan maternal con

la que siempre los protegió, yo me admiraba, pues nunca perdió la ecuanimidad y calurosa disposición de esposa y compañera. Fue incondicional desde que estuvimos compartiendo el mismo techo y hasta que fue inminente nuestra separación.

Reunión de artistas de la época en Madrid. Entre ellos Daniel Riolobos, Angélica María, Enrique Guzmán y Sergio Corona

**Sugerencia musical
para este capítulo**

Incontenible, de Alejandro y Rubén Fuentes

15
Sigue de frente

Con la Segunda Guerra Mundial se sacudieron las tradiciones y las conciencias. Los sesenta estuvieron llenos de creatividad, metamorfosis, investigación y lucha en temas como la discriminación racial y la liberación femenina. Se generó una explosión musical que acaparaba el gusto de la juventud y nacieron en cascada nuevos géneros musicales por todo el mundo. Chubby Checker puso a bailar a los universitarios con el Twist. Ray Charles dio identidad al Soul plasmando su voz aguardientosa al *cover Georgia On My Mind*, mientras que Stevie Wonder fusionaba el Jazz, Rythm and blues y el Funk. El Pop británico sonaba en la radio con interpretaciones de The Animals. Las bandas de Rock psicodélicas como The Doors, Creedence y The Who fueron la bandera de la onda *Hippie*. Pero no todo fue lucha y rebeldía; Elvis Presley le dio un enfoque a la Balada romántica que se perfeccionaba en Italia y España. Brasil maravilló no solo con el fútbol; Antonio Carlos Jobim y João Gilberto hicieron que los anglosajones escucharan Bossa nova en la voz de Frank Sinatra.

México aportó un nuevo sonido a los boleros con la
creación de la primera Rondalla.

Durante la década de los sesenta grabé por lo menos dos discos
por año, hazaña muy comprometedora por lo difícil que era colo-
carlos y sobre todo venderlos; antes no había redes sociales que
permitieran que la información fluyera de inmediato. Este privi-
legio lo concedían las compañías de discos cuando tenían fe en
su artista. En mis primeros diez años como solista, fácilmente
grabé veinte LP. Eso me abrió las puertas para conocer a grandes
personalidades de la música y el cine que se sumaron a mi red de
amigos. Nos encontrábamos con mucha frecuencia en eventos
donde nos galardonaban y celebraban los logros obtenidos, y más
aún existía una plataforma enorme para la difusión artística: los
programas radiofónicos, de televisión, las películas musicales, la
producción incesante de discos y los *nightclubs*. Una vez que el
artista se encontraba en el gusto del público, no había momento
para descansos, el trabajo era permanente.

A pesar de la condición personal con la que me encontraba al
regresar de Madrid y Buenos Aires, el estudio de grabación y el
ritmo de trabajo no podían frenarse. Integramos un nuevo disco
titulado: *El "nuevo" Marco Antonio Muñiz Sigue de frente* que se
lanzó en 1965. Durante toda mi carrera, siempre traje a México un
amplio repertorio de los compositores más populares de Latinoa-
mérica y esta ocasión no fue distinta. Algunas de las canciones del
nuevo LP ya las había grabado en Venezuela, integré otras graba-
das en Argentina, aprovechando la compañía de Chucho Ferrer,
y con el conjunto que en aquel momento orquestaba Armando
Manzanero en México, se fusionó un disco que empezaba a tener
un buen recibimiento, pero al cual se le sobrevino un vendaval.

Para 1966 el creador y director de telenovelas Ernesto Alonso, además de llegar a las fibras sentimentales del público en el terreno de la actuación, había logrado descifrar un gran misterio en el gusto musical. Él fue el primero en integrar un tema al inicio de sus telenovelas y le solicitó expresamente a Rubén Fuentes una canción cantada por mí para su nueva serie dramática, la cual protagonizarían María Rivas y Guillermo Murray. Rubén, junto a su todavía esposa Martha Roth, crearon la hermosísima manifestación de amor y esperanza llamada *El Despertar*. Hoy en día es bien sabido que, para cualquier artista, el lograr colocar una canción que acompañe diariamente la historia de amor y desamor favorita del público en la pantalla chica, es una catapulta para sus carreras, y en mi caso sucedió de la misma manera.

Generalmente, entre un disco de larga duración y el siguiente, se guarda una pausa determinada de tiempo, sin embargo, en esa ocasión, debíamos coincidir con el estreno de la telenovela y esta producción discográfica salió a los pocos días de que el anterior estuviera disponible en el mercado.

El disco *El despertar* fue una convergencia de éxitos bajo la batuta de Chucho Zarzosa y Chucho Ferrer. Fue también la primera vez que el neoleonés Gilberto Puente me acompañara con su prodigioso requinto en una grabación. Los éxitos que de ese disco afloraron me llevaron a presentaciones a todo lo largo de Latinoamérica en giras constantes: *El Vicio, Extraños en la noche, Te amaré toda la vida* y obviamente *El Despertar*. Se leía con razón en la contraportada del disco: "Un álbum extraordinario con un motivo extraordinario".

Para dar contexto del porqué se tomó la siguiente decisión en mi carrera en cuanto a la grabación de un siguiente LP, debo regresar un par de años a 1964, cuando la reina Juliana de los Países

MAM y la Rondalla Tapatía en Televicentro

Bajos, acompañada del príncipe Bernardo, visitó México. Siendo el trovador predilecto del presidente Adolfo López Mateos me pidió regalarle a la reina algo muy especial, ideó presentarle un acto musical fuera de protocolo. Me dijo: "Mire, Marco, la reina Juliana es una mujer muy sensible. A usted le doy la encomienda de ver qué puede hacer para que se sienta feliz". Me dio quince días para la comisión y se me ocurrió dirigirme a Guadalajara al restaurante El Amigo, donde se daban cita todos los trovadores. Reuní a siete tríos y los trasladé a México en autobús. Durante siete días nos dedicamos a ensayar ocho canciones que cantaríamos Hugo Avendaño, Pedro Vargas y yo como solistas, acompañados de veintiuna guitarras. La instrucción era que cuando la reina regresara a sus aposentos por la noche, se le diera una serenata. Tanto ella como la primera dama, disfrutaron enormemente

de esta idea que el presidente López Mateos les ofreciera a través de mi persona y el resultado de este evento fue la pauta para grabar el disco *La Serenata del Siglo* con la Rondalla Tapatía en 1967.

Incluimos temas ya muy conocidos por el público, pero acompañados de una manera nunca antes interpretada con esas veintiuna guitarras y veintiún voces. Iniciábamos con *Las mañanitas,* que no me puedo imaginar en cuántos hogares se escucharon para la celebración de un año más de vida de sus miembros, tradición que agradezco hasta el día de hoy. Seguíamos con otros temas como *Perdón* de Pedro Flores, *Morenita mía* y *A dónde irán las almas.* Mi padre, como lo comenté anteriormente, fue siempre un acérrimo seguidor de dos grandes figuras de esa época: el milonguero Carlos Gardel y el matador de toros Rodolfo Gaona, "gardelista y gaonero" se autonombraba. Con miras a entregarle un regalo especial, solicité expresamente adaptar el tango *Volver* de Gardel a los arreglos de la rondalla y sumarlo a la lista de canciones. Tan pronto salió el disco y empezó a ser un éxito de ventas, me presenté ante mi padre en su casa de Tlaquepaque, monté el disco en el fonógrafo y le expresé que había añadido esa canción como un obsequio para él. La escuchó atento y al final mencionó: "Me sigue gustando más Gardel".

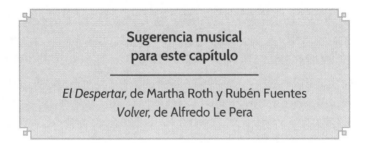

**Sugerencia musical
para este capítulo**

El Despertar, de Martha Roth y Rubén Fuentes
Volver, de Alfredo Le Pera

16
Armando Manzanero

La trova yucateca nació criolla en manos del violinista Cirilo Baqueiro Preve, conocido como el padre de la canción yucateca, a finales del siglo XIX. Originalmente, recaía en valses y guarachas que se escuchaban en festividades del pueblo maya. Constaba de dos guitarras requintas, dos sextas de tipo español y un guitarrón.

Para los años veinte, la península de Yucatán era un lugar próspero, ya que en diferentes regiones la explotación de henequén vivía un fantástico auge comercial. Las haciendas, pertenecientes en su mayoría a españoles, dieron cabida a que extranjeros comenzaran a establecerse en ciudades como Mérida o Valladolid y el flujo cultural se hizo cada vez más rico. En la música, la Trova llegó a ser parte primordial de la vida cultural y social de la capital. Se incorporaron la narrativa poética de sus autores y estilos latinoamericanos, como la Clave y el Bolero de Cuba, y el Bambuco de Colombia, que le dieron una cadencia particularmente hermosa.

Actualmente, es considerada un tesoro nacional viviente.

En 1967 saldría al mercado el LP *A petición,* que incluía el tema *Celoso,* al cual nunca le tuve fe. El "Maestrito" Mario Molina Montes, como le llamaban cariñosamente sus compañeros compositores, fue el letrista que adaptó esta canción al español y la entregó a RCA para que yo la grabara.

La compañía de discos no solo me pidió incluirla, sino que, en la edición mexicana del LP, y por la forma en la que el público empezó a recibirla, sugirieron renombrar el disco con ese título en 1967, cosa que a mí me sorprendió. Me parecía que tenía frases 'cachetonas' pero tal vez eso fue lo que la puso en el gusto del público, pues era demasiado sencilla en letra y acompañamiento musical.

> *Si no estás conmigo, hay tristeza*
> *y la luz del sol no brilla igual...*

Estas dos frases no tienen nada que ver una con otra, yo de plano, no lo entendía.

Originalmente, era una canción escrita por una compositora de música Country, llamada Jenny Lou Carson; por ello con frecuencia en los conciertos que daba en ciudades fronterizas alguien del público me gritaba *Celoso* y yo la tenía que cantar, a pesar de no haberla colocado en el *setlist.* Para mi fortuna, y con ganas de que el público la olvidara, yo no paraba de grabar nuevas canciones con diferentes orquestas y en distintos países, lo cual me permitió poner rápidamente nuevos éxitos en el mercado.

De esta forma llegó en 1967 el disco *Cierra los ojos... Sueña conmigo* y con él la presentación de las primeras canciones que salían al mundo del puño de Armando Manzanero: *Contigo aprendí, Adoro, Cuando estoy contigo, Esta tarde vi llover* y *Mía.*

Sketch para televisión de Armando Manzanero y MAM

Si bien Olga Guillot fue la primera cantante que grabó un disco completo con sus canciones a finales de los cincuenta en Estados Unidos, Rubén Fuentes sumó un gran acierto a RCA haciendo que Armando se quedara como compositor consentido de la casa disquera en México y, por ende, que se diera a conocer en todo Latinoamérica.

Armando llegó de Mérida al D.F. de la mano de Luis Demetrio, el "compositor romántico". Este le pidió a Armando que lo acompañara al piano en una de sus presentaciones y me queda

claro que, con el tiempo, se tuvo que haber arrepentido de esa solicitud, porque el pequeño gigante arrasó con todos los compositores haciendo canciones exitosas a tajo y destajo. Luis, quien trabajaba para distintas casas disqueras, empezó a caer en composiciones un tanto fatalistas y Armando aprovechó todas las oportunidades para posicionarse como el compositor y acompañante al piano favorito de todos los artistas de la época. Una de esas artistas era Angélica María, quien lo llevaba a giras nacionales e internacionales, aprovechando que no era de los compositores que llenaban un foro de espectadores, presentándose solo al piano, como lo hacía Vicente Garrido —*No me platiques más*—.

Rubén, al ver el potencial que Armando tenía, me pidió que los acompañara en una gira por Colombia, Venezuela, Perú y Brasil para presentarlo como el nuevo compositor mexicano que sería un éxito. A nuestro regreso grabé cinco canciones adicionales suyas para el disco que vendría a continuación en mi carrera: *Pensando en ti.* Entre estos temas se encontraban *Todavía* y *Somos novios,* los cuales gustaron inmediatamente a la salida del disco y se convirtieron en éxitos que me acompañaron hasta que dejé los escenarios en 2014.

Quien dominara la canción romántica, el Bolero y la Balada por más de seis décadas, durante el día era un sibarita absoluto que gustaba de probar todos los sabores y comer con singular alegría, y por la noche era un mago que hacía composiciones hermosas, inspirado en alguna de sus musas.

Recuerdo a Armando en tantas facetas... desde esa primera gira juntos, en nuestra convivencia laboral y familiar, hasta los conciertos de *La Bohemia* para cerrar el siglo; pero sobre todo recuerdo haber compartido con él el viaje de la vida y la música. Era un gozo ver cómo disfrutaba la comida y cómo nos invi-

taba a los demás a ver el mundo desde su hermosa perspectiva. Una de mis canciones favoritas de su autoría siempre fue *Aquel Señor*. Un malentendido nos alejó y una pandemia nos separó para siempre al llevárselo antes a la fiesta después de la muerte.

Un año antes de su partida, recibí una carta suya que supuso un respiro final entre los dos.

29 junio 2019

Hermano Marco:
Muchas veces acontecimientos ajenos causan conflicto y diferencia entre gente que se ama. Ese es el caso nuestro, dicen, que el agradecimiento es la memoria del corazón.

Nunca puedo olvidar cuando Manzanero era un Señor Nadie y Marco Antonio era un Señor todo un acontecimiento.

Ese gran señor acontecimiento me grabó canciones, me hizo tocar el piano para él y me sentaba en su mesa cuando llegaba el momento de comer.

Mas todo esto anterior, se hace pequeño cuando por algún medio escucho cantar a mi adorado amigo Marco; se me arruga el corazón, vuelan mis sentimientos hacia el espacio y me digo, nadie va a cantar nunca como mi hermano.

Quiero decirte que ningún inconveniente puede superar mi admiración por ti, y el amor que te tengo.

Siempre vives en mi corazón.

Tu amigo y hermano.

Armando Manzanero

**Sugerencia musical
para este capítulo**

Esta tarde vi llover, de Armando Manzanero
Celoso, de Jenny Lou Carson / Mario Molina Montes

17
Serenata latinoamericana

La música de Venezuela en los años sesenta sonaba a prosperidad, aun cuando la canción de protesta y la tensión social aumentaban con las decisiones totalitarias de Rómulo Betancourt y Raúl Leoni respectivamente. Sin embargo, fue una década de mucha Guaracha, Merengue, Bolero y el reencuentro de una de las orquestas más exitosas, La Billo´s Caracas Boys, *big band* latina, que ha dado sabor a los bailes decembrinos en muchos países del cono sur. De ahí salieron intérpretes como Felipe Pirela, Memo Morales y José Luis Rodríguez. Los Supersónicos, Los Impalas, Los 007 y Los Darts hicieron que el Surf y del Rock 'n' Roll también se permitieran como géneros musicales bien vistos en la emisora Radio Caracas y en el gusto de los jóvenes capitalinos.

Uno nunca sabe qué tan grande es como artista. Esa decisión la tiene el público. Pero sí sabía que mi responsabilidad crecía en relación directa con la aceptación manifestada con los aplausos en cada plaza donde me presentaba. Para 1967 yo me sentía un hombre muy afortunado y agradecido, empezando por México

donde nací y me hice artista. Se prolongaba a través de Argentina, país lejano geográficamente, pero tan cercano en espíritu. Continuaba en Brasil, tierra luminosa donde, a cambio de llenarse los ojos de colorido y los oídos de música, dejé un pedazo de corazón. Perú, la tierra inca, tan paralela a la azteca; para mí, haber estado allí había sido como estar en casa. Y Colombia, a la que era fácil llegar, pero muy difícil abandonar sin lágrimas en los ojos y la promesa de un pronto regreso. Y para qué hablar de Venezuela, donde mis sueños se poblaron con anhelos de retorno, tierra prendida en el ánimo mexicano, tierra de hermanos donde me recibían una y otra vez con los brazos abiertos en las televisoras, radiodifusoras y en un sinfín de lugares que parecían inalcanzables. Y mi Puerto Rico, entrañable isla, cuya tierra llevé toda la vida como un talismán y donde me formé con mis primeras responsabilidades mayores: aprendí a saber de aplausos, de satisfacciones y de cómo corresponder al público. Y desde luego a Estados Unidos, particularmente Nueva York, Los Ángeles y Miami, cuyos públicos llenaban mi corazón con su afecto, y la cálida emoción de los latinoamericanos que hacían de esas ciudades una prolongación de sus propias tierras. Para todos ellos no tenía más que ser agradecido y darles el único regalo de reciprocidad que estaba en mis manos: cantar y poner en un estandarte sus propias canciones y la huella de sus compositores. Junto con RCA y Rubén Fuentes nos la jugamos y esta fusión latina fue mi pasaporte para todos los países de Latinoamérica, pero sobre todo mi distintivo. Comencé a cantar desde la salsa puertorriqueña hasta los sones jarochos y venezolanos con la idea de transportar a todos los que me escucharan, a las regiones más bellas del continente, en las alas de los autores caribeños, centro y sudamericanos.

Si bien de 'mi Borinquen' comenzaba a guardarme los tesoros más preciados en la mente y en el corazón, de Venezuela me fui haciendo uno mismo con su gente y su música. Hacia 1965 tuve mi primer contacto con la música típica venezolana, las hermosas armonías de sus danzas llaneras y la genialidad de sus compositores. Estando ahí no había manera de dejar pasar la oportunidad de grabar un disco y este fue *Suerte*. Este trabajo fue respaldado por músicos y compositores venezolanos de primera categoría:

- La orquesta de don Amado Lovera "Uña de oro", considerado patrimonio cultural de la música venezolana.
- El conjunto y la dirección de Osvaldo Oropeza quien fuera un multipremiado compositor y que es recordado para empezar cada Año Nuevo por su canción *5 para las 12*.
- Aníbal Abreu, quien fungiera en el disco como director de orquesta y fuera un gran compositor.
- José Enrique Chelique Sarabia, músico y compositor referente en la canción popular de Venezuela.

¿Qué más SUERTE podía yo tener? Pues esta primera incursión en la música venezolana me dio una sorpresa más: *El Guaicaipuro de Oro*, galardón que se entregaba anualmente a lo mejor del espectáculo nacional venezolano. Dicho trofeo me fue entregado como el cantante extranjero más popular del año. ¡No me la creía! En 1967, con el LP *Venezuela en la música de Juan Vicente Torrealba* seguí recibiendo reconocimientos de los propios venezolanos sobre las interpretaciones que hice de su música folclórica. Con el cariño mutuo que nos teníamos, porté en varias de las presentaciones de televisión y en la portada de dos

discos de esos años el 'liquiliqui' Monte Cristo, un traje típico de gala con cuello tipo Mao que utilizaban los habitantes de los Llanos, región localizada entre Venezuela y Colombia.

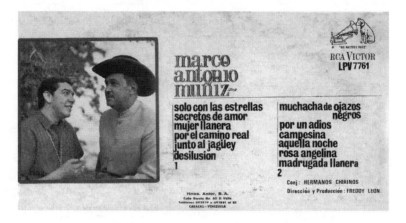

MAM y Juan Vicente Torrealba en la contraportada del disco Serenata en Venezuela

Me ayudó sobremanera el que la televisora Venevisión me abriera las puertas cada vez que visitaba el país. Me hacía trasladarme por ciudades y pueblos pequeños a modo de 'campaña' lo cual me permitió llegar a hogares que no todos los artistas internacionales frecuentaban. Esto hizo que me quedara en el gusto de los venezolanos por muchos años y que tuviera la oportunidad de presentarme en diversos programas de radio y televisión como *El Show de Renny* cuyo conductor, Renny Ottolina, fue considerado el *showman* más influyente de la historia de Venezuela. Su popularidad era tal, que se lanzó para presidente de la República. Falleció en un accidente aéreo durante su campaña electoral.

Yendo y viniendo por todo el continente, comencé a sentir-

me muy cómodo y confiado para cantar las canciones más típicas, desde las más sentidas a las más alegres de cada región. Así apareció el disco *Navidad* con parrandas puertorriqueñas que se vendió como pan caliente, la segunda entrega de mi participación con La Rondalla Tapatía en el disco *Esta y todas las noches* con el éxito *Usted* y *Serenata en Venezuela* con más música llanera venezolana. La creación de este último disco surgió sin que nadie lo planeara.

En una visita que hice a Venezuela en 1968, el productor Freddy León me invitó a que lo acompañara al estudio de grabación para ver si podía animarme con un sencillo. El cantante original para quien Freddy y Daniel Milano Mayora habían hecho ya los arreglos musicales era Alfredo Sadel, quien fuera considerado como el intérprete popular y lírico más importante en la historia musical venezolana.

En ese tiempo el galán venezolano se había inclinado más a cantar ópera y había dejado doce pistas sin grabar. De tal forma que a las 8 de la noche llegué al estudio donde me enseñaron el material, que por cierto se encontraba en un tono más alto que el mío, y comenzamos la prueba. Íbamos por un sencillo, pero después de cantar las dos primeras, las canciones que estaba interpretando me gustaron tanto, que pedí otras dos y así sucesivamente hasta terminar el LP con un pollo para el hambre y una botella de ron para el ánimo. Salí a las 8 de la mañana del estudio para tomar el avión de regreso a mi país. Ese disco representaría un lazo imborrable entre Venezuela, su gente, su hermosa cultura musical y un servidor. Tanto así, que fue un éxito de ventas y un parteaguas para mi carrera internacional. En la contraportada se leían estas bellas palabras:

Del manantial de la inspiración de los autores más román-
ticos de Venezuela de siempre, surge este mensaje que en "la
voz más querida de América" llega hasta la ventana de la
persona amada.

Marco Antonio Muñiz, incansable viajero de la canción,
supo comprender toda la belleza de estas páginas que encie-
rran el sentimiento con que Venezuela le ha sabido cantar a
sus mujeres, y quién mejor que Marco Antonio, después de
habernos regalado la inolvidable Serenata del Siglo, para
que ahora nos regale esta Serenata Venezolana, tan llena de
añoranzas, de amor y de ternura.

Marco Antonio Muñiz, el artista no nacional que más le
ha cantado a Venezuela, lo hace acompañado por los mejores
músicos del país, rindiendo así homenaje a la tierra donde
tantos triunfos y amistades ha logrado.

Un par de años más tarde volvería a grabar una serie de cancio-
nes llaneras en el LP *Solito con las Estrellas*. En esa ocasión se hacía
un homenaje a todas esas épicas composiciones del maestro Vicen-
te Torrealba quien me brindara su grandeza tanto en las canciones
que grabé de su autoría, como en su entrañable amistad.

Resultado de todo este movimiento por los poetas que hicie-
ron canciones venezolanas, el exprimer mandatario de ese país en
los años setenta, Carlos Andrés Pérez, en una visita de Estado a
México, al salir del avión lo primero que dijo al ser recibido por
el expresidente de México Luis Echeverría fue: "Ustedes tienen
a un embajador venezolano en México que canta como ningún
otro mi canción favorita *Pasillaneando*".

Sugerencia musical
para este capítulo

Contrapunteo,
de Oswaldo Oropeza y Marco A. Muñiz
Solo con las estrellas,
de Juan Vicente Torrealba
De repente,
de Aldemaro Romero

18
En la fuente

El escándalo persiguió por muchos años al cabaret La Fuente. Don Guillermo Lepe, padre de la bella Ana Bertha Lepe, no solo asumió el rol de mánager y administrador de su hija explotando su carrera, sino también la prometió para contraer nupcias con un magnate de origen indonesio. Esto sin importarle que la joven *vedette* ya estaba comprometida con su novio, el joven actor Agustín De Anda, de veinticinco años. Una noche, mientras Ana Bertha se encontraba en su camerino, lo que inició como una discusión devino en trágico desenlace cuando don Guillermo visceralmente asesinó a sangre fría de dos tiros al prometedor actor De Anda, justo en el vestíbulo del cabaret.

A partir de esta fecha el lugar se vio afectado, además del escándalo, por las disposiciones del regente Uruchurtu quien, en su calidad jefe de gobierno, dispuso que los centros nocturnos debían cerrar a la 1 de la mañana.

En la esquina de Insurgentes y la diagonal del Eje 5 Sur San Antonio se encontraba el cabaret La Fuente, del empresario don

Pancho Aguirre. Pepe Silva, un reconocido coreógrafo y director de escena, conformó un espectáculo que incluía canto, actuación y un vistoso *ballet* conformado por jóvenes y hermosas bailarinas. Cuando los artistas nos presentábamos ahí, salíamos acompañados de grandes producciones. Por ejemplo, si se montaba la *Viuda Alegre* aparecía toda una corte con vestidos de época, si el tema era ranchero, no solo aparecía uno que otro sombrerito o pañuelo, sino que todo el vestuario se preparaba de acuerdo con la temática.

El nombre del centro nocturno debía su nombre a una fuente colonial al interior del vestíbulo. Manuel Gómez, primer esposo de María Victoria —con quien procrearía a su bella hija, mi querida Teté—, era el mánager del lugar. Además del *show* de la casa, por su escenario desfilaron grandes figuras que se apropiaron de las audiencias más diversas y exclusivas. La música por aquel entonces ya no solamente se reducía a los boleros y al baile de salón, sino que ya existía una influencia muy evidente de la música norteamericana, brasileña y europea.

Por La Fuente desfilaron todas las personalidades reconocidas de los años sesenta tanto en la música como en la actuación: José Alfredo Jiménez, La Sonora Santanera, Elsa Aguirre, Tito Guízar, Celia Cruz, Marta Roth, Carmela Rey, Los Hermanos Reyes con Teresita y Ana Bertha Lepe —Señorita México 1954—, quien fuera una de las principales atracciones por varias temporadas.

Yo tuve la oportunidad de compartir el escenario de La Fuente con varios actores como Fernando Luján, Rogelio Guerra, Alejandro Ciangherotti y Óscar Ortíz de Pinedo, padre de Jorge, a quien recuerdo con un grato sabor de boca por ser un actor con una gran calidez humana y un humor simpatiquísimo. En

1968 compartí créditos con todos ellos y con 'mil pares de piernas y bikinis' de Emily Kranz, Amedeé Chabot y Maura Monti para filmar la divertida película *Báñame mi amor* en Acapulco, con la dirección de Emilio Gómez Muriel.

Yo iba de un lado al otro entre actuaciones, presentaciones y giras, pero fue en La Fuente donde encontré a la persona con quien rehice mi vida amorosa y con la que ahora he envejecido. Jessica Munguía formaba parte del elenco de bailarinas y actrices del centro nocturno y yo le invité una 'torta' para romper el hielo y poder conocerla. Su belleza deslumbraba y yo caí enamorado desde que la vi por primera vez.

Ambos trabajábamos sin parar, subiéndonos y bajándonos del escenario, tanto en ese centro nocturno como en otros teatros. Mis giras no me permitían cortejarla como se debía, pero tuve un as bajo la manga: mi amigo entrañable José Alfredo Jiménez. Estando ella presentándose en una obra de teatro musical, le envié un gran arreglo de rosas y me senté entre el público con el rey de la música ranchera. Al terminar el espectáculo, nos dirigimos al camerino, pues quería invitarla a una cena de gala que ofrecería la compañía disquera. Sabía que ella estaba molesta por mi intermitencia y dejé que mi amigo hablara por mí. Su genialidad y romanticismo al escribir eran proporcionales a la forma en la que hablaba y la forma en la que me vendió para que ella aceptara salir nuevamente conmigo.

Desde entonces, hemos compartido la vida, los gajes de este oficio que no es fácil, el éxito, las caídas y levantadas. Jessica me ha sostenido y me ha acompañado en las buenas y en las peores soportando mis caprichos y malos ratos. Para ella y para quien sigue siendo "El Rey" solo tengo un profundo agradecimiento.

Jessica y MAM

Amigo José Alfredo, no solo te agradezco tu sincera amistad, el haberme regalado tu música para interpretarla en cada rincón del mundo donde me presenté, sino tu intervención divina que derivó en una hermosa familia.

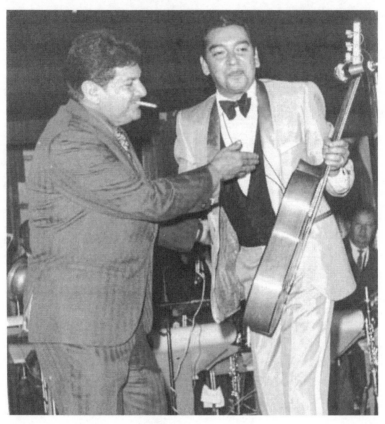

José Alfredo Jiménez y MAM

**Sugerencia musical
para este capítulo**

Extraños en la Noche,
de Robic, Kaempfert, Singleton, Snyder
Un mundo raro ft. Miguel Aceves Mejía,
de José Alfredo Jiménez
Delirio,
de César Portillo de la Cruz

19
Que murmuren

Los festivales de música se originaron hace miles de años y siempre han sido un modo de llevar la cultura de forma accesible para las masas. San Remo, el máximo ejemplo y escaparate para cancioneros modernos europeos y algunos latinos como Roberto Carlos, quien lo ganó en 1968 con la canción Italiana *Canzone per te*. Las nuevas empresas de comunicación en Latinoamérica comenzaron a promover el nacimiento de un concurso regional en donde se premiara por país a las mejores canciones, autores e intérpretes. Así nace el exitoso Festival Internacional de la Canción Latina, el que después de algunos años se convirtiera en el Festival OTI, en él destacarían figuras juveniles como José José, Piero, Nydia Caro, Napoleón, Yuri y Emmanuel.

Para 1970 me había dado un agasajo grabando canciones hermosas de compositores de todo el continente que se convertirían en reliquias. Muchas de ellas resultaron grandes éxitos en su momento y otras caminaron conmigo hasta el final de mis presentaciones sobre los escenarios, pues el público no me concebía sin ellas.

Por ejemplo, de Rubén Fuentes permanecieron para siem-

pre conmigo, *Qué bonita es mi tierra*, *La Bikina* y *Que murmuren*. Y por la historia de la que se empapan, me gustaría ahondar en algunos de los éxitos momentáneos a los que me refiero. *Esperando* fue un tema del gran compositor mexicano Arturo Castro, fundador de la agrupación *Los hermanos Castro* y quien se desempeñara también como intérprete, orquestador, productor musical y empresario. *The Castro Brothers,* como se hicieron llamar cuando se los llevaron por su novedoso ritmo de Jazz Latino mezclado con Bolero, Bossa Nova y el 'filin' cubano a trabajar a Los Ángeles y después a Las Vegas alrededor de una década, habían regresado a México, pero no necesariamente por la puerta grande en términos musicales. Esto a pesar de que en Estados Unidos habían alternado con artistas de talla internacional como Nat King Cole, Tony Bennett, Frank Sinatra, Elvis Presley y Sammy Davis Jr. Fue así que Arturo decidió seguir componiendo y al mismo tiempo incursionar en el ámbito empresarial, levantando con gran éxito El Fórum de los Castro, ubicado en la Colonia Del Valle del Distrito Federal. En ese lugar se dieron cita artistas de talla internacional como Sergio Mendes, João Gilberto, Paul Anka, Sammy Davis Jr., Tony Bennett, Nancy Wilson y la mítica agrupación The Doors en 1969. Si bien Arturo dejó una huella con sus composiciones e interpretaciones, también nos regaló un legado poniendo a nuestro país en el ojo musical de aquella época.

Cómo olvidar la canción Cómo, del argentino Chico Novarro incluida en el disco Pensando en ti y que yo interpretaría en la película de comedia *Ahí Madre* junto a Eduardo Manzano y Enrique Cuenca, mejor conocidos como Los Polivoces, y a Norma Nazareno, quien fungía como mi esposa. Qué experiencia, y qué suerte la mía de participar con el papel de José Igna-

cio López "Pepe Nacho", siendo testigo de la gran capacidad de esta pareja de cómicos para crear múltiples y simpatiquísimos personajes, mientras ninguneaban mi capacidad interpretativa con un humor único.

Otra canción convertida en éxito fue *Ay, querida,* de Bobby, mi gran amigo puertorriqueño, que era musicalmente un genio, pero en la intimidad una persona un tanto insegura. Estaba casado con una exreina de belleza representante de Puerto Rico que se destacó por ser una mujer brillante, muy bella y de tez muy blanca. Él la celaba en exceso, de noche y de día, y eso se describía en sus canciones. *Ay, querida,* no fue la excepción, pero había que darle el crédito de que, inclusive en sus más hondas inseguridades, llevaba a cabo las más lindas composiciones:

Mmmhh, querida, no te has equivocado
al decir que soy celoso
Mmmhh, querida, estoy loco enamorado,
soy feliz y soy dichoso
Pero te celo porque te quiero y a veces yo te miro
y luego yo me miro
Y me pregunto así, cómo tú siendo
tan linda te fijas en mí

Las grabaciones de canciones, que estaban siendo un éxito mundial por ser parte de las bandas sonoras de las películas más taquilleras de esos años, también fueron incluidas en mis discos de finales de los sesenta. Por ejemplo: *Los problemas de tu mente* traducción del tema *The Windmills of your Mind* de la película *El caso Thomas Crown* o *Ayer cuando era joven,* tema que inmortalizara Charles Aznavour con el nombre original *Hier encore.*

MAM con Eduardo Manzano durante la filmación de la película
Ahí Madre (1970)

Nada me parecía inalcanzable, pero las envidias profesionales emergen cuando uno menos se lo espera. En 1970 competí y gané en México en un festival cuya etapa siguiente y final tendría lugar en Brasil. Me presentaría en el Festival Internacional da Canção, coloquialmente conocido como FIC y cuyo galardón, el *Galo de ouro* (Gallo de oro) era muy codiciado por la trascendencia mundial que suponía obtenerlo. Era un certamen musical organizado anualmente en Río de Janeiro que tuvo lugar de 1966 hasta 1972. Para dicho evento yo participaría con la canción *Volveremos,* compuesta por el ya afamado para ese entonces Roberto Cantoral.

En la comitiva me acompañaban Mario Patrón, quien sería el pianista y director de la orquesta el día del evento, y Pepe Morris, director de cámaras y productor de Televicentro, quien iba como encargado de que el programa lograra ser transmitido en México. Yo me sentía realmente confiado, inclusive un par de días antes del certamen me presenté en un lugar público vestido de charro y cantando música mexicana. El éxito fue tal que al final me atreví a bajar caminando entre el público y aventar el sombrero. La gente en Brasil antes, durante y después del evento, me llenó de cariño.

Finalmente, el día llegó. Al encuentro nos dimos cita entre otros: Nino Bravo representando a España, la cantante Rosa Morena representando a Andorra, así como Carmen Sevilla y Juliette Gréco, quienes acudieron como miembros del jurado presidido por el futbolista Pelé, dedicado al ámbito musical en aquellos momentos.

Cuando fue mi turno, entoné la canción en vivo sin ningún contratiempo, pero en la transmisión televisiva algo salió mal y no se escuchó un fragmento de la letra. Pareció como si yo no la hubiera cantado.

El cantante argentino Piero se llevaría la victoria del certamen con la canción *Pedro Nadie,* pero yo me llevaría en el vuelo de regreso la felicidad de haber podido participar, de gozar el momento y de darme el lujo de haber conocido a Ray Coniff, a los miembros del trío brasileño Irakitan y ni más ni menos que a Elis Regina, la cantante más famosa de Brasil en ese momento.

Al aterrizar en el Distrito Federal, toda esa felicidad se vino abajo con el recibimiento tan inclemente que la prensa me dio. Se dijo que yo me había olvidado de esa parte de la canción que no se había escuchado en la transmisión y que por ello México no había ganado. El sentir generalizado hacia mí era de vergüenza, pues en ese tiempo los festivales de música eran trascendentales en el medio artístico de nuestro país. Tanto Pepe Morris como Mario Patrón apoyaban conmigo lo contrario, pero parecía que hubiera que defender la canción por encima de la interpretación y el afán por lastimar mi imagen parecía no tener fin. Mario no escondía su afición por la vagancia, por lo que se intentó culparme argumentando que había olvidado la letra por sumarme a su estilo de vida. Fue uno de los momentos más amargos de mi carrera y del cual aprendí a recuperarme con el paso de los meses, haciendo lo que me tocaba para limpiar mi reputación: cantar, trabajar arduamente y poner mi mejor cara.

Mi alegría fue muy grande al enterarme al año siguiente que los hermanos Castro ganarían para nuestro país el tan codiciado galardón Gallo de Oro con la canción Y después del amor, tanto por ellos, pues siempre fueron excelentes compañeros y amigos, y también porque el reflector dejó de 'malalumbrarme'.

**Sugerencia musical
para este capítulo**

Ay Querida, de Bobby Capó
Cómo, de Chico Novarro
Que murmuren, de Rubén Fuentes

20
Nueva York

Nueva York, como la conocen los hispanoparlantes, fue la puerta de entrada a miles de sueños de inmigrantes que veían en la Estatua de la libertad a la cuidadora de su fe y esperanza.

Los latinos se sumaban a otras colonias como la italiana y la afroamericana en una discriminación radical. Sobresalir en el distrito más blanco era todo un reto para cualquiera, y más, para los ciudadanos o 'extranjeros de segunda'. Pero una vez más, la música rompió las barreras políticas y un grupo de empresarios de origen puertorriqueño llevaron un sonido caribeño a Manhattan.

En agosto del 71, Ralph Mercado hizo las gestiones necesarias para presentar en el centro nocturno Cheetah, a The Fania All Stars. La Fania fue un sello discográfico dirigido por Jerry Masucci y Johnny Pacheco, que reunió en su catálogo a artistas como Celia Cruz, Eddie Palmieri, Tito Puente, Ray Barreto, Héctor Lavoe, Ismael Miranda y Willie Colón, entre otros. Al lugar, ubicado en la octava avenida con la 52, le cabían dos mil personas y en los años sesenta habían presentado

agrupaciones y cantantes de Rock y R&B como Jimmy Hendrix y Aretha Franklin. Esa noche, la fila daba vuelta a las esquinas y entraron 4,000 personas para disfrutar un concierto de Salsa. Dos años más tarde, llenaron el Yankee Stadium y revolucionaron la música en vivo de la isla.

8 millones de historias tiene la ciudad de Nueva York
RUBÉN BLADES

El Teatro Puerto Rico era un centro de espectáculos enfocado en la comunidad latina, situado en la 138 y Broadway en el sur del Bronx de la ciudad de Nueva York. Durante 1940 y 1950 presentó *La Farándula,* un paquete de eventos en español y atrajo a artistas de toda América Latina. Ese sería el primer lugar que yo pisaría en la Gran Manzana cuando pertenecía al trío Los Tres Brillantes por invitación de Rosita Quintana, antes de formar parte de los Tres Ases.

Años después de esa primera vez, regresaría tanto al Jefferson como al Club Cristal, lugar que recuerdo porque mi actuación estuvo a punto de suspenderse. A lo largo de mi carrera en mis presentaciones, tuve que enfrentarme a múltiples retos. Varios de ellos generaban pánico en mí. Todo podía suceder y como artista había que hacerse a la idea de cualquier posibilidad: que el público no llegara, que inclemencias meteorológicas nos jugaran chueco y ahuyentaran a la gente, que los invitados a una cena-*show* estuvieran más cómodos charlando que viendo al artista actuando encima del escenario... echando la vista atrás, lo pasé todo y ese día no fue la excepción. La tarde previa al evento en el Club Cristal cayó una nevada que no permitió que la gente

se moviera de sus casas, sin embargo, yo no podía suspender mi actuación. El señor Manuel Eduardo Soto, editor de espectáculos de la agencia UPI había ido desde Washington a verme y había llegado al club, como yo, mucho antes de que la nieve cerrara la circulación de los automóviles y los transeúntes. Muchos cantantes hemos tenido que actuar para dos, cinco o diez personas y en esa ocasión esa situación me sucedió a mí. Yo no podía defraudarlo, él junto a los empleados del local fueron mi público esa noche y merecieron el mismo ánimo y la misma entrega que si hubiera yo trabajado en un local abarrotado.

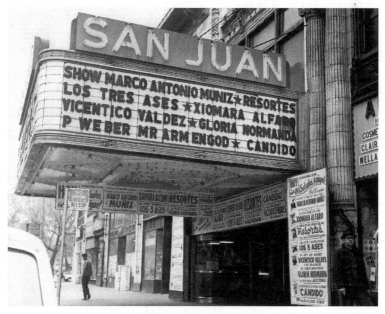

Escaparate Teatro San Juan en Nueva York

En la urbe de hierro, después de pasar por el centro de espectáculos Liborio, en compañía de mi entonces pianista de cabecera, Mario Ruíz Armengol, finalmente logré pisar un estandarte

que resulta un sueño para muchos y también lo era para mí, el Madison Square Garden.

Germán Díaz, un banquero quien gustaba enormemente de la música y quien se convirtiera en un gran amigo mío con el tiempo, me contrató para cantar en Felt Forum que era, dentro del Madison, el teatro donde se llevaban a cabo los conciertos. Con esta contratación, yo me convertiría en el primer mexicano en la historia en presentarse en dicho sitio para cerca de cuatro mil personas, en febrero de 1970, abriendo camino a otros intérpretes latinoamericanos.

Nueva York, ciudad cosmopolita, escenario de gigantescos y hermosos espectáculos, me recibió y yo no podía estar más emocionado. Manhattan suponía la puerta de oro al mercado más grande del arte en donde la crítica tenía una significación tan grande, que bien podía sublimar o destruir a un artista.

Habiendo comprendido la expectación, la nostalgia y las ganas de los latinoamericanos viviendo fuera de sus países de origen, llevé a la mesa en ese concierto el recuerdo de las tierras que los vieron nacer. Había entendido que ese era mi cometido: permitir que todo latinoamericano fuera de su país sintiera, a través de la música, el estar en su tierra de nuevo.

**Sugerencia musical
para este capítulo**

Pasillaneando, de José La Riva
Por estos amores, de María Elena Dávalos

21
La televisión mexicana

Telesistema Mexicano nace en 1955 y comienza a operar con la fusión de los canales 2, 4 y 9, concesionados por el Estado, con el objetivo de dar una mejor calidad de transmisión y aumentar la cobertura en todo el país. La industria del entretenimiento creció exponencialmente bajo la gerencia de Emilio Azcárraga Milmo, quien tuviera las puertas abiertas de Los Pinos por haber sido nombrado en 1967 asesor de telecomunicaciones del gobierno de Díaz Ordaz. Azcárraga, quien para todos excepto su padre era un visionario, impuso las bases de la comunicación mexicana haciendo la Red Nacional de Telecomunicaciones. TSM usó por primera vez el satélite Pájaro Madrugador para transmitir en vivo una pelea de box desde Londres. Esto haría que el gobierno mexicano comenzara a usar los servicios de la empresa norteamericana de satélites de comunicaciones Intelsat.

Televicentro, desde los estudios de avenida Chapultepec 18, generaba el contenido que los televidentes consumían diariamente y entre noticieros, transmisiones deportivas y programas de variedades, se convirtió

en el líder de las comunicaciones en el país. En 1973, se fusionaron con Televisión Independiente de México, convirtiéndose en Televisa.

El tener la oportunidad de aparecer en cualquier programa de televisión entre los años sesenta y setenta resultaba un acierto y un trampolín para cualquier artista que quisiera darse a conocer. Desde noticieros que buscaban entretener a los televidentes, ofreciendo espacios para que pudiéramos interpretar un par de temas y platicar con personajes como Jacobo Zabludovsky, hasta una extensa variedad de programas de revista que se caracterizaban por acompañarse de humor y música. Desde ese entonces las empresas se interesaban por presentar su marca, pero no lo hacían solamente en comerciales, sino que invertían en programas completos. De tal manera que el programa de variedad llevaba el nombre de una u otra empresa. Para dichos programas el trabajo de los productores era vital, la clave estaba en que pudiera reunir todos los elementos para lograr que el público no se los perdiera y los patrocinadores no dejaran de contratar esos espacios.

Los artistas de moda teníamos la gran oportunidad de participar no solo interpretando nuestros más recientes éxitos, sino, en ocasiones, también como presentadores. El reto era enorme, pues los programas se grababan en vivo y no había ni cortes ni repeticiones en caso de cometer algún error. Lo que presentábamos eran números previamente ensayados, pero en muchas de las ocasiones había que improvisar y sobre todo, siempre quedarse en el gusto de los televidentes. El *playback*, obviamente, no era un recurso ni permitido o siquiera considerado, cosa que a mí me favoreció en ese entonces, pues siempre fui terrible para seguirlo sin que se me notara. Y digo en ese entonces, pues nunca apren-

dí a hacerlo y con el tiempo, sí llegué a necesitarlo, por ejemplo, para grabar videos y la cosa nunca pintaba bien.

Como intérprete consentido participé en programas como: *TV Musical Ossart* —marca de talco desodorante— que tuviera gran fama a finales de los sesenta y se presentara todos los miércoles con la conducción de Raúl Astor, Óscar Ortiz de Pinedo y el "Panzón" Panseco, venidos de la radio. El productor era el *Gallo* Calderón. Pestañitas —como yo le dije siempre— y yo, trabajamos juntos en más de cien programas, como *Estelar Missuky* (cosméticos), *Hoy* y Automex *presenta,* donde desarrollé una nueva faceta como coproductor. Hicimos una mancuerna muy exitosa y por ello, y por su siempre sincera amistad, lo recuerdo con gran cariño.

El *Yate del Prado* fue otro de los programas en donde participé activamente y cuya ambientación hacía suponer que nos encontrábamos dentro de un barco. Era conducido por Lucho Gatica y Paco Malgesto. *Del Prado* era la marca de cigarros que patrocinaba y el programa estuvo al aire de 1959 a 1963. En él me tocó hacer muchos *sketchs,* los cuales disfruté sobremanera, pues compartía el guion con la simpática actriz Susana Cabrera y con Carlos Monroy. Mi compadre, además de darle voz a sus personajes Neto y Titino, era sumamente ocurrente y escribía desde guiones completos hasta canciones. Entendió la mentalidad de los televidentes y teniendo un humor muy familiar, logró captar la atención y el gusto del público de todas las edades; sin ningún doble sentido nos hacía reír a todos.

En 1975 en el disco *Tiempo y destiempo* le grabé *Como a nadie,* una canción muy hermosa que al paso de los años me gustaba cantar a dueto con mi gran amiga María Victoria en cada fiesta en la que coincidíamos.

MAM con Jacobo Zabludovsky

Años más tarde participaría en un programa creado y patrocinado por la empresa vinícola Vergel. Bajo la dirección de Pepe Morris, se transmitía los miércoles y presentaba a artistas mexicanos que estábamos en el gusto del público en la década de los setenta, tales como: Imelda Miller, María de Lourdes y Armando Manzanero, entre otros. *Variedades Vergel* se situaba en los viñedos y con estos de escenografía, interpretábamos nuestras canciones. Duró alrededor de ocho años y mientras participaba en él tuve que enfrentarme a una situación complicada con Televisa. Rubén me dio la noticia de que a la televisora no le gustó que yo me arreglara directamente con la empresa vinícola, como lo hacían el resto de los artistas contratados para aparecer en el programa y fui vetado muchos años. Sin embargo, la razón detrás del veto era otra. Desde 1972 la empresa de comunicacio-

nes había hecho una inversión muy importante, para la cual se había contratado al animador español José Luis Moro. El creador de la Familia Telerín tenía como tarea crear un viaje en el tiempo recorriendo el planeta de la mano del personaje más conocido de México: "Cantinflas". Los creadores escogieron como tema musical una de las más representativas melodías de la música mexicana: *La Bikina* y el resultado fue un éxito rotundo. Solo no se dieron cuenta de hacer los contratos pertinentes por la ejecución pública de dicho tema que le pertenecía a mi representante y este los demandó con todo el derecho y la astucia de quien tenía vasta experiencia en temas administrativos. El pleito entre Rubén y Televisa por *Cantinflas Show* me cerró las puertas de la televisión que años atrás tenía abiertas de par en par.

**Sugerencia musical
para este capítulo**

La Bikina, de Rubén Fuentes

22
Tiempo y destiempo

En 1970, el presidente Luis Echeverría le otorgó a su hermano Rodolfo la dirección del Banco Nacional Cinematográfico como un reconocimiento a su carrera como actor. Rodolfo Landa, como se conocía artísticamente, ya había tenido el cargo de secretario en la Asociación Nacional de Actores (ANDA) y era entendido de las prácticas sindicales, artísticas y de la urgente necesidad de calmar las aguas políticas al interior y exterior del país. El mejor recurso era el cine y al principio de su periodo en el cargo se filmaron películas como *Cananea* de Maricela Fernández Violante, *Mecánica Nacional* de Luis Alcariza, *El Apando* de Felipe Cazals y *El santo oficio* de Arturo Ripstein.

Entre los logros del también licenciado en derecho, destacan la construcción de la Cineteca Nacional y el haber dado inicio al Festival Internacional Cervantino.

A pesar de no estar en pantalla, yo seguía teniendo mis responsabilidades con RCA. Los discos se seguían produciendo, pues la venta seguía siendo muy buena y la gente me seguía invitando a sus hogares a través de sus tocadiscos. Mi contrato indicaba que

yo debía grabar, por lo menos, dos discos por año. Dentro de las producciones que aparecieron en los años setenta se incluyeron éxitos que nunca dejé de interpretar como: *A donde quiera, De lo que te has perdido y Quiero abrazarte tanto.* Esta última canción compuesta por el español Víctor Manuel, nos fue entregada a Rubén y a mí de la mano directa del compositor, quien ya con su esposa Ana Belén la habían interpretado en España con una aceptación media. Desde que la vibré por primera vez, supe que sería un éxito en el cual contribuyeron enormemente el tiempo y los arreglos tan acertados que imprimió en la misma el maestro Chucho Ferrer.

En estos años, gracias a la pantalla chica y programas como *Siempre en domingo* y festivales como la OTI, surgieron, o bien se consagraron, un sinfín de talentos. La fábrica de ídolos musicales de balada romántica no daba tregua y era accionada por la televisión vía satélite. Gualberto Castro, Manolo Muñoz, Manoella Torres, Víctor Yturbe "El Pirulí" e Imelda Miller arrollaban con sus voces y estilo. Estaba muy en boga esa campaña que decía "Lo hecho en México, está bien hecho" y figuras como Lupita D'Alessio, Juan Gabriel, Emmanuel y el nuevo tesoro de nuestro país, José José, no defraudaban ese eslogan. La presentación de José en el Teatro Ferrocarrilero en 1970 fue, tal cual, como un tren irrumpiendo a toda velocidad. El tema *El Triste,* de Roberto Cantoral, solo tenía de tristeza la letra y el título, pues la vida musical del "Príncipe de la canción" se tiñó de felicidad y perdurabilidad a partir de esa noche en el OTI.

Aún recuerdo la noche en que conocimos a Pepe años atrás. Mi esposa Jessica, Rubén Fuentes y Martha Roth nos reuníamos en el Apache 14, un restaurante-bar cuyos dueños eran los entonces afamados Carmela y Rafael. Ahí se encontraba un jovenci-

to cantando como los ángeles, acompañado de su contrabajo y formando parte de su grupo Los Peg. Los cuatro quedamos embelesados por su voz y al final de su actuación, Rubén lo citó para entrevistarlo. Esta cita llevaría a la firma con RCA para su primer álbum con canciones de Armando Manzanero y del propio Rubén Fuentes.

MAM y José José

Con José en 1975 grabaríamos la canción *Tiempo,* cuyos antecedentes son dignos de recordar. El poeta y periodista Renato Leduc fue retado por uno de sus contemporáneos para escribir un soneto sobre el vocablo tiempo, considerando que no tiene rima. En cuanto a la grabación, y conociendo Rubén Fuentes a la perfección nuestras tesituras y capacidades de interpretación, nos citó en el estudio de grabación sin hacernos saber lo que canta-

ríamos. La sesión hizo parecer que hubiéramos ensayado muchas veces antes el tema. Esa era la gran habilidad que tenía Rubén: en su mente se conjuntaba, desde antes de ser llevado al estudio, todo un abanico melodioso de perfecta composición. La música, los arreglos y la estructura habían sido integrados para nosotros. El resultado de esta apuesta fue la más memorable forma de descifrar la dicha inicua, de perder el tiempo y el hermoso poema convertido en una canción que trascenderá muchas generaciones. No era común que dos artistas que grababan para diferentes compañías de discos y que se encontraban en un momento tan importante en sus carreras, unieran sus voces para entonar una misma canción, pero el rendimiento de esta idea de Rubén Fuentes fue tan grande, que inclusive desarrollamos un *show* conjunto en el Hotel Fiesta Palace de la capital. Por el castigo de Televisa a Rubén, y con la abrumadora fuerza de Azcárraga, ni el *show* ni la canción fueron anunciados en radio o televisión, pero, aun así, el éxito fue arrollador.

Inclusive el propio Renato Leduc quien entregó a Rubén Fuentes la letra y esto generara entre ellos una amistad profunda, siempre expresó enorme gusto por la canción, diciéndole que, al ponerle esa música y una conjunción tan varonil, había sacado el soneto de las pulquerías para llevarlo a los palacios.

En el ir y venir de mis viajes por esos años, José estuvo conmigo presentándose con gran notoriedad en Puerto Rico y Santo Domingo. Siempre pensé que llevar de la mano a quienes venían detrás, no solo les brindaba la oportunidad de darse a conocer, sino que nos permitía fusionar energía y talento para hacer un gran espectáculo. Con el apoyo y la enseñanza que recibí de personajes tan importantes en mis inicios, lo menos que podía yo hacer era corresponder de la misma manera. Los invitados espe-

ciales que cada año llevé a las giras internacionales se volvieron parte de mi repertorio y el público lo esperaba y agradecía sobremanera. Esas tendidas de mano hacia personajes como Armando Manzanero, Tania Libertad, Eugenia León, Pepe Jara, Gilberto Puente, el Mariachi Vargas, Los Inkataki y Guadalupe Pineda no solo potenciaron el reconocimiento de diversas audiencias, sino que sellaron nuestros lazos de compañerismo y amistad.

Dando rienda suelta al torbellino de publicidad que permitía la canción, me atreví a solicitar el apoyo económico, a través de los nuevos estímulos fiscales de gobierno, para filmar la película *Tiempo y destiempo*. Don Rodolfo Echeverría, en su afán de engrandecer al cine mexicano, nos otorgó el estímulo y muchas veces llegaba a las 12 del día a la filmación para compartir 'la hora del amigo'. La cinta fue dirigida por Rafael Baledón y utilizamos como set la casa del Indio Fernández en Coyoacán. En ella participaron el "Loco" Valdés, Lucha Villa, Gloria Mayo, Regina Torné y Jorge Victoria, entre otros. La simplicidad del guion, sumada a mis tristes dotes histriónicos, no encajaban con mi papel de galanazo que podía con todas las bellezas que había a mi alrededor. El Loco no dejaba de mofarse de mis rodillitas de pollo como siempre les decía. Para colmo de males durante la filmación de la cinta, en una de las escenas yo debía saltar la barda de la casa y por mi escasa musculatura tuve la primera de tres caídas que me han llevado al día de hoy a sufrir fuertes dolores de huesos. Mi cuerpo caería con todo el peso en la cadera contra la banqueta de concreto al otro lado de la barda. Sería la última vez que me atrevería a hacer otra cosa que no fuera cantar.

Sugerencia musical
para este capítulo

Tiempo,
de Renato Leduc y Rubén Fuentes
A donde quiera,
de Rafi Monclova
De lo que te has perdido,
de Dino Ramos y Omar Sánchez
Quiero abrazarte tanto,
de Víctor Manuel y José Sánchez

23
El fin del veto

En los países latinoamericanos los anglicismos son usados de una manera natural. Hay palabras que se han tropicalizado y otras que son parte de la idiosincrasia de la gente como blue jean — aunque en Colombia ya hasta lo escriban con sus modos "bluyín"—. Sin embargo, hay otros que tuvieron hasta rechazo por diferentes motivos como junior, que realmente viene del latín, no tiene connotación clasista y solo significa "más joven".

A los señoritos adinerados, hijos de conocidos empresarios mexicanos se les dio el mote de 'júniors' y en 1957, varios de ellos fueron invitados por Emilio Azcárraga Milmo para formar el 'Club de los 22'. Entre ellos figuraban Miguel Alemán Jr., Othón Vélez Jr., Gabriel Alarcón Jr. y Rómulo O´Farril Jr.

Por muchos años fueron un equipo de trabajo impenetrable y en el tiempo se pueden observar los exitosos negocios que dichas alianzas amalgamaron.

Los medios de comunicación entretejieron el discurso cultural, social, y político de Latinoamérica.

Durante los siete años que estuve fuera del foco de la televisora más influyente de Latinoamérica, me salvó el trabajo que había estado realizando sin parar en otros países. Me acogieron los programas más vistos en Puerto Rico, Colombia, República Dominicana, Panamá y Venezuela. Viajar se había convertido en una forma de vida para no perder relevancia.

En República Dominicana era invitado frecuentemente al programa *Martes de Montecarlo*, auspiciado por la tabacalera del mismo nombre. En Puerto Rico, Paquito Cordero, productor de *Noche de Gala*, no dejaba de recibirme en WAPA Televisión en cada oportunidad que se presentaba, adicional al tiempo de Navidad marcado en mi calendario anual de trabajo en la Isla del Encanto.

El empresario cervecero y compositor Carlos Eleta Almarán, a quien conocí desde la época de los Ases cuando nos regaló la canción *Historia de un amor*, así como los boletos de regreso a México por habernos quedado sin un centavo, seguía siendo el amo y señor de la radio y televisión en Panamá. Siempre me hizo sentir en casa en Radio Programas Continental y Televisión y me invitaba constantemente a participar en emisiones especiales.

En Venezuela amablemente Amador Bendayán y Gilberto Correa me daban la bienvenida en *Sábado sensacional* y recordando la labor que desde años atrás veníamos realizando con la cadena Venevisión de presentarnos en cada rinconcito del país, inclusive tuve la oportunidad de interpretar el tema de una de sus telenovelas más exitosas de aquellos tiempos: *Mariana de la Noche* protagonizada por Lupita Ferrer.

En México, el Instituto Mexicano de la Televisión, después conocido como Imevisión, fue un organismo que operaba estaciones de televisión propiedad del gobierno federal. Ahí partici-

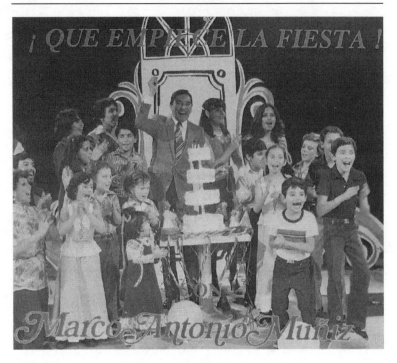

Programa especial para Imevisión: ¡Que empiece la fiesta!

pé en alguno que otro programa especial. Recuerdo con cariño uno en particular, donde aparecieron mi esposa y mis hijos, los más pequeños, bailando y cantando al son de las canciones que le grabé a Cri-Cri.

Mientras tanto, en la que había sido la cuna de mi carrera, yo veía desfilar a todas las nuevas y consagradas estrellas haciendo incursiones semanales al lado de Raúl Velasco en *Siempre en domingo* y el veto, aunque nunca me quitó el trabajo, pues ese me lo ganaba a pulso, sí me quitaba el sueño.

Guillermo Ochoa, gran periodista mexicano, amigo mío y quien años después también sufrió un veto fulminante por un comentario que hizo en contra del líder sindical Joaquín Hernán-

dez Galicia "la Quina", me extendió una invitación a su casa. Tendría una comida donde estaría Miguel Alemán Velasco, a quien conocí muchos años atrás en el Restaurante 1-2-3 cuando aún formaba parte del trío Los Tres Ases. En ese entonces, la sociedad de los años cincuenta encontraba en dicho lugar el desahogo de su buen vivir y los *playboys* de la época lo frecuentaban como los miembros del 'Club de los 22'. En esa cofradía destacaban Miguel, Otón Vélez y Emilio Azcárraga, quienes llegaban ahí con relativa frecuencia y tenían la costumbre de imponerse en el juego de las canicas una vez que la clientela iba retirándose del lugar. Aproximadamente a la 1 de la mañana, las mesas se movían y en plena alfombra, estos júniors creaban un campo de batalla. Cruzaban grandes sumas en apuestas y se entregaban a una diversión sana e ingenua que concluía hasta las tres o cuatro de la mañana. Había que verlos bien trajeados, sacar de entre sus bolsillos sus ágatas, hincarse, marcar su línea, apuntar y realizar sus jugadas. Al término de cada encuentro, salían de local y abordaban sus automóviles de lujo prometiendo regresar por la revancha.

Con el 1-2-3 de escenario vi cómo comenzó el romance entre Miguel y la hermosa Christiane Martel, recién llegada de Francia a México, después de haber ganado el certamen Miss Universo. En una primera instancia Emilio fue quien embistió, pero Miguel fue el ganador de esa contienda.

Gracias a este antecedente donde pude conocerlo años atrás, y desesperado por mi condición de apestado de Televisa, le pedí aquella tarde que me diera la oportunidad de ir a verlo. Aún recuerdo sus memorables palabras: "Usted necesita nuestra televisión y nosotros lo necesitamos a usted". Me prometió hablar con El Tigre y me pidió que estuviera pendiente porque en cualquier momento me llamarían para regresar a la televisora.

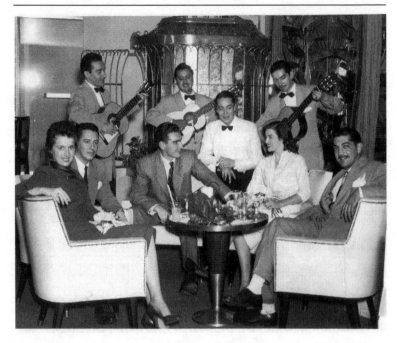

Los Tres Ases en el 1-2-3 cantándole a Christianne Martell y Emilio Azcárraga Milmo (centro). El Sr. Muñoz al centro con smoking blanco

Sugerencia musical
para este capítulo

La Luz - Fuá,
de José Donate y Alfonso Vélez

24
Para usted

Aunque la música mexicana tuvo arraigo e identidad desde el corazón de su gente gracias a la importancia de la radio y el cine, los artistas extranjeros siempre tuvieron las puertas abiertas para venir a México a exponer sus nuevos trabajos y tendencias musicales en los diferentes medios de comunicación. Estos aprovecharon que a finales de los 70 y durante la década de los 80, las principales ciudades comenzaban a adaptar o construir recintos de grandes dimensiones para anunciar en sus carteleras artistas españoles y sudamericanos que venían gustosos de explorar las mieles de un público que los medios volvían melómano.

Gracias a la importancia que tuvo la televisión, se demostró que México era una plaza llena de ventajas para venir a consolidar carreras. Cualquier agrupación o solista extranjero recibía discos de oro o platino por el número de discos vendidos en nuestro país, mientras que muchas veces en sus países los tomaban en cuenta solo si regresaban exitosos de acá.

Los palenques y ferias del pueblo también se unieron a la tendencia y ampliaron su programación, incluyendo

"artistas de talla internacional" que con tal de recorrer la República Mexicana recogiendo dólares a manos llenas, se adaptaron a un ruedo salpicado de sangre.

Desde mi regreso a Televisa me encontré con una cantidad muy vasta de espacios en los que podía encajar y me colé como siempre en todos, como la humedad. En ese entonces se le daba gran espacio a los cantantes a que presentaran sus propuestas musicales, empezando con *Siempre en domingo* que era el trampolín para que nuevos y consagrados artistas dieran a conocer sus nuevas canciones. También estaban programas como *En Vivo* que nos desvelaba los viernes por la noche con el gran periodista Ricardo Rocha, quien me diera la oportunidad de acompañarlo desde los primeros programas y a quien tuve el gusto de cantarle varias veces más en el foro después de mis presentaciones en el Fiesta Palace; ya llegaba yo calientito. Me dieron el crédito de la experiencia y los años de trabajo posicionándome como presidente del jurado en el OTI al lado de Vicky Karr, José Luis Perales, Dyango, Lupita D'Alessio, Jaime Almeida y Paty Chapoy.

Me invitaban a participar en todo tipo de programas, desde cómicos como ¿Qué nos pasa?, de Héctor Suárez, hasta formar parte del *soundtrack* de la novela más vista en México, *Cuna de Lobos*. La canción *El Despertar* aparecía en un momento culmen donde Diana Bracho y mi querido Gonzalo Vega caían enamorados; cómo me gustaba esa novela, la veíamos todos juntos en casa.

Era un invitado asiduo del programa matutino *Hoy mismo*, conducido por Guillermo Ochoa y Lourdes Guerrero, un noticiero visto por todos y al cual no podía fallar ni en asistencia ni en entonación sin importar que se transmitiera a primera hora de la mañana. Había que estar bien trajeado y bien afinado para

cantar por lo menos tres canciones en vivo. Esas desmañana-
das donde había que empezar a calentar garganta a las 5 de la
madrugada me caían en la punta del caracol del ombligo, pues
soy y siempre he sido una persona que duerme a profundidad y
mi trabajo hizo durante muchos años, que me acostumbrara a
dormir tarde y tuviera que reponerme hasta alrededor de las 11
de la mañana del día siguiente.

Haciendo a un lado esa piedrita en el zapato, tengo lindos re-
cuerdos de ese programa. Primero por el cariño con el que sus cola-
boradores me recibían, y segundo, porque en el terremoto de 1979,
cuando en el Distrito Federal se cayeron el Ángel de la Indepen-
dencia y la Universidad Iberoamericana, yo tenía pactado que el 14
de marzo debía presentarme en el programa y ella había nacido la
noche anterior. Ese día, a las 5 de la mañana tembló, pero yo de cual-
quier forma me presenté en Televisa Chapultepec. El caos dentro
de los estudios era tremendo porque en ese entonces las personas
intentaban localizar a sus seres queridos conforme a la información
de primera mano que recababa la televisora, y el teléfono no cesa-
ba. Antes de entrar al estudio, Memo me vio y preguntó ¿y tú qué
haces aquí? Pues vine a cumplir con mi aparición, le respondí. Va
a estar difícil meterte con este lío pero ahorita pasas, en unos minu-
tos. Al entrar finalmente a cuadro, la pregunta obligada era cómo
me había ido de temblor y respondí con toda franqueza:

—A mí no me fue tan mal porque acaba de llegar al mundo
mi hija y en el hospital todos están bien.

—Muchas felicidades, ¿cómo se va llamar?

—No lo sé. Lo único que sabemos mi esposa y yo es que debe
empezar con Mar, porque nació en martes, en marzo, de padre
Marco, de abuela María... Ojalá el público pueda ayudarme con
sus propuestas.

De izquierda a derecha: Ofelia, Jaime y Estela Lomelí en los coros. Enrique Orozco al piano. Guillermo Ochoa y MAM

Por un momento los televidentes y todos en el programa se olvidaron de la sacudida y al final recibimos cientos de notas, llamadas y cartas con propuestas. El nombre ganador fue Mariana.

Otros de mis compañeros de antaño, quienes me dieran siempre la mano, contaban en ese momento con sus propios programas. En ese entonces me ofrecieron inclusive emisiones especiales hablando exclusivamente de mi trayectoria y presentando a mi familia como lo hicieron El "Loco" Valdés en *El Show del Loco*, César Costa en *Un día en la vida de...* y Juan Calderón.

De mi mano en ese regreso venía mi hijo Coque, a quien finalmente le di un voto de confianza para empezar su propia carrera. Me había opuesto durante varios años, pues mi afán, por un lado, era que culminara sus estudios universitarios y por el otro

era hacerle comprender que el compromiso de un artista con el público va más allá de simplemente pararse en el escenario y esperar a que, con nuestra linda cara, todos caigan a nuestros pies. Al público hay que ganarlo una y otra vez con calidez y, sobre todo, con calidad. El ser 'el hijo de...' es siempre un arma de doble filo y en ese momento yo quise ser muy cauteloso con ella. Es común que la gente piense que, por ser hijo de un famoso, entonces las puertas se abren porque sí, y en verdad es que ellos a veces lo tienen más complicado. Si bien podía acompañarme en todas las presentaciones y en todos los programas, si no hubiera tenido desde el principio su propio estilo y no hubiera sido respetuoso con los tiempos que el propio público impone para acoger a un nuevo artista, no estaríamos hablando del éxito y su ya larga trayectoria. Jorge estuvo varios años cantando a mi lado hasta que despegó con su disco *La otra parte de ti*.

Por mi parte, en el ámbito discográfico, el repertorio musical se desbordaba. Ya habíamos empapado a los fans con música nueva, pero sobre todo con el recuerdo de canciones inolvidables en discos en los que homenajeé a Agustín Lara, a los Tres Ases, a Rubén Fuentes y a José Alfredo Jiménez. En este último caso, Rubén realizó un hito mundial en lo que a producciones musicales se refiere al conseguir unir la voz del ya fallecido José Alfredo con la mía. Este procedimiento siguió imitándose en otros países y compañías discográficas: rescatar las voces de artistas antiguos para duetos con artistas contemporáneos, como por ejemplo el disco en el que Natalie Cole cantó con su padre Nat King Cole.

Sugerencia musical
para este capítulo

Para usted, de Alberto Bourbon
La media vuelta, de José Alfredo Jiménez

25
La fiesta

"Marco Antonio es poderoso, es parte grande de la historia de la música de México. Alguna vez me pusieron un problema muy inmenso, yo tenía que presentar a Marco Antonio Muñiz en menos de un minuto. ¿Cómo hacer eso de una persona a quien admiro y quiero tanto en tan poco tiempo? Y se me ocurrió una presentación de la cual estoy orgulloso, pues aún sigo pensando eso de él: si fuera carro sería Rolls-Royce, si fuera violín sería Stradivarius, si fuera futbolista sería Pelé, si fuera reloj sería un Rolex, si fuera cantante sería Marco Antonio Muñiz."

Mauricio Garcés
03-03-1983

Los nuevos artistas, que ahora eran una fuerte competencia, empezaron a incorporar nuevas tendencias tecnológicas como los diseños de luces, humo, rayo láser y, sobre todo, arreglos musicales que requerían de un número importante de músicos y hasta hacían *playback*. Los cantantes modernos se separaron de nosotros y cambiaron tanto su forma de vestir, como las noches de cabaret, por estadios llenos de muchachos con copetes y unifor-

mados en mezclilla. Me costó trabajo adaptarme y entender que el público comenzaba a preferir las grandes producciones visuales en lugar de la calidad de las voces.

Inevitablemente, tuve que hacer reajustes y en lugar de presentarme con mi guitarra y la base —piano, bajo y batería—, en la nueva orquesta dirigida por mi entrañable compadre Enrique Orozco, se integraron coristas, otro teclado, percusión y el sonido de cinco metales.

Mi calendario tenía establecidas temporadas en las cuales me ausentaba de mi casa en el sur de la capital. Para empezar el año, el hotel Hyatt Regency de Acapulco nos contrataba para una de sus noches más importantes. Entre agosto y septiembre me la pasaba metido en una suite del hotel Fiesta Palace para culminar dando 'el grito' de independencia en el salón Estelaris. A Puerto Rico llegábamos unos días antes del Día de Acción de Gracias y me recluía en otra suite de mi segunda casa, el Caribe Hilton, hasta unos días antes de Navidad.

En enero tomaba unas cortas vacaciones. Viajaba por gusto con mi esposa y mis compadres Marco y Santa Salazar y aprovechaba la ocasión para hacerme del guardarropa de ese año. El periodista Mario Riaño me había nombrado "El Lujo de México" y aunque el mote me encantó, también me condenó a gastar una fortuna en *smokings* costosísimos que me confeccionaba "El Conde Alex" en México o que compraba en Brioni y que tenía que renovar cada año. A esa boutique neoyorquina ubicada en la calle 52 entre la 5ª y 6ª avenida, llegué por la recomendación de Ernesto Alonso, quien siempre vestía impecable con un toque muy diferente que me llamó sumamente la atención.

Llegaron mis primeros cincuenta años y no me permití caer en la crisis de la edad. Unos meses antes me habían operado de

la cadera, cambiándome la cabeza del fémur por una prótesis y cercano a la fecha de mi natalicio, se nos ocurrió dar una fiesta inolvidable a la que acudieran amigos de diferentes ámbitos y nacionalidades. Al llamado no faltó nadie. Cantantes, comediantes, periodistas, deportistas, empresarios, productores, doctores, políticos y hasta mi madre, quien no se desvelaba nunca, salió de su casa de Tlaquepaque para festejarme.

Rentamos el salón de eventos más grande del Fiesta Palace, el Terraza Jardín. Ahí se montó una tarima para la música en vivo a cargo de Chico Ché. Y se sirvió una cena que no tuve oportunidad de probar. En ese tiempo la gente se vestía muy elegante y los abrigos de pieles de las mujeres abarrotaban los guardarropas del *mezzanine*. Vinieron invitados de toda la república y de los países que yo frecuentaba más en esos años por mi trabajo. De mis compañeros del medio recuerdo que desfilaron por el escenario: Armando Manzanero, José José, Olga Guillot, Angélica María, el "Loco" Valdés, Lila Déneken, Sergio Corona, Lucha Villa, Carlos Lico, Manolo Muñoz, Daniel Riolobos, Enrique Cuenca, Dulce, Raúl Vale, Flavio, Olga Breeskin, Pepe Jara, Manolo Fábregas, Ignacio López Tarso y Fito Girón, entre otros. Algunos cantaron y otros contaron anécdotas divertidas. Mi hermano del alma, Mauricio Garcés, dijo al micrófono palabras que nunca olvidaré y todos ellos entonaron para mí *Las mañanitas*.

Una fiesta sin percances no tiene chiste y esa noche, dos de mis hijos llamaron la atención de los invitados. Alberto de veintitrés años, se encargaría de recoger el pastel para quinientas personas en nuestra pastelería favorita de Coyoacán, Aranzazú. En su recorrido y vestido de gala, al circular por una avenida tuvo que frenar abruptamente y se puso el pastel de sombrero. Así que los

De izquierda a derecha, arriba: Manolo Muñoz, Mauricio Garcés, Loco Valdés y Daniel Riolobos. Abajo: Olga Breeskin, Olga Guillot, Lucha Villa, Carlos Lico, Flavio, Sergio Corona, Enrique Cuenca, Ángel Fernández, José José, Dulce, Fito Girón

cocineros del hotel trabajaron a marchas forzadas para satisfacer a los invitados, y hasta hoy, sigo agradecido por su labor.

Por otro lado, a mis hijos menores se les pidió que se terminaran todo lo que les sirvieran, orden que el menor de los hombres, Miguel Ángel, siguió al pie del cañón. Con nueve años, a la mitad del festín, no paraba de volver el estómago y lo subieron a una de las habitaciones para que el ortopedista que me había operado de la cadera, lo revisara y diera su diagnóstico profesional. El doctor Gustavo Valladares dijo: "Este niño está pedo".

Hubo que dejar ir a cada uno de los contingentes con pocas ganas de abandonar el apapacho, por lo que las despedidas fueron eternas. Entre la llegada y partida de los extranjeros, la celebra-

ción duró casi diez días en los cuales sentí el cariño de mis amigos a manos llenas.

Este fue el inicio de una tradición que duró muchos años. Las celebraciones de mi cumpleaños siempre estaban llenas de amigos del espectáculo que me acompañaban amablemente, ya fuera en nuestra recién adquirida casa del sur de la ciudad en donde hoy en día sigo viviendo, o bien en el restaurante Arroyo de mi compadre y hermano por elección Chucho. En ambos lugares se armaba la bohemia y el micrófono era la joya más codiciada entre los invitados, todos queriendo cantar. En una de esas fiestas, recuerdo una sorpresa que jamás olvidaré: María Félix se presentaba en la puerta de mi casa para unirse al festejo. Dicho evento, al igual que otras contadas ocasiones donde ella había sido muy cariñosa, me hacía pensar que teníamos una amistad, pero ella era especial. Cuando en 1984 saliera el disco de duetos donde recopiláramos canciones inolvidables con amigos tan queridos como: Angélica María, José José, Pepe Jara, José Alfredo Jiménez, Lucha Villa, Pedro Vargas, Guadalupe Trigo y Miguel Aceves Mejía, se nos hizo fácil incluir la canción *Rival* con la Doña y no nos la acabamos. Ella se molestó muchísimo por haberla incluido en el disco sin su consentimiento.

**Sugerencia musical
para este capítulo**

Las Mañanitas,
interpretada con la Rondalla Tapatía

26
México 86

En mayo de 1983, la FIFA decidió cambiar la sede de la Copa del Mundo del 86, ya que Colombia no estaba en condiciones económicas ni políticas para cumplir con lo establecido desde 1974. México se convertiría así, en el primer país que celebrara dos Mundiales.

Bajo la lupa de entes financieros, ya que el país afrontaba una de las deudas más grandes de Latinoamérica, Televisa encontró las puertas de la Federación Internacional de Futbol Asociado (FIFA) para hacerse de los derechos y la organización del evento que se desarrollaría de mayo a junio y tendría a 24 selecciones participando en sedes a lo largo del territorio mexicano. El puente se tendió entre João Havelange y Guillermo Cañedo y sacaron del mapa al gobierno, quien solo cumplió con prestar sus estructuras en beneficio a la organización.

En 1970, Pelé se había consagrado como el mejor jugador del mundo al ganar la copa Jules Rimet con la escuadra brasileña y convirtió al país entero en una fiesta de color y alegría. Con ese recuerdo, los preparativos y la emoción tenían a México entero al borde del

éxtasis, pero todo se detuvo con una magnitud de 8.1 grados, ya que el 19 de septiembre de 1985, el Distrito Federal temblaba y caía a pedazos de una forma incontenible.

Uno de los gustos que hasta esta fecha más me apasiona, es ver un buen partido de futbol. En mis años mozos, intenté practicarlo sin suerte alguna. Recuerdo que, por vivir cerca del club Atlas, le tenía cariño y me sentía aficionado a los colores rojinegros del campeón. A mis doce años y teniendo como ejemplo a mis amigos de la pandilla tomé valor y me dirigí hacia El Paradero en donde se encontraba el club para probarme. Nunca he sido un as para el deporte, pero ese día me sentí tan desdichado con la severísima crítica del entrenador a mi manera de jugar, que de puro coraje cambié mi amor de fan al acérrimo rival y desde entonces soy absolutamente, ciento por ciento chiva.

Nunca imaginé que Mexicaltzingo y las calles aledañas que usábamos como canchas de futbol, vieran los inicios de uno de los grandes jugadores que tuvo el país en los zapatos rotos de mi amigo Tomás Balcázar. Él se convertiría en ídolo del chiverío y después en delantero de la selección mexicana. Por culpa de Jessica y de mi adorada comadre Lucha, mi compadre Tomás y yo terminamos siendo familia y hasta padrinos de boda de Silvia y Javier, padres del Chicharito Hernández.

Otra gran figura del futbol, con quien entablé amistad, fue Enrique Borja, casado con la cantante Sagrario Baena, quienes tenían la costumbre de visitarme en algunos de mis *shows*. En una ocasión, me pidió a mi hijo Antonio Carlos para que fuera de 'mascota' en el emotivo encuentro de despedida donde jugó

medio tiempo vestido de americanista y el complementario como universitario.

Otro de mis grandes amigos fue el cronista deportivo Ángel Fernández. Recuerdo durante el mundial de España, que nos encontramos y entre saludos eufóricos y payasadas paramos el tráfico en las calles de Madrid. Me encantaba su manera de conversar y con él compartí también el gusto por la carambola. Ese verano me confundí entre los seguidores como un espectador más y lo que cualquiera de mi edad podría soñar, se me dio como regalo. Abracé nuevamente al gran Edson Arantes do Nascimento, Pelé. Aunque ya lo había conocido fugazmente en Brasil, seguía siendo un ídolo para mí.

A Diego Armando Maradona lo conocí en los camerinos de Televisa antes de maravillarnos con su manera de jugar en el mundial del 86. La RCA, produjo un LP dedicado al evento futbolístico y junto a Angélica María, María del Sol, Juan Santana, el Mariachi Vargas y mi hijo Jorge grabamos el tema *Bienvenidos al mundial* de la autoría de Jorge Macías, con arreglos de Eduardo Magallanes, y se presentó en el programa de Raúl Velasco, Siempre en domingo, unas semanas previas a la inauguración. Maradona había sido invitado por sus amigos del dueto Pimpinela. Yo iba acompañado de mis hijos Antonio Carlos y Miguel Ángel, quienes, al enterarse de su presencia en los foros, me suplicaron que les presentara al futbolista. Mickey, como le decimos de cariño, desde muy pequeño persiguió el sueño de jugar fútbol y estaba más que emocionado. Como uno hace lo que sea por sus criaturas, sin conocerlo y admirándolo, le pedí con mucha vergüenza si podía recibirnos en su camerino para tomarse fotografías con nosotros. El argentino estaba acompañado sorpresivamente de un brasileño, de nombre José Dirceu

Guimarâes y ambos les obsequiaron sus firmas y las placas en blanco y negro de una manera única e inesperada. El Pelusa, nos había visto días antes en la entrega de los premios TV y Novelas en el que participamos con mi querido Luis Miguel, y al parecer le había gustado nuestra presentación al grado que nos recordó y elogió.

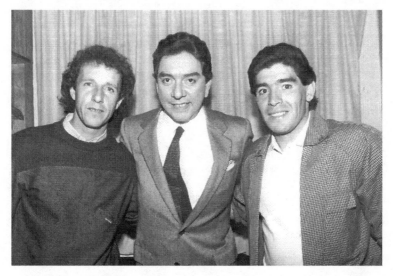

José Dirceu, MAM y Maradona

Ese mundial lo recuerdo con mucha emoción y no solo por los grandes momentos que disfrutamos en las canchas del Azteca, Ciudad Universitaria o el Estadio Jalisco. Una noche, recibí una llamada de la Federación Mexicana de Futbol y me dieron acceso al Centro de Capacitación en donde se concentró la selección, para animarlos con mi guitarra con un par de canciones en la cena previa a uno de sus encuentros. El director técnico, Bora Milutinovich, veía con sorpresa lo que ocurría y los seleccionados liderados por Hugo Sánchez, Manuel Negre-

173

te y Javier Aguirre, entre otros, ponían su atención momentáneamente en otra cosa que no fuera la táctica, para ganarle al otro día con un gol del defensa tapatío Fernando Quirarte al combinado de Irak.

**Sugerencia musical
para este capítulo**

Yo canto,
de R. Cocciante / Rubén Fuentes

27
Corazón maldito

Sony y Parkwood Pictures produjeron en el 2008 una película dirigida por Darnell Martin, llamada Cadillac Records. En ella nos narran cómo nace una de las más icónicas compañías de discos en Estados Unidos para cantantes de color que hacían Rythm & Blues. En la trama, además de explorar la historia del músico Muddy Waters y la vida sentimental de los protagonistas, cuentan la manera mercadológica que idearon para, a través de regalar automóviles de la marca Cadillac a los programadores de las estaciones radiofónicas, penetrar por medio de la repetición auditiva en el gusto del consumidor, y así ver un incremento en ventas de discos.

El *pay-to-play*, mejor conocido como payola, es un delito permitido por las autoridades en el cual se ofrece un soborno, ya sea en efectivo o en especie. Según algunos artículos de la revista *Billboard*, se realizan desde 1916, pero en los ochenta, las mismas compañías de discos evaporaron todos los esfuerzos por desaparecerla, al grado de ofrecer un porcentaje de las regalías obtenidas.

En México la promoción de un sencillo en la radio hasta se factura y va ligado a un contrato. Los montos a pagar van desde los $40,000 pesos ($2,300 dólares americanos) mensuales en pequeñas plazas del interior de la república, hasta más de $100,000 pesos en algunas estaciones de la capital. Los contratos contemplan un tiempo mínimo forzoso de tres meses.

La revolución musical, derivada de las nuevas tecnologías digitales, ha permitido que los nuevos artistas independientes tengan la posibilidad de ahorrarse estas prácticas de sumas estratosféricas. Sin embargo, ya empiezan a proliferar los genios que hacen nuevas estrategias para aprovecharse de la creación artística de quienes, por el hambre de éxito, venderían su alma al diablo.

A diferencia de años anteriores, donde acostumbrábamos a tener dos discos por año, la grabación del segundo disco del 85 no se logró, pues el reciente terremoto requería atender la emergencia y a las personas afectadas en otras formas. Quisimos postergar ese lanzamiento para presentarle al público una nueva imagen, más moderna, con canciones nunca antes escuchadas. Para ello, trabajamos minuciosamente en la selección y en la producción de un nuevo disco que, por los tiempos que se vivían en el país, resultó que tampoco fueron los indicados. La fiebre mundialista de los mexicanos opaca casi cualquier otro tema y, si bien nos sumamos a ella formando parte del elenco que participó musicalmente en México 86, el momento de dar a conocer el disco de *Corazón Maldito*, no resultó el adecuado.

Para mi gusto era un disco redondo, hermoso en composi-

ción, arreglos y melodías, destacando el sencillo del mismo de los españoles Pablo Herrero y José Luis Armenteros. Al álbum, que pudo haber llegado a más, no se le dio ni la promoción ni el trabajo mercadológico indicado por la disquera, ni de mi mánager Rubén Fuentes.

El pago a las radiodifusoras por el número de 'tocadas' o payola empezaba a convertirse en un requisito que siempre consideré innecesario. Desde mi punto de vista habría que seguir sonando en la radio por méritos y por el gusto del público en lugar de obtener los primeros puestos de popularidad a fuerza de repeticiones pagadas. Y yo, en mi afán de seguir trabajando, de no pedir favores y mi costumbre de decir que sí a todo, no supe ver que sería el principio de la decadencia en cuanto a venta de discos. Posiblemente, me senté en mis laureles pensando que con llenar mi calendario de presentaciones y que el público pidiera que yo sumara a mi repertorio en vivo estas nuevas canciones, era suficiente. Sin embargo, a partir de entonces, me convertí en parte de los artistas de catálogo de la compañía disquera y no en un cantante que rompía récords de ventas. El año de 1987 sería el último en donde aparecerían mis dos discos anuales: *Mi novia Guadalajara* y *Los Trovadores del Caribe,* con los mismos resultados.

Este mal sabor de boca se vio gratificado con otras mieles. Durante los siguientes años me encontré con la cosecha del arduo trabajo y comenzaron a llegar distinciones a nivel nacional e internacional. No daba crédito al cariño profesado por tantas personas que me hicieron sentir su calor a través de continuos homenajes y condecoraciones.

Aquellos lugares en donde se ensancharon las raíces de mi corazón me dieron sorpresas inigualables. Empezando con la medalla de oro José Clemente Orozco que me ofreció el gobier-

no de Jalisco a través del gobernador José Cosío Vidaurri en el Teatro Degollado de mi natal Guadalajara, recinto que por su historia y por la forma enaltecida en la que siempre lo admiré, era sagrado para mí. Durante ese homenaje, en el que le ofrecí mis canciones al público que me vio nacer, me dediqué a hacer lo que mejor sabía, que era cantar, pues era sumamente complicado mantener la compostura y seguir hablando mientras los aplausos no cesaban.

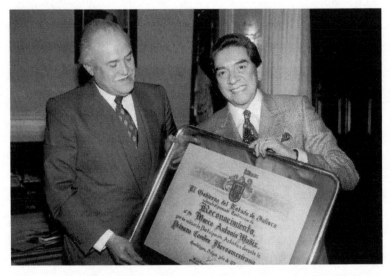

Ex gobernador de Jalisco José Cosío Vidaurri entregando a MAM el reconocimiento por su participación en la 1era cumbre Iberoamericana

Un momento imperecedero en mi vida artística y personal fue el regalo que me dieron en mi segundo hogar, mi Borinquén querido y particularmente la que fuera mi casa muchas temporadas, el Caribe Hilton. En 1986 colaboradores y amigos puertorriqueños, que se convirtieron en familia, se unieron para darme una noche mágica y celebrar veinticinco años ininterrum-

pidos presentándome en el mismo escenario. Ednita Nazario, Chucho Avellanet, Danny Rivera y Eddie Miró bajo la batuta de Bubo Gómez nos acompañaron en esa mágica velada que recuerdo siempre. Cuánto le debo a este querido empresario y filántropo que me llevaba a hacer dos conciertos diarios por toda la isla para la Cruz Roja. Eso me dio la oportunidad de llevar mi música a todos los rincones y me acercó a los corazones de los boricuas.

Otro de mis rinconcitos secretos durante muchos años fue Laredo, Texas, donde disfrutábamos del cariño de nuestros anfitriones favoritos, mis compadres Salazar, padrinos de bautizo y primera comunión de mis hijos Mariana y Miguel Ángel. En ese preciso lugar de la frontera me entregaron la investidura de *Señor Internacional* y la llave de la Ciudad. Mi esposa y mi hija Laura Elena, "Beba", como se le conoce en el argot y era mi relacionista pública por ese tiempo, me acompañaron a recibir dicha distinción que se entrega a personalidades de la comunidad latina en Estados Unidos. A este reconocimiento se unió *Mr. Amigo* en Brownsville, Texas, premio anual celebrado durante las fiestas del charro y concebido como un tributo otorgado a un ciudadano mexicano por su contribución a relaciones de buena vecindad entre México y Estados Unidos. Esta condecoración venía acompañada por una carta del expresidente Ronald Reagan que aún conservo en el estudio de mi casa entre mis más grandes tesoros, pues siempre admiré a dicho estadista.

Pero el premio mayor de esos años lo tengo en la memoria del corazón como uno de los logros más increíbles de mi vida. Habiendo estrechado el brazo fraterno del Sr. Gobernador de Jalisco en el homenaje del Degollado, me extendieron una invitación a la Primera Cumbre Iberoamericana que se celebraría

en Jalisco. El Sr. presidente Carlos Salinas de Gortari recibiría a veintiún jefes de Estado en Guadalajara y tanto Armando Manzanero como yo, éramos invitados de honor para la cena que se llevaría a cabo en el Hospicio Cabañas y la cual sería amenizada por Juan Gabriel, máximo exponente de nuestro país a nivel internacional en ese momento. A mi amigo Beto Aguilera —nombre real de Juan Gabriel— le debo agradecer, además de sus atenciones desbordadas y frecuentes invitaciones a su casa en Las Brisas de Acapulco, el que yo también pudiera presentarme ante los mandatarios como un representante musical de nuestro país y no exclusivamente como un invitado. Esto debido a que después de su participación y de que el Rey de España le preguntara entre risas al presidente Salinas si así eran los charros en México, el señor gobernador me llamó de forma emergente. Debía presentarme a la comida de despedida que se daría al día siguiente en el Parián de Tlaquepaque, a dos cuadras de la casa de mi madre. Se solicitó un permiso inmediato y especial para que mi pianista y yo pudiéramos interpretar no más de cuatro canciones. Apenas nos dio tiempo de que Enrique volara desde México y ensayáramos los temas en casa de mi queridísima consuegra Marina Prieto. La experiencia de saber leer al público y el haberme dado a la tarea de satisfacer por treinta años a todas las latitudes de América Latina, me dejaron listo el camino para meterme a todos en el bolsillo y romper el estricto protocolo del Estado Mayor. Un monarca, un dictador, presidentes y primeros ministros se humanizaron y tararearon, cantaron y compartieron con el alma encendida, el recuerdo de las tierras que los habían visto nacer. Después de la cuarta interpretación que tenía permitida, viendo que todos los mandatarios disfrutaban de canciones dedicadas a sus países y que los hacían caer en

una hermandad, un agente del Estado Mayor se me acercó para decirme: "Dice el presidente que cante lo que se le dé la gana, pero que no deje de hacerlo".

Sugerencia musical
para este capítulo

Corazón Maldito, de Herrero y Armenteros

28
Mi novia Guadalajara

El 22 de abril de 1992, en la ciudad de Guadalajara, las alcantarillas que colindaban a las colonias Analco, Atlas, San Carlos y Las Conchas volaban por los aires debido a un exceso de hidrocarburos acumulados en el drenaje de la ciudad. Las explosiones destruyeron casi 10 kilómetros de calles, afectaron a más de 1500 viviendas, comercios y escuelas, y cobraron la vida de cientos de personas.

Culpas, pretextos y chivos expiatorios, fueron el resultado de la estrategia del estado para dar tregua a una tragedia que ese miércoles a las 10 de la mañana azotó a los tapatíos. En consecuencia, el gobernador priista Guillermo Cosío Vidaurri tuvo que dejar el cargo y al quite entró el Licenciado Carlos Rivera Aceves, quien quedó como gobernante interino hasta el año 1995.

A esta tragedia, se sumaba en 1993 el asesinato a manos del crimen organizado del cardenal Juan Jesús Posadas Ocampo. Los tiempos en la capital del estado de Jalisco no eran sencillos de llevar.

En pocos años, mi ciudad natal Guadalajara me dio las muestras de cariño más hermosas que pudiera yo imaginar. Gracias a la grabación de la canción compuesta por mi paisano Gabriel Ruiz, *Mi novia Guadalajara*, todos los días nos escuchaban al abrir y cerrar las transmisiones del canal de televisión local de Jalisco.

Comenzando con la medalla José Clemente Orozco, siguió el reconocimiento en la Primera Cumbre Iberoamericana y prosiguieron el premio Sintonía, una presentación más en el Teatro Degollado que quedaría marcada para la posteridad y el reconocimiento por mis 50 años de carrera por parte de la presidencia municipal de la ciudad.

Estimados amigos:

Vivimos hoy un acontecimiento que unifica los corazones, no solo de quienes tenemos la dicha de estar cerca de este hombre, que durante 50 años ha sabido mover las fibras más íntimas del ser humano, sino también de aquellos y aquellas que soñaron y vivieron con el amor. Porque las canciones de Marco Antonio Muñiz son de siempre y para siempre, ya que nacen de la esencia misma del ser humano, del amor, que es un sentimiento que manifiesta la grandeza del alma, pero también nos demuestra el destino trascendente de nosotros, por eso decimos que las canciones de Marco Antonio Muñiz son para siempre.

Hoy recordamos canciones inolvidables como: Mi último fracaso, Que seas feliz, Delirio, y por supuesto Luz y sombra, que fue el primer éxito de Marco Antonio Muñiz, el cual le permitió presentarse al mundo con una contundencia que hoy permanece. Estas canciones que hoy escuchamos siguen siendo flechas que pegan en el corazón y que siguen derrumbando los muros de los corazones fríos.

Yo quisiera pedirles que en este momento que celebramos junto con Marco Antonio Muñiz sus 50 años de vida artística, uniéramos nuestra voz para expresarle el agradecimiento por los grandes momentos que nos ha hecho vivir y desear que sus triunfos perduren y siga siendo un mensajero de amor y de paz en este mundo convulsionado por el egoísmo y por la violencia.

Y que su testimonio sea un modelo para nuestros jóvenes y busquen la senda de la comprensión y la fraternidad entre los hombres.

Asimismo, quisiera que junto con este reconocimiento que hacemos a Marco Antonio, eleváramos un agradecimiento a los señores don Lorenzo Muñiz y doña María Vega por el hijo que el 3 de marzo de 1933 entregaron a Guadalajara, a México y a la humanidad.

Gracias.

Me reuní con Rubén Fuentes, José Guadalupe Flores, director de la Filarmónica de Jalisco y con Pepe Martínez a la cabeza del Mariachi Vargas de Tecalitlán para un armado jalisciense inquebrantable. Confirmamos en una noche de ensueño en Guadalajara, que todas las canciones que en algún momento había yo interpretado podían hacer suspirar a la concurrencia y llevarlos al éxtasis en compañía de una orquesta filarmónica. Unimos por popurrís a los grandes compositores a los que les debo tanto...

Acompañado de noventa y siete músicos y un coro de mil quinientas personas que llenaron el recinto, los arreglos especialmente creados para ese formato, hicieron vibrar a los presentes al grado de obsequiarme aplausos de pie que duraban muchos

MAM con el Teatro Degollado al fondo

MAM con doña María Vega en su casa de Tlaquepaque Jalisco

minutos en los cuales pasaba mi vida como una película de Hollywood.

Nada me dio más gusto que leer en el encabezado de un periódico de circulación nacional "M. A. Muñiz magnificó al Degollado de Guadalajara", seguido del encabezado "Bellas Artes lo merece". "El orgullo de Jalisco" sentenció el gobernador Rivera Aceves.

**Sugerencia musical
para este capítulo**

Mi novia Guadalajara, de Gabriel Ruiz

29
El camino a Bellas Artes

La incorporación comercial de México en un tratado entonces bilateral entre Estados Unidos y Canadá se acordó el 10 de junio de 1990, con el fin de respetar la propiedad intelectual y eliminar algunas restricciones de inversión y barreras en las aduanas que dificultaban el comercio de varios productos entre los países vecinos.

La derrama económica que dejaban los mexicanos al otro lado de la frontera siempre fue un manjar para los americanos. El turismo de las clases media y alta mexicanas, abarrotaba los vuelos internacionales a las ciudades que ofrecían cada vez mejores opciones de esparcimiento. San Diego, McAllen, Vail, Miami y Nueva York eran los destinos más concurridos por los mexicanos en puentes y vacaciones.

Las Vegas, sin imaginarse lo que impactarían celebraciones como el 5 de mayo y el 16 de septiembre, introdujo una estrategia comercial hecha a la medida de los hispanoparlantes, que ya no solo se interesaban en unirse en matrimonio con Elvis, y desde los 90 anunció en sus carteleras a los más importantes

artistas y peleas de box como gancho para abarrotar los hoteles de Las Vegas Boulevard en esas fechas.

El 17 de marzo de 1990, el promotor Don King cerró un contrato con el Hilton para albergar "La pelea de la década" por la unificación del peso welter, entre el estadounidense Meldrick Taylor y Julio César Chávez. La noche de San Patricio se llenó no solo de aficionados mexicanos, sino de golpes y de controversia por la decisión del árbitro Richard Steele de detener la pelea después de que Chávez mandara a la lona a Taylor, y dos segundos antes de que se escuchara la campana en el decimosegundo *round* para dar la victoria al mexicano.

¿Y qué hace Marco Antonio Muñiz cuando no está en Puerto Rico? Me preguntaban los entrevistadores pensando que mi vida se reducía a lo que hacía allá en la temporada navideña. Esta pregunta coincidía con la inquietud de muchas otras personas, pues se piensa que el cantante solo se presenta en televisión o en grandes escenarios y el resto del año no hace nada. Y es que entiendo la lógica, pues artista que no está a la vista del público, no existe.

Para los años noventa, además de los múltiples escenarios de Latinoamérica, yo ya había recorrido las plazas más grandes del Distrito Federal, pasando desde el zócalo capitalino, la Alameda, la Plaza México hasta cortas temporadas en centros nocturnos.

Antes de la remodelación del Auditorio Nacional, y después de que los hoteles recibieran espectáculos, artistas nacionales e internacionales, tuvimos en el Metrópoli o después nombrado Premier, un excelente escenario donde presentar nuestros *shows*. Era un gran foro con capacidad para unas mil personas

con lo último en tecnología de luz y sonido. Ofrecía espectáculos con cena, show y baile en un ambiente muy similar al de los hoteles en Las Vegas. Había que reservar el *boot* completo de seis u ocho personas para obtener la privacidad y atención individual por cada mesa. Siempre tuve la fortuna de que los meseros atendieran felices en mis presentaciones porque la audiencia que frecuentaba mis *shows* no se conformaba con una sola botella por mesa. Coñac y champaña por lo menos y propinas muy generosas fueron una constante.

Las presentaciones en el extranjero no cesaban pero a los países latinoamericanos se sumó una plaza que poco a poco se fue 'mexicanizando'. Las Vegas comenzaba a abrir las puertas a los cantantes latinos y el haber sido invitado para cantar el himno en una de las peleas de Julio César Chávez, me permitió quedarme por varios años en la ciudad del pecado. Si bien mi primera presentación en dicho lugar sucedió en el hotel Stardust como parte del elenco de una caravana de artistas que gestó Arnulfo "El Gordo" Delgado y supuso presentarnos en cuarenta plazas del país vecino, no fue hasta 1988 al lado de Rocío Jurado en el Ceasar's Palace que empezaría mi caminar constante en dicho lugar. El público aceptó gratamente esta incursión y el hotel Tropicana en Las Vegas, habiendo presentado por décadas el espectáculo Folies Bergère en su salón más grande, suspendía su permanente *show* para que yo pudiera estar ahí las noches más importantes para el público de México, que empezaba a acostumbrarse a pasar las fiestas patrias en la ciudad del juego por excelencia. Después de este hotel, se sumaron por varios años el MGM y el Mandalay Bay. Ser escuchado por nuestros compatriotas fuera de México era una experiencia difícil de describir, e igualmente resultaba un reto mayúsculo para reintegrar el afecto por nues-

tra música. En esos años resultaba difícil concebir que inclusive
la noche más importante de la música en español, los Grammy
Latino, se llevara a cabo en esa ciudad tiempo después. Y para
mí resultaba un sueño que yo fuera uno de los cantantes distin-
guidos con dicha presea en noviembre de 2009. Sucedió que,
en la décima entrega de La Academia de Artes y Ciencias de la
Grabación, a mi gran amiga peruana Tania Libertad, a Roberto
Cantoral, al rockero argentino Charly García y a mí, nos conde-
coraron con el *Lifetime Achievement Award*.

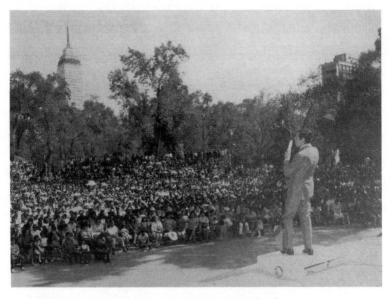

MAM cantando en la Alameda del Distrito Federal

De la mano de Raúl Velasco y compañeros tales como Daniela
Romo, Mijares, Luis Miguel y Marco Antonio Solís, aún forman-
do parte de Los Bukis, volví a pisar el escenario del Madison Square
Garden en Nueva York. La magia de ese lugar no la tenía ninguno,
pues ahí se amalgamaban todas las nacionalidades latinoamerica-

nas en una sola voz, coreando al unísono las canciones de sus tierras lejanas. Aún me quedaba la espinita de llegar al Carnegie Hall, lugar sagrado para mí, teniendo en cuenta que mis grandes ídolos habían tenido un espacio para demostrar su gran talento: Barbra Streisand, Tony Benett, Frank Sinatra, por mencionar algunos de mis favoritos. Años después mi compañero y gran amigo puertorriqueño Danny Rivera, junto con el virtuoso pianista dominicano Michel Camilo, me invitaría a cumplir ese sueño.

En mi país tampoco cesaban los contratos para complacer a todo tipo de público. Las audiencias que gustaban de mi espectáculo eran muy variadas y yo siempre estuve abierto a aceptarlas y complacerlas.

Las excentricidades de quienes me contrataban no me asustaban, yo me presentaba con toda mi orquesta de igual manera en una fiesta que duraba 3 días para celebrar a un adinerado terrateniente en el norte del país o bien en una comida con 4 políticos influyentes. A veces éramos más los que estábamos arriba del escenario que los que habían pagado el *show* solo para satisfacer su capricho de escucharme cantar en vivo cerca de dos horas. Si los abuelos de unos niños que en la celebración judía del Bar o Bat mitzvah, querían que yo me presentara con mi espectáculo a la hora de la comida, yo no me rajaba a pesar de que había que sortear todo tipo de retos como el que los niños se las ingeniaran para darme en los zapatos con una resortera. El respeto que merecía el cliente para mí siempre fue sagrado.

Rubén Fuentes seguía y seguiría siendo mi apoderado por muchos años más. Cerraba presentaciones a tajo y destajo, pues sabía que yo no me negaba a nada. Afortunadamente el ritmo de mis actividades no era tan febril como antes en que debía trabajar hasta seis veces por semana, ya podía darme el lujo de tener espa-

MAM cantando durante el concierto en Bellas Artes

cios entre una actuación y otra, disfrutaba enormemente el subirme a un escenario pues no era que cantara mejor, sino que 'podía decir mejor'. Cuando Dios dota a los cantantes con una garganta privilegiada, se dan el permiso de 'bailar' en una gama de tonalidades, pero muchas veces se olvidan de interpretar con tal de lucir la voz y terminan gritando. Las nuevas generaciones omitían la dicción completa de las palabras y cuando a esto se sumaba privilegiar el fin comercial de las canciones sobre la creación poética de las letras, el romanticismo se vio amenazado de muerte.

Después de tantos años yo disfrutaba expresarme con mayor sentimiento y mayor claridad. Y acercándome a los cincuenta años de trabajo ininterrumpidos desde aquella primera presentación en el Teatro Casino de Ciudad Juarez, creía que con esa condición en que se encontraba mi poder interpretativo podía alcanzar mi gran anhelo.

Desde la primera vez que me establecí por un tiempo en el Distrito Federal, pasaba por la Avenida Juárez en el camión, cuando era 'traidor', y contemplar el Palacio de Bellas Artes me hacía soñar. Si bien la tesis ya estaba probada, aún faltaba convencer al jurado y este fue especialmente reacio. La solicitud de llegar a las Bodas de Oro con mi público en el Palacio de Bellas Artes de la Ciudad de México, no se recibía con buenos ojos. Hubo que mover todas las piezas, pedir favores, suplicar a altos funcionarios pero lo previamente logrado en el Teatro Degollado y la presión que muchos amigos míos hicieron sobre el entonces secretario de cultura Rafael Tovar y de Teresa, me abrieron la oportunidad. El 8 de febrero de 1996 pisaría yo el recinto más emblemático de mi país y aunque quisiera recordar más detalles de esa noche mágica, la emoción fue tanta que solo las fotografías, las reseñas periodísticas y escuchar el disco, me confirman que realmente lo logré.

Muñiz en Bellas Artes TRIUNFÓ
Por Mario Riaño
El Sol de México

Lujo de voz.
Lujo de historia.
Lujo de canciones.
Lujo de músicos.
Lujo de palacio.
Lujo de México, Marco Antonio Muñiz.

Le quedó chico el Palacio de Bellas Artes a este joven Muñiz que apenas celebra sus primeros 50 años de cantar al mundo, de ser bohemio, de ser y hacer románticos; de darle prestigio a la canción popular. Afuera se quedaron cientos, miles de fans que arrastra desde hace medio siglo, y de jóvenes que ha venido conquistando.

Fue una noche memorable. Ahí estaba la voz retumbando en los mármoles del espléndido palacio. Marco entraba a otra página de su historia. Él, acorde a las circunstancias, al momento, de frac. El ambiente, sublime. Había respetuoso silencio para el sitio y su prestigio. Se oían puntuales las cuerdas, retumbaban a ritmo un tanto sacro, las panzas de los tambores; danzaban entre los terciopelos los delicados sonidos de las flautas. Era una especie de comunión espiritual: una fusión hombre-artista-arte, hombre-sentimiento-público.

Muñiz incapaz de romper el protocolo. Su público, emocionado sí lo rompió, y pronto.

¿Quién aguantaba los silencios, tragarse los gemidos de amor, quedarse con recuerdos y no cantarlos? Nadie. Al fin

el Palacio es el pueblo; y allí todos éramos pueblo, aunque uno arriba con frac, y otros abajo con pieles y Rolex, o los de arriba que gastaron sus ahorritos para ver al ídolo apenas metidos en jeans y chamarras.

Jóvenes y grandes agradecían con aplausos la cátedra que daba el maestro Muñiz, el arte de los cerca de setenta y tantos maestros con smokings y, las maestras de riguroso negro largo, que se ajustaron a los cánones del arte musical, pero dejaron escapar sus sentimientos. Al fin también son pueblo, el pueblo al que el buen Marco homenajeó, porque por eso pidió el máximo escenario de nuestra República, para cantarle.

Muñiz fue el Muñiz de siempre, finalmente. Simpaticón, al principio, como táctica, hasta humildón. Risueño, ya cuando se asentaron "los nervios del compromiso", alegrón, tanto que no pudo dejar escapar sus clásicos pasitos, sus aires melancólicos, sus ademanes de enamorado o de corazón fastidiado por los malos amores.

"¡Aquí estoy hasta arriba, Marco!", exclamó una dama. "¡Eres único, Marquito!" se oyó de otra fan de quinta fila. Y la gente chifló como chifla el pueblo cuando está alegre, como sacando por aire el espíritu de contento, de bohemio, de romántico. La gente, su gente, le aplaudió todo. Le celebró todo, todo. Y el hombre-artista se crecía al castigo del compromiso, y de los aplausos bien sonados.

Marco, así, había abierto una vez más, de las poquísimas veces que se abren para los artistas populares mexicanos, las puertas del Bellas Artes. Pero las abrió también para los genios que para los cultos deben estar en cantinas o en escenarios menores, aunque sean parte integral del espíritu y bohemia nacional. Y, así también, estaba el arte de Rubén Fuentes, de José Alfre-

do Jiménez, de Renato de Leduc, de Armando Manzanero, de Rafael Hernández, de Juan Gabriel, de Álvaro Carrillo, de Pepe Guízar...

Allí se impuso el peculiar protocolo del pueblo. Se sufrió y gozó con la serenidad del alma mexicana, latinoamericana. Se cantó. Se palmeó. "Discretamente" se bailó en los asientos aterciopelados; se coreó primero con discreción y luego con la pasión metida en voz alta, aquello de que "si esto es escandaloso, es más vergonzoso no saber amar".

Bellas Artes retumbaba de emoción, con Amor mío tu rostro querido no sabe guardar secretos de amor... Y se gimió con Esta tarde vi llover, con No sé tú, con Adoro la calle en que nos vimos, la noche en que nos conocimos... Se gozó con Se me olvidó otra vez, que sólo yo te quise...

Allí se valía ser cursilón. Total, era la noche de Marco; la noche de los "Muñicistas" de cuatro generaciones, que descansamos sólo 15 minutos para, "ora sí" que cursimente, para no morir de amor en pleno Bellas Artes.

Se salió del elegante frac; se metió en distinguido esmoquin; se calzó otra corbata de moño, y Marco se aplicó hasta el fondo y metió su arte entre las trompetas, los guitarrones y el corazón musical de los mexicanos. Se fundieron tres artes para hacer una inolvidable noche. Allí estaban la voz del enorme Muñiz, la batuta del respetable jalisciense maestro José Guadalupe Flores, y el sonido espectacular del Mariachi Vargas de Tecalitlán.

Y se logró lo inusual, se aplaudió a media canción; los respetuoso silencios eran ruidosos... Y no lo dejaron ir. Y la ovación final fue como de 3 o 4 minutos. O como que era tan grande y firme como los 50 años de historia musical de Marco Antonio.

Y no lo dejaron ir. Los aplausos lo jalaron una y otra vez, y otra vez, y otra.

Y Muñiz triunfó. Bellas Artes se llenó de pueblo, del arte singular del pueblo. Bellas Artes debe repetir el evento para servir al pueblo, al fin nosotros pueblo somos los dueños del palacio.

Sugerencia musical
para este capítulo

Popurrí Alvaro Carrillo, de Álvaro Carrillo
Popurrí Pepe Guízar, de Pepe Guízar

30
El espíritu de un pueblo

En Puerto Rico la Navidad se celebra desde la cena de 'Sangiven' y aunque en lugar de pavo se come mofongo, lechón, arroz con gandules y guineos, la importancia de la fecha les recordaba a todos los estudiantes boricuas que en los ochenta y noventa vivían fuera de la isla, que estaban cercanos al regreso a casa. Y así, iban llegando y reconstruyendo un núcleo familiar cada vez más golpeado por la influencia estadounidense, la economía e inseguridad que se impregnaban en las calles de San Juan y demás condados.

Para la segunda quincena de diciembre, la isla se comenzaba a llenar de alegría por el regreso de los universitarios y por el sonido de la música jíbara. Los cantantes más conocidos grababan canciones típicas de la época y en las estaciones de radio, entre anuncios que promocionaban las ventas navideñas, se seguían escuchando las conocidas *No hay cama pa´ tanta gente, Si no me dan de beber* y el *Burrito sabanero.*

El pueblo se aferraba a sus costumbres con sonidos de güiros, maracas y guitarras y por las noches, los jóvenes se paseaban de casa en casa con los instrumentos

siguiendo la tradición de las Parrandas, 'versión isleña de las posadas'. Bebían ron o coquito y si tenían suerte, comían tostones y asopao. Así les daba de madrugada 'asaltando' a amigos o vecinos que los tenían que complacer hasta acabar la fiesta.

En los años noventa, mis dos hogares, musicalmente hablando, me daban la bienvenida en sus programas de televisión más importantes.

En México, mi queridísima Verónica Castro, no dejó de invitarme a sus tres muy exitosas series de televisión en vivo donde presentaba a todos los artistas del momento. Las invitaciones a sus programas aptos para desvelados *Mala Noche... ¡No!*, *La movida*, y al último de este tipo *Y Vero América ¡Va!*, las disfruté sobremanera.

Por otro lado, todavía lo que tocaba Raúl Velasco en aquel entonces, seguía siendo un trampolín de estrellas. Él siempre fue conmigo un excelente anfitrión en su espacio y en esos años me recibió calurosamente tanto en el Festival Acapulco, que era muy visto en México y Latinoamérica, así como en su programa dominical. Inclusive me hizo sentir muy honrado ofreciéndome un homenaje en *Siempre en domingo* por mis cincuenta años de carrera musical que duró todo un programa y tuvo invitados muy queridos por mí como lo son Eugenia León, Carlos Cuevas, Wilfrido Vargas, mis hijos Antonio, Jorge y mi sobrino Rodolfo.

Y qué decir de mi segundo hogar Puerto Rico, su gente no dejaba de sorprenderme con sus invitaciones. La historia de la isla se ha escrito desde múltiples perspectivas, pero desde el lado artístico, hay que reconocer que los especiales del Banco Popular han documentado quienes han sido las grandes voces, autores

e instrumentistas de su música por más de treinta años. El amor y el cariño llegó a tal grado que me hicieron parte de esta cuadrilla musical invitándome en dos años consecutivos a participar de esos bellísimos e inigualables programas especiales para celebrar las Navidades. El banco creaba con un grupo de maestros creativos como lo son Cucco Peña y Marcos Zurinaga estos especiales como un regalo al pueblo puertorriqueño. Desde 1992, año con año han expuesto al mundo la cultura, las tradiciones y la esencia de lo que es la Navidad boricua que es única por su calor, ritmo y sabor. En los especiales *Un pueblo que canta* y su secuela *El espíritu de un pueblo* gocé ser parte de un grupo conformado por grandes artistas como lo son Gilberto Santa Rosa, Chucho Avellanet, Danny Rivera, José Feliciano, Edita Nazario, Ricky Martin, Los Hispanos, Víctor Manuel, Glenn Monroig y Lisette.

Y en efecto, el espíritu de este pueblo se siente en los corazones de todo el mundo y en especial en el mío. Tengo a esa isla del Caribe muy metida en la memoria del corazón. Saber que llegaba la etapa final de cada una de mis temporadas, me provocaba una gran tristeza, pues terminaba la convivencia con todos aquellos que me hacían sentir en casa: Loli Aquino, presidenta de mi primer club de fans, productores, mánagers, compañeros y amigos del medio y la prensa, y en mi segunda casa, el hotel Caribe Hilton meseros, cocineros, recamareras, telefonistas... Hoy en día remontarme a esos tiempos me provoca una nostalgia infinita y una multitud de recuerdos hermosos invaden mi mente.

En la marquesina del hotel se leía: "Llegó Marco, llegó la Navidad". ¿Cómo podía yo pagar tanto amor? Se puede decir que mi familia y yo vivíamos ahí desde la celebración de Acción de Gracias hasta casi llegada la Nochebuena. Cantaba por las noches en el Club Caribe del hotel y en el día asistía a programas

de televisión y a todo rincón de la isla donde me invitaran cono-
ciendo a los boricuas a fondo y así convirtiéndolos con los años,
en mis hermanos. Cómo olvidar la sensación que me producía
el presentarme en el programa de Wapa TV, Noche de Gala
junto a Eddie Miró y la hermosa Marisol Malaret bajo la batuta
del queridísimo productor Paquito Cordero; me sentía en un
espacio muy mío donde podía entregarme al público sin tapu-
jos. Me daban todo el espacio para anunciar que ya estaba yo en
la isla para mis presentaciones, pero sobre todo para hacerme
sentir muy querido por todos.

El recorrer todos los días los recovecos del hotel era mi costum-
bre, me paseaba por todos lados y me encantaba hacer entradas
inesperadas en la cocina, en la oficina de las telefonistas y en el
casino donde gritaba "Adelaaanteeeee" desde la puerta. No había
persona que laborara en el hotel que no me conociera, platica-
ra y abrazara como si fuera yo uno más. Para ellos y sus familias,
todos los años se llevaba a cabo una función especial. Ofrecía-
mos nuestro *show* vistiendo los uniformes que ellos usaban en el
día a día; esa noche la compenetración era indescriptible. Si yo
viajaba con mi esposa Jessica, con mis hijos, con algún artista o
amigo invitado, todos portábamos los uniformes.

Mis hijos no podían tener los mismos horarios que tenía yo,
por lo que, durante las mañanas, mientras yo descansaba, perso-
nal del hotel en sus días libres o bien amigos nuestros nos los
pedían prestados para ir a conocer la isla. Recuerdo mucho a uno
de los meseros del Club Caribe que se los llevó a dar un paseo,
me contó que gracias a lo que ganaba durante los días que dura-
ba mi temporada había logrado juntar el dinero suficiente para
comprar un primer departamento con las propinas obtenidas.
Después de ese primer departamento donde vivía, pensó que

MAM con el misal puertorriqueño

podía ser una excelente idea pedir un crédito al banco y comprar otros tres para rentar. Ellos se sentían tan felices como yo de lo que se lograba año con año.

Puerto Rico siempre fue un óptimo espacio para los artistas y para quienes quisieran ver excelentes espectáculos y ese hotel era la cuna para disfrutar los mejores shows. Si bien a lo largo del año se anunciaban algunos artistas locales de renombre, también aparecían extranjeros como Tom Jones, Raphael, Julio Iglesias, Rocío Durcal, Alberto Cortez, etc., sin embargo, el cierre del año corría por nuestra cuenta y reunía espectadores de todas las nacionalidades. Era normal que entre el público, inclusive, se encontraran amigos del medio artístico que acudían desde México para presenciar ese show tan distinto que hacíamos cada año, pues ahí me daba permiso inclusive de hacer reír a la gente. A lo largo de todo el año, iba atesorando chistes de aquí y de allá, y los apuntaba en una libreta a la cual llamé "El Misal". A la mitad del concierto, la orquesta de mi queridísimo Quique Talavera improvisaba un tumbao caribeño y la gente ya sabía que venían unos minutos de buenas carcajadas. Entre más colorados fueran los chistes, más disfrutaba la gente.

En esa pausa también anunciaba a las personalidades que se reunían para acompañarme algunas noches. Recuerdo que durante cuatro o cinco años le gasté al público la broma de que Mario Moreno Cantinflas estaba ahí: "Queridos amigos, quiero saludar esta noche a un gran amigo que se tomó el tiempo de venir a saludarnos a ustedes y a mí. Con ustedes: Mario Moreno". La gente se volvía loca y no era verdad. Yo me reía finalmente y terminaban recordándome a mi madre. Pero en efecto una noche llegó y nadie me creyó, ya no se movieron y él se quedó tranquilo sin que nadie lo viera.

El cuento de hadas terminó con un repentino cambio de administración que pensó que mi contratación en el hotel ya no era necesaria. El hotel Condado, donde canté por primera vez ya como solista, me recibió nuevamente por dos años más y después me presenté tanto en Bellas Artes de San Juan como en algunos hermosos recintos de Caguas y Ponce.

Mi cuerpo podrá estar en México, tomando café en las tazas de la vajilla del Hilton que me insistieron trajera a casa, pero sin duda mi alma se quedó allá. Las imágenes navideñas que guardo en mi mente cuando cierro los ojos, se remontan a esos días que perduraron consecutivamente por treinta y ocho años.

Creo firmemente que la fortuna me ha obsequiado sentir que tengo un segundo hogar llamado Puerto Rico. No puedo dejar de agradecerle a la vida el cariño que desde mi despedida me han hecho sentir personas que se han convertido en parte de mi familia como Angie, Danny, Chucho y especialmente a Santacruz, como le he dicho desde que nos conocimos en los pasillos de Wapa a mi querido Gilberto Santa Rosa. Todos ellos y muchos otros que han dejado huella en mi corazón, vivirán ahí hasta el día de mi muerte.

Por Gilberto Santa Rosa
TV Guía
Puerto Rico, 2017

Era una época maravillosa y musical en Puerto Rico donde la vida nocturna era mágica.

Siendo un menor de edad y no perteneciendo a una familia de músicos profesionales, yo solo participaba del ambiente musical a través de la radio, la televisión, las revistas y los periódicos.

En mi mundo infantil creaba lugares, situaciones y conciertos.

En mi afán de ser cantante llego a la Escuela Libre de Música y empiezo a codearme con músicos aspirantes de mi edad y con las mismas ilusiones que yo.

Conocí entonces a mi querido hermano y gran músico Mario Ortiz, hijo, quien a la vez me presentó a su insigne padre, el maestro Mario Ortiz.

Desde entonces, Mario (padre) se dedicó cariñosamente a persuadir a su hijo Marito y a mí a que siguiéramos la carrera musical como pasatiempo y que nos preparáramos en otra disciplina para que tuviéramos un "trabajo seguro".

Después de varios discursos con el mismo propósito y la fracasada cruzada de Mario para tratar de alejarme de mi plan de ser cantante, un buen día me dijo el maestro Ortiz: "ya veo que no me estás haciendo mucho caso, así que si quieres ser cantante de oficio, también tienes que estudiar".

Con el permiso de mis padres me llevó una noche al legendario Club Caribe del Hotel Caribe Hilton.

¿Su intención? Que yo aprendiera a ser un "entertainer", en vez de ser un cantante que simplemente se para frente a una orquesta canta y nada más.

Esa noche se presentaba nada más y nada menos que el maestro del entrenamiento, Marco Antonio Muñiz.

Esa noche entendí perfectamente lo que Mario quería decir.

La maestría de Marco, el manejo del público y su dominio de la interpretación me cautivaron. Me convertí, casi inmediatamente, en un estudioso del arte de entretener y mantener a un público cautivo con la música y la comunicación.

Marco era un mago sobre el escenario. Su presencia era imponente, empezando por su elegancia en el vestir.

La calidad de los arreglos, el repertorio exquisito y la tan esperada sección del famoso "misal", una libreta negra con una cantidad impresionante de "chistes coloraos" que hacían las delicias del público adulto que abarrotaba el Club Caribe noche tras noche.

Durante las tres semanas que duraba su temporada yo visitaba varias veces el Hilton para tomar mi lección de entretenimiento, hasta que la vida me regaló la oportunidad de conocer al maestro Muñiz y convertirme en su amigo y entonces recibir las lecciones directas de uno de los intérpretes más completos e importantes de Latinoamérica.

En mi archivo personal atesoro fotos, discos dedicados y, sobre todo, grandes memorias de un gran artista que a pesar de no ser un cantante del género que me dio a conocer, ha sido una de mis más grandes y más importantes influencias en el desarrollo de mi carrera.

Cuánto lo escuché, cuánto aprendí y cuánto le agradezco su camaradería hacia mi persona.

Gracias, Marco, nuestro "Jíbaro mexicano".

¡Camínalo!

Sugerencia musical
para este capítulo

Irresistible, de Pedro Flores
Medley Romántico, de Rafael Hernández
Qué pena me da, de Los Hispanos

31
Éxitos compartidos

La palabra anglosajona *featuring* significa 'presentando' y se comenzó a utilizar en la información de las contraportadas de los vinilos de los años ochenta. Estas participaciones especiales eran como un agregado o regalo, también llamados en la música *Bonus track*. Pueden ser invitaciones que aparecen en los créditos como artistas secundarios, o hasta en la composición e interpretación de los sencillos. Desde los setenta, algunos artistas incorporaban trabajos con invitados especiales y la mayoría de las ocasiones, estos temas llegaban a ser hits, se quedaban en la memoria de los fanáticos y entre los coleccionistas eran materiales muy codiciados. Una de las anécdotas más controversiales de la historia musical, fue la grabación de dos temas que hicieron Michael Jackson y Paul McCartney: *That girl is mine* y *Say, say say*. El primero apareció en el disco *Thriller* de Jackson en 1982 y el segundo en el disco de compilaciones *All the best* del exbeatle. En los días que se reunieron los artistas, las charlas amigables entre ambos dieron paso a la decisión del rey del pop para hacerse de los derechos de todo el

catálogo de los Beatles sin consultar ni avisar a Sir Paul
McCartney.

Siempre disfruté de estar acompañado en el escenario, el éxito
compartido es una bebida muy dulce. Invitar a personalidades
del ambiente artístico a quienes tuve el privilegio de verlos desde
sus inicios a formar parte de mis presentaciones, se convirtió en
una costumbre. Creo firmemente que la música es para disfrutar-
se de la mano de otros y el poder abrir dentro de nuestro andar un
espacio para los amigos siempre suma y nos hace más fuertes. La
vida me lo demostró desde mis inicios cuando me uní a Pepe "El
Muelón" Gutiérrez y a Cristóbal Hernández en los Tres Brillan-
tes, y también, al Trío Rubí para ganar aquel premio de la W con
el Sexteto Fantasía; a Juan Neri y Héctor González en los Tres
Ases; en La Caravana Corona y luego en el Blanquita. La pauta
se marcó desde ese momento y para siempre. Así que, cuando
se presentaban las oportunidades de hacer duetos o colaboracio-
nes grupales con mis compañeros cantantes nunca dije que no.

Para finales de los noventa comenzaban a verse cada vez más
discos tributo a un artista y así fue como participé en el disco
homenaje a mi querido amigo y compañero José Alfredo Jiménez
con motivo de su 25º aniversario luctuoso. En ese disco formamos
parte cantantes como Lucero e imitaríamos aquella primera idea
de Rubén Fuentes de unir las voces de una grabación antigua con
la voz actual de otro cantante. Ya acercándonos al nuevo siglo, las
condiciones tecnológicas permitían hacer esto de una forma extre-
madamente sencilla. Sin duda la vida pasa tan rápido que hoy,
conforme dicto mis memorias en este libro, se están cumpliendo
ya otro cuarto siglo de que José Alfredo se fuera. Cómo olvidar
aquellas primeras imágenes que tengo de él donde compartía-

mos escenario y asiento de camión en la Caravana Corona del Sr. Vallejo. Fuimos tan allegados como su corta vida lo permitió. Las escasas fotografías donde aparecemos juntos no hacen justicia a nuestra amistad, pero lo recuerdo vívidamente en aquella tertulia en casa de mis padres, apretando bajo el brazo su respectivo vaso y haciendo reír a mi papá con sus historias. Todo cuanto decía parecía una melodía, pues hablaba con un tono tranquilo y sereno. También llega a mi mente aquel momento en donde me ayudó a decirle una noche tras bambalinas a mi esposa Jessica todas mis cualidades para convencerla de que era una buena idea salir conmigo. A principios de los sesenta grabamos dos películas juntos y siempre me sorprendió su facilidad para componer frases que hasta dolían de lo bonitas que eran. En la película *Me cansé de rogarle,* en donde también estuvo nuestra entrañable amiga Lucha Villa, conforme al guion le prometí que siempre cantaría sus canciones y esto para mí fue ley. No hubo escenario en el que me haya faltado por lo menos un popurrí de José Alfredo. En la película *La sonrisa de los pobres*, donde compartimos créditos con Julio Alemán, Tito Junco, Patricia Conde, Yolanda Ciani y Chucho Salinas, fue capaz hasta de componer una canción referente al trabajo de los mecánicos de automóviles. Su genialidad nunca tuvo límites y nuestra amistad tampoco.

Dentro de mis colaboraciones favoritas también recuerdo aquellas que tuve oportunidad de hacer en los programas musicales en vivo donde me presenté desde que empezaba mi carrera como solista. El haber estado como conductor muchos años en programas de variedades me permitía recibir a todo artista que llegaba del extranjero. Quedarían inmortalizadas 'en las redes', como dicen mis hijos, varias colaboraciones en video con Armando Manzanero siendo muy jóvenes, y aquella otra con Celia Cruz

La Bohemia: José José, Raúl Di Blasio y Armando Manzanero

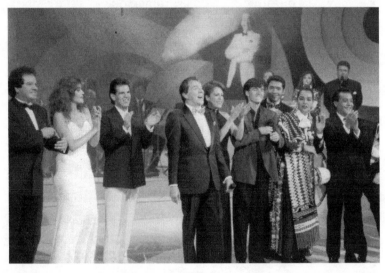

Homenaje en Siempre en Domingo. De izq. a Der.: Jorge Muñiz, Guadalupe Pineda, Rodolfo Muñiz, MAM, Eugenia León, Gibrán, Toño Muñiz, Aída y Carlos Cuevas

de la canción Échame a mí la culpa, o bien, esa de *Wendolin* con Julio Iglesias. Imposible olvidar todas aquellas que se pueden escuchar en el disco de 1984 con la recopilación de temas grabados con mis amigos: Miguel Aceves Mejía, mi compadre Pepe Jara, Lola Beltrán, Guadalupe Trigo, María del Sol, don Pedro Vargas, mi querido José José y mis adoradas amigas Lucha Villa y Angélica María.

A los jóvenes A&R (Artistas y repertorio) de BMG se les ocurrían ideas novedosas, medio jaladas de los pelos. Sin embargo, debo reconocer que una brillante y plácida fórmula, fue la grabación del tema *Un amor entre dos* con el grupo Guardianes del Amor, fusionando nuestros géneros aun siendo tan diferentes. Otro gusto que me pude dar, fueron los trabajos con la cantante argentina Valeria Lynch con quien hicimos la canción *Para no estar triste en Navidad,* y con mi hermano querido, Pablo Milanés, aparezco en su disco de duetos *Pablo Querido* interpretando su maravilloso tema *El amor de mi vida.*

Habituado a cantar desde décadas atrás con mi querido manzanita, Armando Manzanero, en algún momento se nos ocurrió 'Armar el Marco para la Libertad'. Presentamos para las fiestas patrias de 1998 un primer encuentro conjunto entre Armando, la hermosa voz de Tania Libertad y su servidor. Hicimos varias presentaciones y finalmente Tania y yo seguimos con la gira *Un Marco para la Libertad del Amor* por varios países.

Tomando en cuenta este antecedente que habíamos dejado Manzanero, Tania y yo, a un amigo muy cercano a José José, al empresario neoleonés Raúl Ayala, y al pianista argentino Raúl Di Blasio, se les ocurrió la idea de concentrarnos en un mismo espectáculo. Surgió *Bohemia*, un *show* donde participé con las hermosas composiciones y únicas interpretaciones de Arman-

do y Raúl, y con la voz de José José. Después de poner a prueba algunas fechas con llenos totales dentro de la República Mexicana, se grabó en Monterrey un disco doble al cual le dimos difusión mediante una gira que duró alrededor de dos años y la que también nos llevó por Estados Unidos y Centroamérica. Si bien ya para el 2000 todos teníamos la suficiente edad para tener nuestras propias mañas, encontramos en el respeto la sabiduría para que la convivencia fuese muy llevadera y profunda. Logré disfrutar a mis compañeros dentro y fuera del escenario sin egos ni distinciones. Compartimos y construimos durante ese tiempo juntos recuerdos que en mi mente durarán por siempre.

**Sugerencia musical
para este capítulo**

El amor de mi vida, de Pablo Milanés
No ha pasdo nada, de Armando Manzanero

32
República Dominicana

La alegría del pueblo dominicano se talló socialmente a
machetazo y espada, con sonidos de libertad ahogados
entre ráfagas de bala y los susurros de las hermanas
Mirabal. En la visión cultural, la fusión de tres mundos
quedó moldeada por el acordeón, la tambora y la güira,
originando el género emblemático de la parte oriental
de la isla caribeña Hispaniola, denominado Merengue.

Como en todos los países, la música ha sido víncu-
lo para ejemplificar el ir y venir del pueblo dominicano
y desde 1844, canciones como *Juyó Tomá de Talanque-
ra* que narra las batallas de independencia o *Visa para
un sueño* en dónde se escuchan las necesidades moder-
nas por falta de oportunidades, el Merengue ha acom-
pañado y glorificado a los isleños. Grandes creadores e
intérpretes han puesto a bailar al mundo entero, siendo
Wilfredo Vargas el que abrió el camino a la internacio-
nalización con su particular sonido de *El negro africano*.

Llegué por primera vez a República Dominicana en 1958, aún
formando parte de Los Tres Ases, pero a partir de 1960 regresé
como un '*figuere* gallo', conociendo cada pueblo, recorriendo 'de

cabo a rabo ete paí', desde San Pedro de Macorís a Puerto Plata. Recibí de su hermosa gente cariño desbordado y logré entablar relaciones de hermandad con un sinfín de personas quienes aún hoy en día llaman a casa para saber cómo estoy.

Desde 1964 me presenté en los *Martes de Montecarlo*, el programa más prestigioso en la televisión nacional que incluía a los artistas más populares del momento. En los distintos auditorios como Bellas Artes, el Palacio de los Deportes o el Teatro Nacional y hoteles como el Jaragua o el Embajador que me recibían asiduamente, me acompañaron en cierto momento tanto mis hijos Jorge y Antonio como Armando Manzanero, José José, el Mariachi Vargas y mis hermanos boricuas Danny Rivera y Chucho Avellanet.

Así como en Puerto Rico tuve la oportunidad de conocer a personas que continuamente ayudaban a que mi caminar artístico fuera más fácil, mi familia y yo tenemos en un lugar muy especial de nuestros corazones a la señora Matilde viuda de Selman, mejor conocida por todos como "Muñeca". Ella representaba a través de su casa disquera Bartolo Primero a la RCA en Dominicana. La relación que comenzó en términos de negocios se convirtió con el tiempo en una relación de amistad muy estrecha. Al llegar en cualquiera de mis viajes a Santo Domingo me recibía con la comida libanesa más exquisita que tengo recuerdo y al venir ella a México, mi familia y yo la recibíamos como una más. Ella fue pieza clave de que mis grabaciones se escucharan todo el tiempo entre una y otra de mis visitas al país.

Hubo otras personas responsables de que mi paso por Dominicana se convirtiera en una huella imborrable, tanto para su gente como para mi familia y para mí. Mi querido "Turco" César Suárez me contrató para llevarme a Quisqueya muchas veces, y a

él le debo en gran medida el cariño que se generó entre los dominicanos y un servidor.

En mis primeras visitas conocí al compositor Manuel Troncoso, creador de uno de los más importantes repertorios del cancionero romántico de la música dominicana. Además de grabarle las primeras canciones, me sumé a su familia y a su grupo de amigos. Las bohemias con los Troncoso, los Tomén y los Rodríguez se volvieron una ley dominicana que también se trasladó año con año a Puerto Rico. Su fanatismo y amistad no tuvieron límites; veían mi *show* en la época navideña en el Hilton y al salir del espectáculo, ya estaban reservando el vuelo, la habitación y la mesa de pista número 33 para acompañarme el siguiente año.

Así de inmenso es el amor que me han profesado los dominicanos, desde aquella persona a quien solo tuve oportunidad de conocer por una única vez, hasta los que son tan cercanos que aún llaman semana a semana. Con el tiempo, integrantes del gobierno dominicano me hicieron enormes distinciones al condecorarme en Grado de Caballero por mi trayectoria en el mundo de la música, tanto con la Orden Heráldica de Cristóbal Colón en 1996 a través de la embajada dominicana en México como con la Orden al Mérito de Duarte, Sánchez y Mella en 2009 de manos del presidente de la República en Santo Domingo. Si bien, no cuento con estrella en las calles de Hollywood, desde 1998 sí cuento con una en el Bulevar de las Estrellas de ese bello país al lado de otros afamados y queridos compañeros como Juan Luis Guerra y Johnny Ventura. Estas y otras muestras de cariño que los dominicanos me expresaron a lo largo de los años son incomparables y están anidadas en mi memoria para siempre.

Gracias a una recopilación escrita de mis presentaciones en la bella isla del Caribe realizada por mis entrañables amigos Yvette

González, Demetrio Marranzini y Enrique Vidal, ahora sé que me presenté a lo largo de mi carrera en ese lugar hermoso alrededor de doscientas treinta y cinco veces y que grabé diecisiete canciones de autores dominicanos entre ellas la que se convirtiera en mi amuleto de buena suerte. Gracias a mi amigo y hermano Rafael Solano pude dejar un pedacito de su hermoso país en cada rincón del mundo donde me presenté. Siempre cerré mis *shows* con broche de oro acompañado de esa bella canción que es un himno de hermandad y esperanza: *Por Amor*.

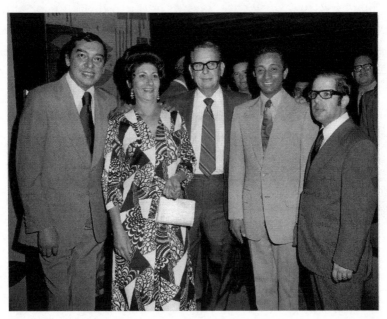

MAM con "Muñeca", su socio, el compositor Rafael Solano y Chembo, mi mánager y gran amigo en Puerto Rico

Esta canción no solo me permitió que la gente me reconociera a lo largo del continente, sino que también ha marcado mi vida por completo, pues *por amor soy y seré toda la vida* de toda

persona que me ha rodeado y ha moldeado mis días: mis sagrados padres don Lorenzo y doña María seguidos de mis hermanos, mi primera esposa Olga, Jessica mi compañera de viaje hasta el día de hoy, mis nueve hijos, mis diez nietos, mis dos bisnietos, todos mis sobrinos, amigos, compadres, compañeros de trabajo, maestros, colaboradores, fans, el hermoso público que me acompañó siempre, los que siguen estando a mi lado, y todos aquellos que ya no están en este plano y que echo de menos todos los días.

Si bien todas las mañanas sigo extendiendo a la Virgen y al creador mis plegarias para toda aquella persona que tenga que ver conmigo, mi cantar en esa canción siempre fue entonado pensando en cómo todos y cada uno de ellos dejaron huellas en mi existir. Sin duda, me gustaría ser recordado con esa hermosa composición que, desde que escuché en la voz de Nini Caffaro por primera vez en 1968 en el Primer Festival de la Canción Dominicana, supe que sería un éxito rotundo.

**Sugerencia musical
para este capítulo**

———

Por Amor, de Rafael Solano

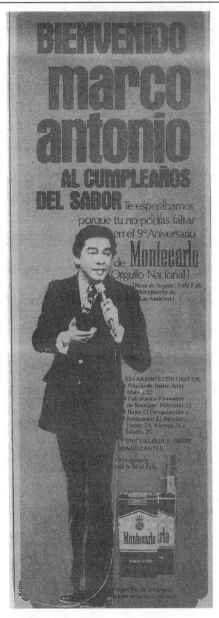

Anuncio de la Tabacalera Montecarlo publicado en el periódico Listín
Diario de Santo Domingo el 20 de mayo de 1973

33
La despedida

Alcancé los 80 con sesenta y pico de años arriba del escenario. Si bien la garganta me seguía respondiendo, a mi cuerpo ya cansado le era difícil levantarse temprano para tomar un avión a las 7 de la mañana y seguir con el ritmo que supone promover un disco nuevo o hacer una gira. Me cobraron factura la falta de ejercicio y las operaciones de cadera. Sabía que la historia tenía que llegar un día a su fin, sobre todo por mi miedo a tener que dirigir el micrófono al público para que cantara por mí, mintiéndoles porque yo no pudiera hacerlo.

Con setenta y tres álbumes en mi recorrido artístico y el paladear las canciones de más de doscientos treinta compositores, era momento de empezar a retirarme de los escenarios. Había que hacerlo dignamente y sobre todo dejando una imagen impecable.

Mi costumbre para entrar a cualquier entorno siempre fue la misma: colarme como la humedad, poco a poco, sin hacer ningún aspaviento y así era como tenía que ser la despedida. Nunca generé chismes que marcaran mi andar, nunca tuve una situación que demeritara mi trabajo ni gesté problemas que me hicieran aparecer en las primeras planas de la prensa rosa. A pesar de haber comprendido que eso puede lograr que el público se fije más en el artista y le permite estar en boca de todos generando cierto morbo y,

por ende, mayores seguidores y ventas, entendí que no solo me debo al público. Mi familia merecía un lugar sagrado. Uno no debe ser ejemplo solamente en el trabajo, sino también en la intimidad.

Nunca fui un santo, probé y disfruté las mieles de las bondades que la fama ofrece a quienes alcanzamos el éxito y fuimos abrazados por la ovación del público y el cariño de los seguidores.

Los finales de la mano de la gente que más amamos y más nos ama, son más felices y plenos, así que decidí irme acompañado de mis hijos Jorge y Antonio Carlos, así como de mi nieto Axel, quienes seguirán el legado musical de esta familia, y de mi hijo Francisco quien nos apoyaba con su experiencia en producción. Aprovechamos el interés de Ocesa, la mayor empresa de entretenimiento en México, para que ellos se encargaran de gestar la gira *El adiós del Lujo*. Viajar, ensayar, reunir las canciones que marcaron mi carrera y presentarlas al lado de mis hijos, de mis coros, los hermanos Jaime y Estela Lomelí y de los músicos que siempre me cobijaron, sin duda hizo que la gira del adiós fuera más sentida, pero a la vez más llevadera. Avanzamos sin prisa, pero con paso firme, por los escenarios más emblemáticos de la República Mexicana que siempre me dieron la bienvenida y de los cuales yo debía despedirme como era debido.

Hasta mis últimas presentaciones siguió la costumbre de ponerme nervioso hasta la médula por cada aparición frente al público. El poner en orden la ropa que vestiría en el escenario no era lo único que debía ser perfecto, sino también lo eran el encontrar a los músicos más afines a mí, trabajar de la mano con los empresarios más formales, viajar con tiempo y antelación para no arriesgar el evento, cuidar el instrumento de trabajo más preciado que en mi caso fue la garganta y otros tantos detalles. Un *show* no supone solamente salir a cantar, existen detrás, una gran cantidad de factores que siempre

pueden estropear el momento más sublime de la presentación. El cantante no aparece si no hay a su lado un grupo bien amalgamado de personas de toda su confianza. Los nervios que sentí hasta el último día que me presenté, pueden jugarnos una trastada, pero esas personas de confianza nos tranquilizan y muchas otras veces nos salvan. En mi caso, José Luis Garza, ha sido mi fiel compañero y mano derecha. Siempre supo el cuándo, cómo, cuánto, dónde y por qué de Marco Antonio Muñiz. Empezó a trabajar conmigo después de haberlo hecho con Olga Guillot y al día de hoy, a pesar de que el Parkinson que sufre no le permite moverse con facilidad, sigue al pie de cañón, viniendo a trabajar todos los días acompañado de Carlos Fuentes, mi *road manager* y mano izquierda. Este tipo de relaciones de trabajo se transforman, con el tiempo y la confianza, en relaciones de hermandad. Nuestro caminar es más seguro a su lado y por ello el agradecimiento es incalculable.

Con el retiro cercano me decía que el tiempo lo invertiría en viajar, intentar llevar a cabo esas cosas que no pude hacer por haber empezado a trabajar aun siendo un niño: aprender a pintar, ver más a mis amigos, visitar a mi familia que vivía en Guadalajara, pero nada de eso pasó.

Finalmente, al convertirse en una realidad la nueva etapa de mi vida sin reflectores, redescubrí que mi casa es una especie de guarida de la cual me es difícil salir, es mi lugar seguro. Los planes no siempre salen como uno los dibuja en la mente y ciertos achaques me detenían una y otra vez para poder llevar a cabo aquellos soñados viajes. Sin embargo, en octubre de 2016, el Maestro Glenn Garrido me insistió en tomar un vuelo a Houston, Texas para regalarme una de las noches más especiales que viven en mi mente. Me honró dirigiendo a la Orquesta Filarmónica Latina de Houston con motivo de un homenaje donde mis hijos y mi nieto inter-

MAM en el camerino junto a sus hijos Toño y Jorge, y su nieto Axel

pretaron las canciones que yo acostumbraba a cantar. La inercia y la emoción que sentí fueron tan grandes que, si bien yo no tenía pensado incorporarme a la actuación de esa noche, salí por última vez al escenario a cantar un par de versos. En esa ocasión el periodista Martín Berlanga de Telemundo me preguntaba qué era para mí envejecer, ante lo cual respondí sobre mi mayor fortuna: tener una familia unida y haber contado con un público que me hizo el honor de favorecerme con su aplauso por tantos años en diferentes formas y lugares. Empecé desde abajo como un trovador solitario, pero para mí fue un halago el haber estado rodeado de gente tan valiosa, profesional y amable conmigo que siempre me brindó su mano amiga. De tal manera que el envejecimiento al final de cuentas resulta un regalo de Dios, un privilegio reservado para muy pocos. Todavía a esta edad hay muchos recuerdos que contar, y plasmar nuevamente mi historia en estas páginas, ha resultado una vía muy afable para seguir haciéndolo.

Gracias a las ventajas que brindan las redes sociales y a que mis hijos me ayudan estando pendientes de los mensajes de los fans, he podido estar más cerca de ellos. Puedo decir que inclusive algunos de los más fervientes se han vuelto mi familia extendida. Las muestras de cariño que nos regalan constantemente a mí y a mi familia rebasan cualquier parámetro. El intérprete que logra tocar el corazón de alguna persona en cierto momento de su vida, puede crear un efecto expansivo que muchas veces inclusive nosotros mismos, no logramos vislumbrar. Cuando comprendemos que somos un libro abierto ante tantas almas, no podemos sino ser muy cautelosos con nuestro andar profesional y personal.

El vivir por tantos años me ha permitido encontrarme en el camino con hijos o nietos de quienes fueron seguidores de mi música y sus comentarios me han dejado sumamente agradecido: "en la carretera mis papás solo escuchaban sus canciones", "su música me hace recordar la casa de mis abuelos o mis padres…" y el comentario que más maravillado me deja: "nosotros nos casamos o enamoramos por su culpa".

Hoy día estoy convencido de que esta tarea me fue encomendada antes de nacer, Dios me regaló el privilegio de la voz y mis padres con su buen ejemplo y su honroso caminar, moldearon mi persona para que pudiera darme en cuerpo y alma a los demás. Es así que, habiendo aceptado esta hermosa encomienda, me entrego nuevamente sin dudar:

Por amor soy y seré para usted toda la vida mientras viva…

Marco Antonio Muñiz.

Epílogo

Al cerrarse el telón y desaparecer tras bambalinas, el mundo se percibe distinto. Cuando el artista ha sido bendecido por alcanzar ciertos escenarios, se destina para su confort un camerino. Somos afortunados de que las personas más cercanas se den cita en él. Dentro del mismo se gesta una reunión sagrada con los nuestros. En este espacio no solo se suscita la preparación mental y física previa a una presentación, sino también se siente a manos llenas el amor de todos aquellos con quienes se coincidió tanto en el plano profesional como personal. Ese espacio se destina para una reunión entrañable con las caras más familiares y amorosas: nuestros colaboradores, familiares, nuestros amigos más cercanos y aquellos seguidores que hacen hasta lo imposible por conocernos, tomarse una foto, darnos las más increíbles muestras de cariño y llevarse con ellos el tan codiciado autógrafo. Ese camerino muchas veces no se limita a ser un espacio reducido e incómodo donde solo unos pocos caben. En mi caso, algún cuarto del hotel donde me presentaba se convertía en área de reunión hasta altas horas de la madrugada después del espectáculo. Estas congregaciones dieron pie a que volviera a ver a muchas personas que marcaron mi andar cada vez que repetíamos nuestra actuación en alguna ciudad y a forjar amistades que perduraron muchos años.

Ahí atrás, en los camerinos, ahí arriba, en las habitaciones de

hotel, Marco Antonio Muñiz entraba y "se tiraba la corbata", se relajaba para recibir a los suyos con todo tipo de hermosos cumplidos al trabajo recién presentado y para llenarse de amor, mucho amor. Sin yo haberlo pensado con detenimiento, esa costumbre, después del aplauso del público, resultó una droga que, al retirarme de los escenarios, nunca imaginé que necesitaría tanto.

El cierre "planeado" del retiro de los escenarios no necesariamente ha sido un trayecto fácil de llevar, pues a él se han sumado una serie de duelos que han sacudido mi corazón hasta este día. Por haber incursionado en el ambiente artístico tan joven, me codeé mis primeros años de carrera con personalidades un tanto más grandes que yo. Ellos por regla natural comenzaron a dejar el plano terrenal y hoy son pocos, muy pocos los compañeros de trabajo que aún siguen con vida. A esto hemos de sumarle que, dentro de los últimos años, la pandemia nos dejó asolados; en mi caso el haberme despedido de dos de mis compadres más cercanos, mis amigos más queridos considerados familia, Tomás Balcázar y Jesús Arroyo, hicieron mella en mi corazón y en el de mi familia. Los achaques que hablan desde el corazón y se exponen en nuestro cuerpo son testigo de nuestro dolor y la nostalgia con la que añoramos juventud, compañía y momentos que no se borren fácilmente de nuestros recuerdos más preciados.

Fui el mayor de mis cinco hermanos de sangre y por las situaciones precarias en las que vivimos, desde que salí de casa a los 13 años se convirtió en mi deber el protegerlos y ver por ellos. Un hermano mayor no concibe la idea de que ellos se vayan antes, pero así me ha sorprendido la vida y ha sido extremadamente duro el haberme despedido de todos ellos. Tampoco se concibe ver partir a nuestros hijos y tal fue el caso de Gustavo y Marco Antonio.

Sin embargo, sería un pecado dejarme aletargar por las pérdidas cuando he recibido tanto amor. Mis hijos, al igual que mi esposa, están al pie del cañón, haciendo con su presencia más cortas las horas de los días que parecen eternos. Las llamadas con los compadres y amigos entrañables que desean saber sobre nosotros siguen estando llenas de mucho cariño. Mis sobrinos, mis nietos y mis ahijados me llaman de tanto en tanto. Los que fueron mis fans ahora son mis amigos, me procuran más que nadie y me han entregado las más hermosas muestras de cariño.

Alfonso Inclán, a quien debo la iniciativa y publicación de este libro por su deseo ferviente de que mis memorias no queden en el olvido.

Milagro Benchi, venezolana radicada en Houston con su nutrido grupo de Facebook que no para de sorprenderme con publicaciones, anécdotas y buenos deseos.

José Antonio López en Puerto Rico con su maravillosa contribución a la historia de los Tres Ases que deja a cualquiera boquiabierto.

En México, Raphael Amaro, mi compañerito en todos los *shows* de la república, sin importar el cansancio y la premura; Sandía Gaspar con su programa semanal del Rincón de Marco Antonio Muñiz, sorprendiéndome con canciones que ni yo recuerdo haber grabado.

Mis dos Ricardos Torres, el de Tampico, cuya amistad se forjó desde hace tantos años, y el de Monterrey, que no me suelta, que me llama, me busca y me encuentra.

Cómo quisiera al despertar detener el tiempo, ver con vida a los más queridos, tenerlos cerca, mantenerlos en mi camerino para siempre. Pero el *show* termina al igual que la vida y debo dar gracias porque permanecen en mi corazón las personas amadas

y las experiencias incontenibles que a veces me visitan. En mi camerino quedo yo, con un cuerpo frágil y debilitado por la edad, entre pensamientos, recuerdos, memorias, el vaivén de las melodías que acompañan las canciones que aún recuerdo al pie de la letra y sorprendido por la generosidad de la vida. A la luz intensa de los focos en hilera alrededor del espejo, me entrego ante el lector en estas líneas, le abro las puertas de mi camerino y le pido que me recuerde para siempre.

ACERCA DEL AUTOR

MARCO ANTONIO MUÑIZ

Marco Antonio Muñiz Vega, conocido como el Lujo de México, es un ícono indiscutible de la música latina y autor de este libro autobiográfico. Nacido en Guadalajara el 3 de marzo de 1933, Muñiz ha dejado una huella imborrable en el mundo del bolero, siendo una voz emblemática en escenarios desde América hasta España.

Desde su humilde comienzo en 1946, su carrera evolucionó de actuar en cabarets a llenar grandes teatros y ser reconocido internacionalmente. Con éxitos como "Escándalo" y "Por Amor", consolidó su estatus como solista tras separarse del trío Los Tres Ases en 1959, destacándose por su capacidad única de transmitir emociones profundas a través de su música, con una voz inigualable.

Muñiz ha sido un frecuente protagonista en la televisión y forjó lazos especiales con países como Puerto Rico y Venezuela, influyendo significativamente en sus escenas musicales.

Retirado de los escenarios y viviendo en Ciudad de México, Muñiz comparte en este libro las vivencias que moldearon su carrera y su vida, ofreciendo una mirada íntima a su jornada a través del estrellato. Su historia no solo celebra su legado musical, sino que también resalta su resiliencia y dedicación, convirtiéndolo en una fuente de inspiración para futuras generaciones.

Sígueme
En Mis
Redes
Sociales

 FACEBOOK

 INSTAGRAM

 YOUTUBE

ESCANEA LOS CÓDIGOS CON TU CELULAR

DESCUBRA LA NUEVA FORMA DE ESCRIBIR UN LIBRO

En Menos De 90 Días

www.EditorialMision.com

Ya no posponga más su obra. Nosotros le ayudamos a:

- Estructurar
- Sondear
- Definir

- Escribir
- Editar
- Maquetar

- Diseñar
- Publicar
- Promocionar

Nuestros Libros Transforman Vidas

Descubra cómo en este corto video:

EditorialMision.com/publicar